世界文化鉴赏系列

名家字帖鉴赏

（珍藏版）

《深度文化》编委会 ◎ 编著

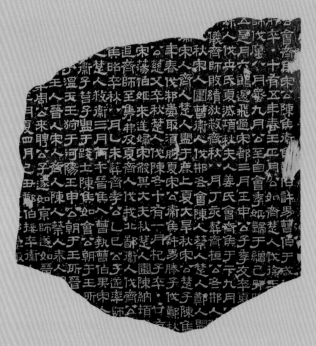

清华大学出版社
北京

内 容 简 介

本书是介绍中国书法艺术的科普图书。书中精心收录了 200 余幅具有极高艺术价值、史学价值、文化价值、鉴赏价值和收藏价值的传世名帖,代表了中国书法的巨大成就。每幅字帖都详细介绍了字帖类型、尺寸规格、收藏地点、书坛地位、艺术特点等知识,并配有精致美观的插图,尽力展示字帖的原貌。与此同时,各章还集中介绍了书法家的生平事迹。

本书体例科学简明,分析讲解透彻,图片精美丰富,适合广大艺术爱好者阅读和收藏,也可以作为广大青少年的科普读物。

本书封面贴有清华大学出版社防伪标签,无标签者不得销售。
版权所有,侵权必究。举报:010-62782989,beiqinquan@tup.tsinghua.edu.cn。

图书在版编目(CIP)数据

名家字帖鉴赏:珍藏版/《深度文化》编委会编著. —北京:清华大学出版社,2021.7(2025.2重印)
(世界文化鉴赏系列)
ISBN 978-7-302-57223-7

Ⅰ. ①名… Ⅱ. ①深… Ⅲ. ①汉字—书法—鉴赏—中国 Ⅳ. ① J292.11

中国版本图书馆 CIP 数据核字(2020)第 261391 号

责任编辑:	李玉萍
封面设计:	李 坤
责任校对:	张彦彬
责任印制:	丛怀宇
出版发行:	清华大学出版社
	网 址:https://www.tup.com.cn,https://www.wqxuetang.com
	地 址:北京清华大学学研大厦 A 座　　邮 编:100084
	社 总 机:010-83470000　　邮 购:010-62786544
	投稿与读者服务:010-62776969,c-service@tup.tsinghua.edu.cn
	质 量 反 馈:010-62772015,zhiliang@tup.tsinghua.edu.cn
印 装 者:	小森印刷(北京)有限公司
经 销:	全国新华书店
开 本:	146mm×210mm　　印 张:11.375　　字 数:364 千字
版 次:	2021 年 9 月第 1 版　　印 次:2025 年 2 月第 4 次印刷
定 价:	68.00 元

产品编号:088421-01

前言

　　书法，是世界上少数几种文字所有的艺术形式，包括汉字书法、蒙古文书法、阿拉伯文书法等。其中"汉字书法"，是中国汉字特有的一种传统艺术。从广义上讲，书法是指语言符号的书写法则。换言之，书法是指按照文字特点及其含义，以其字体笔法、结构和章法书写，使之成为富有美感的艺术作品。汉字书法为汉民族独创的表现艺术，被誉为：无言的诗，无形的舞；无图的画，无声的乐。

　　汉字书法艺术的形成、发展与汉字的产生、演进存在着密不可分的连带关系。中国的历史文明是一个历时性、线性的过程，中国的书法艺术在这样大的时代背景下展示着自身的发展面貌。在书法的萌芽时期（殷商至汉末三国），文字经历了甲骨文、古文（金文）、大篆（籀文）、小篆、隶书（八分）、草书、行书、楷书等阶段，依次演进。在书法的明朗时期（晋南北朝至隋唐），书法艺术进入了新的境界。由篆隶趋从于简易的草行和楷书，成为这一时期的主流风格。大书法家王羲之的出现使书法艺术大放异彩，他的艺术成就传至唐代备受推崇。同时，唐代诸多书法家蜂拥而起，包括虞世南、欧阳询、褚遂良、颜真卿、柳公权等名家。他们在书法造诣上各有千秋，风格多样。此后，汉字书法经历宋、元、明、清各代，成为一个民族符号，代表了中国文化的博大精深和民族文化的永恒魅力。

　　虽然书法是一门高雅的艺术，但并不意味着它与普通人毫无关系。鉴赏历代书法家的传世字帖，是一种美的享受。它不仅能带来视觉上的效果，还能产生心灵上的共鸣。而学习书法技巧，不仅具有实用价值，还能修身养性、陶冶情操。

本书是介绍中国书法的科普图书，全书共分为7章，第一章详细介绍了汉字书法的基本含义、字体风格、用具、载体、审美等知识，其他各章分别介绍了魏晋南北朝、隋唐、宋代、元代、明代、清代等历史时期的重要书法作品。书中每幅字帖都详细介绍了字帖类型、尺寸规格、收藏地点、书坛地位、艺术特点等知识，并配有精致美观的插图。为了丰富图书内容和增强阅读趣味，各章还集中介绍了书法家们的生平事迹。通过阅读本书，读者可以深入了解中国书法的发展历程，并全面认识各个时期的书法作品，迅速熟悉它们的艺术特点和收藏价值。

　　本书是真正面向艺术爱好者的基础图书，编写团队拥有丰富的文化类图书写作经验，并已出版了数十本畅销全国的图书作品。与同类图书相比，本书具有科学简明的体例、丰富精美的图片和清新大气的装帧设计。

　　本书由《深度文化》编委会创作，对于广大艺术爱好者以及有意了解书法知识的青少年来说，不失为极有价值的科普读物。希望读者朋友们能够通过阅读本书，循序渐进地提高自己的艺术修养。

目录

第一章 简述书法字帖　　1

书法的基本含义……………………2
汉字的字体风格……………………3
汉字书法的用具……………………6
汉字书法的载体……………………7
汉字书法的审美…………………12

第二章 魏晋南北朝字帖　　13

魏晋南北朝书法名家　　14

张芝《八月帖》…………………18
张芝《冠军帖》…………………19
蔡邕《熹平石经》………………20
皇象《急就章》…………………21
钟繇《荐季直表》………………22
钟繇《贺捷表》…………………23
钟繇《宣示表》…………………24
钟繇《力命表》…………………25
钟繇《调元表》…………………26
钟繇《还示帖》…………………27
钟繇《墓田丙舍帖》……………28
卫瓘《顿首州民帖》……………29
王导《省示帖》…………………30
索靖《出师颂》…………………31
索靖《月仪帖》…………………32
陆机《平复帖》…………………34
谢安《中郎帖》…………………36
王羲之《二谢帖》………………37
王羲之《兰亭集序》……………38
王羲之《丧乱帖》………………40
王羲之《得示帖》………………41
王羲之《平安帖》………………42
王羲之《何如帖》………………43
王羲之《快雪时晴帖》…………44
王羲之《奉橘帖》………………45
王羲之《十七帖》………………46

王羲之《频有哀祸帖》……48	王徽之《新月帖》……63
王羲之《孔侍中帖》……49	王献之《中秋帖》……64
王羲之《忧悬帖》……50	王献之《思恋帖》……65
王羲之《干呕帖》……51	王献之《洛神赋十三行》……66
王羲之《乐毅论》……52	王献之《鸭头丸帖》……68
王羲之《行穰帖》……53	王献之《廿九日帖》……69
王羲之《黄庭经》……54	王献之《东山松帖》……70
王羲之《姨母帖》……56	王献之《送梨帖》……71
王羲之《雨后帖》……57	王献之《鹅群帖》……72
王羲之《寒切帖》……58	王献之《地黄汤帖》……73
王羲之《妹至帖》……59	王珣《伯远帖》……74
王羲之《长风帖》……60	王僧虔《王琰帖》……75
王羲之《大道帖》……61	郑道昭《郑文公碑》……76
王羲之《上虞帖》……62	

第三章　隋唐字帖　77

隋唐书法名家　78

智永《真草千字文》……84	虞世南《破邪论序》……98
欧阳询《九成宫醴泉铭》……85	虞世南《去月帖》……100
欧阳询《皇甫诞碑》……87	虞世南《积时帖》……101
欧阳询《化度寺碑》……88	陆柬之《文赋》……102
欧阳询《虞恭公碑》……89	陆柬之《五言兰亭诗》……104
欧阳询《丘师墓志》……90	褚遂良《孟法师碑》……106
欧阳询《仲尼梦奠帖》……91	褚遂良《雁塔圣教序》……107
欧阳询《张翰帖》……92	褚遂良《伊阙佛龛碑》……108
欧阳询《卜商帖》……93	褚遂良《房玄龄碑》……109
欧阳询《行书千字文》……94	褚遂良《大字阴符经》……110
虞世南《孔子庙堂碑》……96	褚遂良《倪宽赞》……111
虞世南《汝南公主墓志》……97	褚遂良《枯树赋》……112

孙过庭《书谱》……114	颜真卿《湖州帖》……151
贺知章《孝经》……116	颜真卿《自书告身》……152
钟绍京《灵飞经》……118	颜真卿《裴将军诗》……153
钟绍京《转轮圣王经》……120	李阳冰《城隍庙碑》……154
李邕《麓山寺碑》……121	李阳冰《三坟记》……155
李邕《李思训碑》……122	怀素《自叙帖》……156
薛稷《信行禅师碑》……123	怀素《苦笋帖》……158
李隆基《鹡鸰颂》……124	怀素《食鱼帖》……159
李隆基《纪泰山铭》……126	怀素《圣母帖》……160
李隆基《石台孝经》……127	怀素《论书帖》……162
张旭《古诗四帖》……128	怀素《小草千字文》……164
张旭《肚痛帖》……129	怀素《藏真律公帖》……166
张旭《郎官石记序》……130	怀素《四十二章经》……167
张旭《严仁墓志铭》……131	张从申《改修吴延陵季子庙记》……168
李白《上阳台帖》……132	林藻《深慰帖》……169
徐浩《朱巨川告身》……133	柳公权《金刚经刻石》……170
颜真卿《多宝塔碑》……134	柳公权《西平郡王李晟碑》……171
颜真卿《麻姑仙坛记》……136	柳公权《钟楼铭》……172
颜真卿《东方朔画赞碑》……138	柳公权《冯宿碑》……173
颜真卿《大唐中兴颂》……139	柳公权《玄秘塔碑》……174
颜真卿《李玄靖碑》……140	柳公权《神策军碑》……175
颜真卿《颜氏家庙碑》……141	柳公权《高元裕碑》……176
颜真卿《颜勤礼碑》……142	柳公权《蒙诏帖》……177
颜真卿《祭侄文稿》……144	柳公权《王献之送梨帖跋》……178
颜真卿《竹山堂连句》……145	高闲《草书千字文》……179
颜真卿《祭伯父文稿》……146	裴休《圭峰禅师碑》……180
颜真卿《争座位帖》……147	杨凝式《韭花帖》……181
颜真卿《乞米帖》……148	杨凝式《卢鸿草堂十志图跋》……182
颜真卿《送刘太冲叙》……149	杨凝式《神仙起居法》……183
颜真卿《刘中使帖》……150	杨凝式《夏热帖》……184

第四章 宋代字帖

宋代书法名家 .. 186

李建中《同年帖》..........................189
李建中《土母帖》..........................190
李建中《贵宅帖》..........................191
蔡襄《行书自书诗卷》....................192
蔡襄《谢赐御书诗表》....................194
蔡襄《离都帖》..............................195
蔡襄《澄心堂帖》..........................196
蔡襄《思咏帖》..............................197
苏轼《宝月帖》..............................198
苏轼《治平帖》..............................199
苏轼《天际乌云帖》......................200
苏轼《啜茶帖》..............................201
苏轼《梅花诗帖》..........................202
苏轼《黄州寒食诗帖》..................203
苏轼《赤壁赋》..............................204
苏轼《人来得书帖》《新岁展庆帖》...206
苏轼《一夜帖》..............................207
苏轼《春中帖》..............................208
苏轼《题王诜诗帖》......................209
苏轼《归安丘园帖》......................210
苏轼《次辩才韵诗帖》..................211
苏轼《归院帖》..............................212
苏轼《李白仙诗卷》......................213
苏轼《祭黄几道文》......................214
苏轼《洞庭春色赋》《中山松醪赋》...216
苏轼《渡海帖》..............................218
苏轼《邂逅帖》..............................219
苏轼《答谢民师论文帖》..............220
黄庭坚《黄州寒食诗卷跋》..........222
黄庭坚《花气薰人帖》..................223
黄庭坚《砥柱铭》..........................224
黄庭坚《教审帖》..........................226
黄庭坚《荆州帖》..........................227
黄庭坚《李白忆旧游诗卷》..........228
黄庭坚《苦笋赋》..........................230
黄庭坚《经伏波神祠》..................231
黄庭坚《山预帖》..........................232
黄庭坚《松风阁诗帖》..................233
黄庭坚《诸上座帖》......................234
黄庭坚《惟清道人帖》..................236
米芾《苕溪诗卷》..........................237
米芾《研山铭》..............................238
米芾《蜀素帖》..............................239
米芾《多景楼诗册》......................240
米芾《珊瑚帖》..............................241
米芾《岁丰帖》..............................242
米芾《葛君德忱帖》......................243
米芾《三帖卷》..............................244
米芾《向太后挽词帖》..................246
薛绍彭《昨日帖》..........................247
蔡京《节夫帖》..............................248
赵佶《秾芳诗帖》..........................249
赵佶《牡丹诗帖》..........................250
赵构《赐岳飞手敕》......................251

| 陆游《怀成都十韵诗》......252 | 张即之《汪氏报本庵记》......254 |
| 陆游《尊眷帖》......253 | 张即之《台慈帖》......256 |

第五章 | 元代字帖 257

元代书法名家 258

耶律楚材《送刘满诗卷》......260	赵孟頫《归去来辞》......276
鲜于枢《韩愈进学解卷》......262	赵孟頫《陋室铭》......278
鲜于枢《苏轼海棠诗卷》......263	赵孟頫《秋声赋》......279
鲜于枢《杜甫魏将军歌诗》......264	赵孟頫《光福寺重建塔记》......280
鲜于枢《韩愈石鼓歌卷》......266	赵孟頫《七绝诗》......282
赵孟頫《杜甫秋兴八首》......267	邓文原《家书帖》......283
赵孟頫《玄妙观重修三门记》......268	康里巎巎《谪龙说卷》......284
赵孟頫《前后赤壁赋》......270	康里巎巎《奉记帖》......285
赵孟頫《洛神赋》......272	康里巎巎《张旭笔法卷》......286
赵孟頫《止斋记》......274	杨维桢《真镜庵募缘疏》......288

第六章 | 明代字帖 289

明代书法名家 290

宋克《七姬志》......292	文徵明《西苑诗十首》......310
解缙《游七星岩诗卷》......294	文徵明《草堂十志》......312
解缙《自书诗卷》......296	唐寅《吴门避暑诗》......313
解缙《宋赵恒殿试佚事》......298	唐寅《落花诗册》......314
王铎《李贺诗帖》......299	王宠《自书五忆歌》......316
祝允明《晚间帖》......300	董其昌《岳阳楼记卷》......318
祝允明《滕王阁序并诗》......302	董其昌《三世诰命卷》......320
祝允明《箜篌引》......304	董其昌《浚路马湖记卷》......322
祝允明《归田赋》......306	张瑞图《论书卷》......324
文徵明《杂咏诗卷》......308	倪元璐《舞鹤赋卷》......326

第七章 清代字帖

清代书法名家 .. 330

傅山《读传灯七言诗轴》............333	陈奕禧《七绝诗轴》.....................345
傅山《右军大醉诗轴》...............334	汪士鋐《东坡评语轴》.................346
傅山《五律诗轴》.......................335	何焯《七言古诗轴》.....................347
傅山《孟浩然诗卷》...................336	何焯《桃花源诗轴》.....................348
傅山《五言古诗轴》...................338	张照《七律诗轴》.........................349
法若真《草堂诗轴》...................339	张照《武侯祠记轴》.....................350
龚贤《七律诗轴》.......................340	刘墉《东坡游记》.........................351
郑簠《剑南诗轴》.......................341	刘墉《杜诗卷》.............................352
姜宸英《洛神赋册》...................342	赵之谦《铙歌册》.........................353
笪重光《五律诗轴》...................344	赵之谦《许氏说文叙册》.............354

第一章

简述书法字帖

　　从广义上讲，书法是指文字符号的书写法则。换言之，书法是指按照文字特点及其含义，以其字体笔法、结构和章法书写，使之成为富有美感的艺术作品。汉字书法为汉民族独创的表现艺术，被誉为：无言的诗，无形的舞；无图的画，无声的乐。

书法的基本含义

从字义表面来理解，书法是指书写的法度。生活中，书法一词另具有以下含义：第一，某幅书写作品的代称或者所有书写作品的统称；第二，一种艺术类别，一般指书写汉字的艺术。

书法是中国特有的一种传统艺术。中国汉字是劳动人民创造的，开始以图画记事，经过几千年的发展，演变成了当今的文字，又因祖先发明了用毛笔书写，便产生了书法，古往今来，均以毛笔书写汉字为主，至于其他书写形式，如硬笔、指书等，其书写规律与毛笔字相比，并非迥然不同，而是基本相通。

就狭义而言，书法是指用毛笔书写汉字的方法和规律。其包括执笔、运笔、点画、结构、布局（分布、行次、章法）等内容。例如，执笔指实掌虚，五指齐力；运笔中锋铺毫；点画意到笔随，润峭相同；结构以字立形，相安呼应；分布错综复杂，疏密得宜，虚实相生，全章贯气；款识字古款今，字大款小，宁高勿低等。

书法的内涵主要包括以下几个方面的内容。

一、书法是指以文房四宝为工具抒发情感的一门艺术。工具的特殊性是书法艺术特殊性的一个重要方面。借助文房四宝为工具，充分体现工具的性能，是书法技法的重要组成部分。离开文房四宝，书法艺术便无从谈起。

二、书法艺术以汉字为载体。汉字的特殊性是书法特殊性的另一个重要方面。中国书法离不开汉字，汉字点画的形态、偏旁的搭配都是书写者较为关注的内容。与其他拼音文字不同，汉字是音、形、义的结合体，形式意味很强。古人所谓"六书"，是指象形、指事、会意、形声、转注、假借六种有关汉字造字和用字的方法，它对汉字形体结构的分析极具指导意义。

三、书法艺术的背景是中国传统文化。书法植根于中国传统文化土壤，传统文化是书法赖以生存、发展的背景。我们今天能够看到的汉代以来的书法理论，具有自己的系统性、完整性与条理性。与其他文艺理论一样，书法理论既包括书法本身的技法理论，又包含其美学理论，而在这些理论中又无不闪耀着中国古代文人的智慧光芒。

四、书法艺术本体包括笔法、字法、构法、章法、墨法、笔势等内容。书法笔法是其技法的核心内容。笔法也称"用笔"，指运笔用锋的方法。字法，也称"结体""结字""结构"，指字内点画的搭配、穿插、呼应、避就等关系。章法，也称"布白"，指一幅字的整体布局，包括字间关系、行间关系的处理。墨法，是用墨之法，指墨的浓、淡、干、枯、湿的处理。

汉字的字体风格

汉字字体可以按照其字的样式形态分成几种不同的风格。在汉字书法上,传统手写字体风格有五大类,分别为:篆书、隶书、行书、草书和楷书。书法手写字体风格又称书体。

篆书

篆书,是古老的汉字书体,广义指隶书以前的书体,狭义则特指大篆和小篆。

大篆是西周晚期普遍采用的字体,相传为夏朝伯益所创。大篆亦指籀文、遗存石刻石鼓文,因其著录于字书《史籀篇》而得名;石鼓文因刻于石鼓上而得名,是流传至今最早的刻石文字,被誉为中国"石刻之祖"。

小篆又称秦篆,是秦始皇统一六国后,向全国推行的通用文字,当时的丞相李斯奏请始皇帝统一全国的文字,始皇帝命他主持文字的统一工作,一方面废除六国的古文以及区域用字,另一方面以秦国通用的籀文(传为周宣王太史籀所造,属于大篆的一种)为基础加以简化,使之成为秦朝的官方文字。

汉魏之际是秦篆的强弩之末,除用于碑铭篆额和器物款识之外,难得有独立的篆书;唐篆,因李阳冰出而复苏,但秦篆的浑厚宏伟之气已荡然无存;宋代金石之学和元朝的复古书风,使用权篆书得以起微潮,以篆书著称者不乏其人,但乏超越之力;明代承元之风,步趋持平;清朝篆书百花斗艳,进入了推唐超秦的大繁荣阶段。

"鱼"字篆书

隶书

隶书为秦书八体之一,是汉字中常见的一种庄重的字体风格,书写效果略微宽扁,横画长而竖画短,呈长方形状,讲究"蚕头雁尾""一波三折"。

隶书基本是由篆书衍化来的,汉字从小篆到隶书的演变过程称为"隶变",主

要将篆书圆转的笔画逐渐改为方折,书写速度更快,因为在竹简、木简(简牍)上用漆写字很难画出圆转的笔画。传说秦始皇在"书同文"的过程中,命令李斯创立小篆后,也采纳了狱吏程邈整理的新字体,并将其命名为"隶书"。

隶书的出现是中国文字的又一次大改革,使中国的书法艺术进入了一个新的境界,是汉字演变史上的一个转折点,奠定了楷书的基础。隶书结体扁平、工整、精巧。

西汉初期仍然沿用秦隶的风格,到新莽时期开始产生重大变化,出现了点画的波尾的写法。到东汉时,撇、捺、点等画美化为向上挑起,轻重顿挫富有变化,具有书法艺术美。风格也趋多样化,极具艺术欣赏价值。此时,隶书达到顶峰,书法界有"汉隶唐楷"之称。

魏晋以后的书法,草书、行书、楷书迅速形成和发展,隶书虽然没有被废弃,但因变化不多而出现了一个较长的沉寂期。到了清代,在碑学复兴浪潮中隶书再度受到重视,出现了郑燮、金农等著名书法家,在继承汉隶的基础上加以创新。

"书"字隶书

行书

"书"字行书

行书,是一种书法统称,分为行楷和行草两种。它是在楷书的基础上发展起来的,是介于楷书、草书之间的一种字体,为了弥补楷书书写速度太慢和草书难以辨认的缺陷而产生的。"行"是"行走"的意思,因此行书不像草书那样潦草,也不像楷书那样端正。实质上它是楷书的草化或草书的楷化。楷法多于草法的叫"行楷",草法多于楷法的叫"行草"。行书实用性和艺术性皆高,而楷书是文字符号,实用性高且见功夫;相比较而言,草书艺术性更高,但是实用性相对不足。

行书正因其行云流水、书写快捷、飘逸易识的特有艺术表现力和宽广的实用性，从产生起便深受喜爱、广泛传播。行书历经魏晋的黄金期、唐代的发展期后，在宋代达到了新的高峰，于各种书体中逐渐占据主流地位。纵观漫长的书法史，篆书、隶书、楷书的发展都存在盛衰的变化，而行书则长盛不衰，始终是书法领域的显学。历代书法大家共同书写了行书辉煌灿烂的历史。

草书

草书，有广、狭二义。从广义上讲，不论年代，凡写得潦草的字都算作草书。从狭义上讲，即作为一种特定的字体，形成于汉代，是为了书写简便，在隶书的基础上演变而来的。草书由于字形太简单，彼此容易混淆，所以不能像隶书取代篆书那样，取代隶书而成为主流的字体。

从草书的发展历史来看，可分为早期草书、章草和今草三大阶段。早期草书是跟隶书平行的书体，一般称为"隶草"，实际上夹杂了一些篆草的形体。

早期草书，打破了隶书的方整、规矩、严谨，是一种草率的写法，称为"章草"。章草是早期草书和汉隶相融的雅化草体，波挑鲜明，笔画勾连呈"波"形，字字独立，字形扁方，笔带横势。章草在汉魏之际最为盛行，后至元朝方复兴，蜕变于明朝。

汉末，章草进一步"草化"，脱去隶书笔画行迹，上下字之间笔势牵连相通，偏旁部首也作了简化和互借，称为"今草"。今草，是章草去尽波挑演变而成的。今草书体自魏晋后盛行不衰；到了唐代，今草写得更加放纵，笔势连绵环绕，字形奇变百出，称为"狂草"，亦名"大草"。

"草书"二字草书

楷书

楷书，也叫正楷、真书、正书。它由隶书逐渐演变而来，更趋简化，横平竖直。《辞海》中解释说，它"形体方正，笔画平直，可作楷模"。楷书字体端正，就是

现代通行的汉字手写正体字。

如今一般所说的楷书,是由汉隶逐渐演变而来的,按照时期划分,可分为魏碑和唐楷。魏碑是指魏晋南北朝时期的书体,可以说它是一种从隶书到楷书的过渡书体,钟致帅《雪轩书品》称:"魏碑书法,上可窥汉秦旧范,下能察隋唐习风。"魏碑经常带有汉朝隶书的写法在其中,因此它的楷书性质还不成熟,但正因为这种不成熟性,也就造成了百花齐放的场面,意态奇异,形成了一种独特的美,康有为评价魏碑有"十美"。而狭义的楷书则是指到唐朝以后逐渐成熟起来的唐楷,其代表人物有初唐的欧阳询、虞世南、褚遂良、薛稷,中唐的颜真卿,晚唐的柳公权。我们常说的楷书四大家"颜柳欧赵",前三个就在唐朝。

到了唐末,楷书已发展到了顶峰,风格过于规整,于是逐渐走下坡路了。但是"唐书重法,宋书重意",宋朝的苏轼以其诗人的风度开创了丰腴跌宕、天真烂漫的"苏体",堪称"宋朝第一"。宋末元初的赵孟𫖯,以其恬润、婉畅,形成了"赵体",也就是四大家中的"赵",但是"赵体"严格来讲应该属于行楷,不再是规规矩矩的楷书了。

"楷书"二字楷书

汉字书法的用具

汉字文化圈传统的文书工具包括笔、墨、纸、砚,被合称为"文房四宝"。它们源于中国,再传播至日本、朝鲜半岛、越南、琉球等地。

中国的毛笔用兽毛制成,柔软而有弹性。特别是毛笔有个锋尖,由书写的人控制按笔或提笔,才有粗细轻重的笔意。毛笔的种类很多,由于制作的材料不同,性能也不一样,以材料来分,最常见的是狼毫、羊毫、紫毫(兔毫)、兼毫(混合羊毫和狼毫),其次还有牛耳毫、鸡毫、胎毛笔等。除此之外,也有其他材料做成的毛笔,如竹笔、草笔、鸭毛笔。至于笔管以竹子最普遍,还有漆雕、镂雕、陶瓷、象牙、珐琅、木雕等。

传统制墨的原料,是取自燃烧的松枝或柏油的烟。墨的种类以原料来分主要有

松烟、油烟、洋烟三种。松烟墨是用松脂烧烟加上皮胶、药材、香料糅合制成，这种墨色黑而缺少光泽。油烟墨是用桐油、麻油、菜油烧成烟灰，加上一些香料制成，特点是黑而亮。为了方便，现代人写字已渐渐改用化学成分制成的墨汁。但是磨墨的过程需要时间和耐性，所以这个过程可以使人定静，进入写书法的状态，是研习书法不可或缺的修养。

造纸术是中国古代四大发明之一。安徽宣州出产的纸最为出名，称为"宣纸"。宣纸能表现墨的韵味，而书法用纸有吸墨性强弱之分，因此纸的选择是由书写者所要表达的意趣而定。

砚在古代又叫作"研"，意思也就是磨。磨墨写字，必须用砚。砚台的种类很多，如陶瓷砚、端砚、歙砚、澄泥砚、瓦砚、玉砚、金沙砚等，但一般的砚台是用石头打造而成的。用上好的石料打造成的砚，不但可以磨出上好的墨汁，而且存放得越久越可以显出它的价值。

不同的人使用文房四宝，写同样的字，由于书写者的功力、习惯、审美趣味各有不同，他们对于笔画、结体、章法的处理也会千差万别，绝不雷同，这也是汉字书法的独特之处。

汉字书法的载体

甲骨文

甲骨文是现存中国最古老的文字，刻在甲骨上，先用于卜辞（商代人用龟甲、兽骨占卜。占卜后把占卜时期、占卜者的名字、所占卜的事情用刀刻在卜兆的旁边，有的还把过若干日后的吉凶应验也刻上去。学者称这种记录为卜辞），是对未来事情结果的占卜，盛于商代。

甲骨文最早于1889年，发现于河南省安阳小屯村一带，是殷商晚期王室占卜时的记录，距今已3000多年。甲骨文是中国书法史上的第一件瑰宝，其笔法已有粗细、轻重、疾徐的变化，下笔轻而疾，行笔粗而重，收笔快而捷，具有一定的节奏感。笔画转折处方圆皆有，方者动峭，圆者柔润。其线条比陶文更为和谐流畅，为中国书法所特有的线的艺术奠定了基调和韵律。甲骨文结体长方，奠定了汉字的字形。甲骨文的结体随体异形，任其自然。其章法大小不一，方圆多异，长扁随形，错落多姿而又和谐统一。后人所谓参差错落、穿插避让、朝揖呼应、天覆地载等汉字书写原则，在甲骨文上已经大体具备。

甲骨文

金文

　　金文，是商、西周、春秋、战国时期铜器上铭文字体的总称，也称为钟鼎文、器文、古金文。金文为中国书法史上的又一座丰碑。依附于青铜器，铸鼎意在"使民知神奸"，故是一种宗教祭祀的礼器。和青铜器一起铸成的铭文线条比甲骨文更为粗壮有力，文字的象形意味也更为浓重，现存最早的金文见于商代中期出土的青铜器上，资料虽不多，但年代要比殷墟甲骨文早。周代是金文的黄金时代，出土铭文最多。

青铜鼎上的金文

石刻文

石刻文,泛指刻石文字或图案。现存最早的石刻文字,首推秦朝的"石鼓文"。它对后世的书法与绘画艺术有着非常重要的影响,不少杰出的书画家如杨沂孙、吴大澂、吴昌硕、朱宣咸、王福庵等都长期研究石鼓文艺术,并将其作为自己书法艺术的重要养分,也融入了自己的绘画艺术中。

墓志铭也是一种重要的石刻文,是存放于墓中、载有死者传记的石刻。它是把死者在世时,无论是持家、德行、向学、技艺、政绩、功业等的大小,浓缩为一份个人的历史档案,以补家族史、地方志乃至国史之不足,也是墓志断代的确证。墓志铭包括志与铭两个部分。

泰山石刻

简帛

简帛是竹简与帛书的统称,亦称作竹帛,古书中所言"书于竹帛",是古代中国人书写所用的主要材料,直到六朝时期才完全为纸所代替。现代所称的简帛多是出土文献,大致可分为书籍与文书两类。

战国简帛的文字,字体因国别而异,能见到的主要是楚国文字,在六国古文字中自有特色。秦至汉初的简帛多为隶书,但篆意较深,是秦篆走向汉隶的过渡形态。过去讲古文字学一般止于先秦,李学勤则认为应放宽至汉初,理由是当时的文字在一定程度上仍保留着先秦文字的一些特点。

汉代帛书

字帖

在纸张发明之前,古人大多将文字书写在用竹或木制成的薄而细长的片上,称为简牍或简书;或者书写在丝织品上,称为帖。在造纸术发明以后,凡书写在纸或丝织品上的、篇幅较小的文字均称为帖。

在唐代由于帝王的喜爱,出现钩摹前人墨迹集帖,即《万岁通天帖》。到宋代又出现了汇集历代名家书法墨迹,将其镌刻在石或木板上,然后拓成墨本并装裱成卷或册的刻帖。这种刻帖既使古人的书法得以流传,并扩大其影响,又是学习书法的范本,故又称之为法帖。

明清之际,随着印刷业的发达和人们对书法学习的需求,汇集前人书法墨迹,镌刻法帖持续不断,规模也越来越大。除上述《万岁通天帖》外,历史上著名的法帖还有《淳化阁帖》《绛帖》《潭帖》《大观帖》《宝晋斋法帖》《真赏斋帖》《停云馆帖》《余清斋帖》《墨池堂选帖》《快雪堂法书》《三希堂法帖》等。

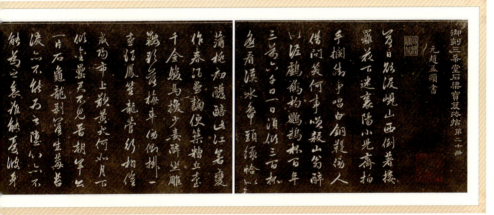

《三希堂法帖》(节选)

汉字书法的审美

整体形态美

汉字的基本形态是方形的，但是通过点画的伸缩、轴线的扭动，也可以形成各种不同的动人形态，从而组合成优美的书法作品。结体形态，主要受两个方面因素的影响，一是书法意趣的表现需要；二是书法表现的形式因素。就后者而言，主要体现在三个方面：一为书体的影响，如篆体取竖长方形；二为字形的影响，有的字是扁方形，而有的字是长方形的；三为章法影响。因此，只有在上述两类因素的支配下，进行积极的形态创造，才能创作出美的结体形态。

点画结构美

点画结构美的构建方式主要有两种，一是指各种点画按一定的组合方式，直接组合成各种美的独体字和偏旁部首。二是指通过将各种部首，再按一定的方式组合成各种字形。汉字的部首组合方式有左右式、左中右式，上下式、上中下式，包围式、半包围式等几种。这些原则主要是比例原则、均衡原则、韵律原则、节奏原则、简洁原则，等等。这里特别要提的就是比例原则，其中黄金分割比又是一个非常重要的比例，对点画结构美非常重要。

墨色组合美

结体墨色组合的艺术性，主要是指其组合的秩序性。作为艺术的书法，它的各种色彩不能再是杂乱无章的，而应是非常有秩序的。这里也有些共同的美学原则，要求书者予以遵守，如重点原则、渐变原则、均衡原则，等等。书法结体的墨色组合，主要涉及两个方面。一是对背景底色的分割组合。人们常说的"计白当黑"，就是这方面的内容。二是点画结构的墨色组合。从作品的整体效果来看，不但要注意点画墨色的平面结构，还要注意点画墨色的分层效果，从而增强书法的表现深度。

第二章

魏晋南北朝字帖

　　魏晋南北朝是继春秋战国后我国历史上又一个动荡时期，但书法成就极高，名家辈出。这一时期出现的书法大家如张芝、钟繇、王羲之、王献之等人，他们对整个古代书法的大发展都有着重要的艺术贡献。此外，魏晋南北朝时期，书法在备受社会看重的同时，开始了向海外的传播。

魏晋南北朝书法名家

◎ 张芝

张芝，字伯英，汉族，敦煌郡源泉县（今属甘肃酒泉市瓜州县）人。东汉著名书法家，凉州三明之一大司农张奂之子。张芝被誉为"草书之祖"，其书法被誉为"一笔书"。张芝擅长草书中的章草，将古代当时字字区别、笔画分离的草法，改为上下牵连、富于变化的新写法，富有独创性，在当时影响很大。书迹今无墨迹传世，仅北宋《淳化阁帖》中收有他的《八月帖》等刻帖。张芝与钟繇、王羲之和王献之并称"书中四贤"。

◎ 蔡邕

蔡邕（133—192年），字伯喈，陈留郡圉县（今河南杞县南）人。东汉名臣，文学家、书法家，才女蔡文姬之父。蔡邕精通音律，才华横溢，师事著名学者胡广。除通经史、善辞赋之外，又精于书法，擅篆、隶书，尤以隶书造诣最深，有"蔡邕书骨气洞达，爽爽如有神力"的评价。所创"飞白"书体，对后世影响甚大，被《书断》评为"妙有绝伦，动合神功"。

◎ 皇象

皇象，字休明，广陵江都（今江苏扬州）人。三国东吴书法家。官至侍中、青州刺史。善八分，小篆，尤善章草。其章草妙入神品，时有"书圣"之称。他的草书与曹不兴的绘画、严武的围棋、菰城郑妪的算相、吴范的善候风气、赵达的算术、宋寿的解梦、刘敦的天文并称"吴之八绝"。

◎ 钟繇

钟繇（151—230年），字元常，颍川长社（今河南许昌长葛东）人。三国曹魏著名书法家、政治家。钟繇在书法方面颇有造诣，是楷书（小楷）的创始人，被后世尊为"楷书鼻祖"。钟繇对后世书法影响深远，王羲之等后世书法家都曾经潜心钻研学习钟繇书法。与东晋书法家王羲之并称"钟王"。南朝庾肩吾将钟繇的书法列为"上品之上"，唐张怀瓘在《书断》中则评其书法为"神品"。

◎ 卫瓘

卫瓘（220—291 年），字伯玉，河东郡安邑县（今山西夏县北）人。三国曹魏后期至西晋初年重臣、书法家，曹魏尚书卫觊之子。卫瓘出身官宦世家，年轻时仕官于曹魏，历任尚书郎、散骑常侍、侍中、廷尉等职。后以镇西军司、监军身份参与伐蜀战争。西晋建立后，历任青州、幽州刺史、征东大将军等职，成功化解北方边境威胁，因功晋爵菑阳公。后入朝为尚书令、侍中，又升任司空，领太子少傅。后逊位，拜太保。卫瓘善隶书及章草，不仅兼工各体，还能学古人之长，是颇有创意的书法家。

◎ 索靖

索靖（239—303 年），字幼安，敦煌龙勒（今甘肃敦煌）人。西晋将领、著名书法家，敦煌五龙之一。他是东汉著名书法家张芝姊之孙，书法上受张芝影响很深。以善写草书知名于世，尤精章草。晋武帝时，他和另一大书法家卫瓘同在尚书台供职。卫瓘为尚书令，索靖为尚书郎。由于二人在书法艺术上独具风格，当时被人们誉为"一台二妙"。说他二人的书法与张芝有很深的师承关系。后人评价道："瓘得伯英（张芝字）筋，靖得伯英肉。"

◎ 陆机

陆机（261—303 年），字士衡，吴郡吴县（今江苏苏州）人。西晋著名文学家、书法家。出身吴郡陆氏，为孙吴丞相陆逊之孙、大司马陆抗第四子，与其弟陆云合称"二陆"，又与顾荣、陆云并称"洛阳三俊"。陆机在孙吴时曾任牙门将，吴亡后出仕西晋，太康十年（289），陆机兄弟来到洛阳，文才倾动一时，受太常张华赏识，此后名声大振。陆机善书法，其章草作品《平复帖》是中国古代存世最早的名人法书真迹，也是历史上第一件流传有绪的法帖墨迹，有"法帖之祖"的美誉，被评为九大"镇国之宝"。

◎ 王导

王导（276—339 年），字茂弘，小字赤龙、阿龙，琅玡郡临沂县（今山东临沂）人。东晋政治家、书法家，历仕晋元帝、明帝和成帝三朝，是东晋政权的奠基人之一。王导早年便与琅玡王司马睿（晋元帝）友善，后建议其移镇建邺，又为他联络南方士族，

安抚南渡北方士族。东晋建立后，先拜骠骑大将军、仪同三司，封武冈侯，又进位侍中、司空、假节、录尚书事，领中书监。与其从兄王敦一内一外，形成"王与马，共天下"的格局。王导善书法，以行草最佳。他学习钟繇、卫瓘之法，又能自成一格，在当时有很高的声望。

◎ 王羲之

王羲之（303—361 年，一作 321—379 年），字逸少，琅玡临沂（今山东临沂）人。东晋著名书法家。初任秘书郎，后任宁远将军、江州刺史、右军将军、会稽内史等，世称王右军。后因与扬州刺史王述不和，辞官定居会稽山阴（今绍兴）。王羲之出身于建康乌衣巷显赫的王家，是王导之侄。早年从卫夫人学书法，后来改变初学，草书学张芝，正书学钟繇。博采众长，备精诸体，一变汉魏以来质朴的书风，独创妍美流便的新体。王羲之的正书、行书为古今之冠，时人赞其笔势"飘如游云，矫若惊龙"。王羲之为历代学书法者所崇尚，被奉为"书圣"。其作品真迹无存，传世者均为后人摹本。

◎ 谢安

谢安（320—385 年），字安石，陈郡阳夏（今河南太康）人。东晋政治家、军事家、书法家，太常谢裒第三子、镇西将军谢尚堂弟。谢安性情娴雅温和，处事公允明断，不专权树私，不居功自傲，有宰相气度。在淝水之战中，谢安作为东晋一方的总指挥，以八万兵力打败了号称百万的前秦军队，为东晋赢得数十年的和平。谢安多才多艺，书法非常出色，尤以行书为妙品。后世米芾曾称赞他的书法"山林妙寄，岩廊英举，不繇不羲，自发淡古"。

◎ 王徽之

王徽之（338—386 年），字子猷，琅玡临沂（今山东临沂）人。东晋名士、书法家，右军将军王羲之（书圣）第五子。门荫入仕，历任骑曹参军、大司马参军及黄门侍郎。王徽之生性卓荦不羁，即使是做官，也是"蓬首散带"，"不综府事"，有"雪夜访戴""闻桓伊吹笛"等趣闻。王徽之自幼追随其父学书法，其书法成就在王氏兄弟中仅次于其弟王献之。

◎ 王献之

王献之（344—386 年），字子敬，小名官奴，汉族，祖籍琅玡临沂（今山东临

沂），生于会稽山阴（今浙江绍兴）。东晋著名书法家、诗人、画家，为王羲之第七子、晋简文帝司马昱之婿。官至中书令，为与族弟王珉区分，人称"大令"，与其父王羲之并称为"二王"。王献之自幼聪明好学，在书法上专攻草书、隶书，也擅长绘画。他从小跟随父亲练习书法，胸有大志，后期兼取张芝书法优点，自创新体。他以行书和草书闻名，但是楷书和隶书亦有深厚功底。

◎ 王珣

王珣（349—400年），字元琳，小字法护，琅琊临沂（今山东省临沂市）人。东晋大臣、书法家，为丞相王导之孙、中领军王洽之子。王珣工书法，董其昌称其"潇洒古澹，东晋风流，宛然在眼"。其代表作《伯远帖》是东晋时难得的法书真迹，且是东晋王氏家族存世的唯一真迹，一直被历代书法家、收藏家、鉴赏家视为稀世瑰宝。

◎ 王僧虔

王僧虔（426—485年），琅琊临沂（今山东临沂）人。南北朝书法家，为东晋丞相王导玄孙、侍中王昙首之子。在刘宋历任武陵太守、太子舍人、吴郡太守等职。曾仕于豫章王刘子尚、新安王刘子鸾帐下，所在皆有官声，又因擅长书法而被当权者欣赏。萧道成建立南齐后，拜王僧虔为持节、都督湘州诸军事、征南将军、湘州刺史，不久升任侍中、左光禄大夫、开府仪同三司。永明三年（485），王僧虔去世，享年60岁。追赠司空，谥号"简穆"。王僧虔喜文史，善音律，工真书、行书。其书承祖法，丰厚淳朴而有骨力。

◎ 郑道昭

郑道昭（455—516年），字僖伯，自称"中岳先生"，荥阳开封（今属河南开封）人。北魏诗人、书法家，北魏大臣郑羲的幼子。郑道昭少而好学，博览群书，曾入中书学，入仕即任秘书郎，很受孝文帝拓跋宏信任，后受到从弟郑思的牵连而被贬出禁，转而担任司徒元祥的咨议参军。永平三年（510）被推为光州刺史，又于延昌二年（513）转任青州刺史，后入朝任秘书监。熙平元年（516），郑道昭暴病而亡，获赠镇北将军、相州刺史，谥号"文恭"。书法上，郑道昭是洛派的书法家，不仅发展了方折的书风，而且吸收民间圆笔作书的特色，创造了洛派真书中规矩整饬、结构严密的圆笔流派。

张芝《八月帖》

作品概况

《八月帖》是张芝的章草作品，又称《秋凉平善帖》。此帖真迹已不存在，现存本为宋代刻本，刊于《淳化阁帖》第二卷。

艺术特点

《八月帖》全文共6行、80字，其迹高古可爱，冠绝古今。该帖章草少有夸张形式的"燕尾"，收笔含蓄，大多作或捺点，或者回钩下连，具有今草气息。清王澍《跋临伯英章草》曾云："《淳化》所载伯英狂草，皆俗手伪书。惟《秋凉》一帖，笔法淳古，为伯英手耳。余以右军《豹奴帖》笔意临之，亦略同其趣。"

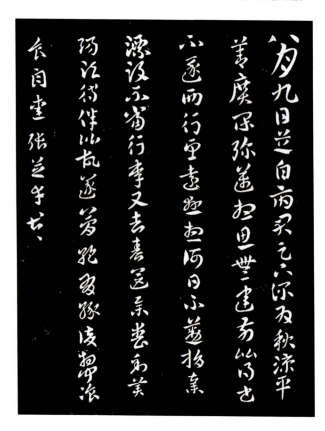

张芝《冠军帖》

作品概况

《冠军帖》是张芝的草书作品。此帖真迹已不存在，现存本为宋代刻本，刊于《淳化阁帖》第二卷。由于东汉尚未出现像《冠军帖》这样接近狂草的书风，数百年来有不少学者认为《冠军帖》非张芝所书。

艺术特点

张芝所在的东汉书坛中，除了鼎盛的隶书之外，草书更多的是以章草的面貌出现，线条灵动且气势连贯的今草还不多见。张芝在当时可以说是时代的先锋；他摆脱古拙厚重，以轻盈流利的面貌呈现的今草，可以称得上是跨时代的创新。《冠军帖》字与字之间衔接紧密，完全颠覆了章草的那种字字单一、关联性不强的行书风格，从而有一种上下贯通且连绵起伏的流畅感。除了笔法上的连绵，《冠军帖》还能给人一种飘逸空灵的美感。线条的灵动飘逸，圆笔的姿态多变，在快速的行笔中没有一点世俗气息，整篇流露出一种脱俗的雅致。

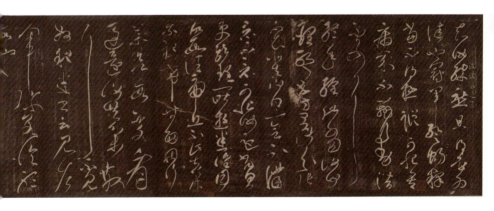

蔡邕《熹平石经》

作品概况

《熹平石经》是中国历史上最早的官定儒家经典刻石,刻于东汉灵帝熹平四年(175)至光和六年(183)。当时汉灵帝为了维护统治地位,下令校正儒家经典著作,派蔡邕等人把儒家七经(《鲁诗》《尚书》《周易》《春秋》《公羊传》《仪礼》《论语》)抄刻成石书,一共刻了8年,刻成46块石碑。每块石碑高3米多,宽1米多。刻成后立于当时的洛阳城开阳门外洛阳太学所在地,所以人们又称这部书为"太学石经"。石经是用隶书一体写成,字体方平正直、中规中矩,极为有名,故也称为"一字石经"。

《熹平石经》后因战乱毁坏。自宋代以来偶尔有石经残石出土,历代总共发掘和收集了8800多字,石经残石主要收藏于西安碑林博物馆,部分收藏于洛阳博物馆以及中国国家图书馆。还有的已流散到国外,如日本中村不折氏书道博物馆就藏石经残石数块。

艺术特点

蔡邕书写的《熹平石经》可以说是中国书法史上第一部碑刻书法的鸿篇巨制。它不仅字数多,共有20多万个隶书小字,还开我国以刻石的方法向社会公布"经文"范本之先河,以后从魏晋至明清,有许多朝代都曾重新刊刻过这些"经文"。蔡邕书写的石经笔画严谨、结体规范,成为当时官方的隶书标准字体,以及后儒晚学的临摹范本。

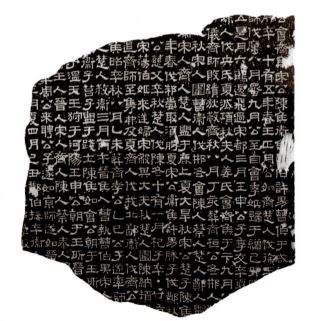

皇象《急就章》

作品概况

《急就章》又名《急就篇》，是西汉元帝时命令黄门令史游为儿童识字编的识字课本。因篇首有"急就"二字而得名。该文从汉至唐一直是社会流传的主要识字教材，同时，抄写规范精雅的本子也有作为临书范本的功能。唐代以后，蒙学教材中《急就篇》的主导地位方为《千字文》《百家姓》《三字经》所取代。

流传至今最早的《急就章》写本传为皇象书，今有刻本流传。而以明代吉水（今属江西省）杨政于正统四年（1439）时，据宋人叶梦得"颍昌本"摹刻的为最著名，因刻于松江，故名"松江本"，原石现藏于上海市松江区博物馆。此帖对后世影响较大，至今仍为古章草的代表作品，亦是公认的章草范本之一。

艺术特点

《急就章》章草和楷书各书一行，字形规范，笔力刚健，寓变化于统一，其字结体略扁，各字间均不牵连。有些笔画下笔尖细，重按后上挑，出锋镰利，形成不规则的三角形，成为其字的重要特点。此书点画简约、凝重、含蓄，笔意多隶，笔画虽有牵丝，但有法度，字字独立内敛。横、捺、点、画多作波磔，整篇气息古朴、温厚，沉着痛快，纵横自然。

钟繇《荐季直表》

作品概况

《荐季直表》是钟繇书于魏黄初二年（221）的楷书作品，内容为向已称帝的曹丕推荐旧臣季直的表奏。季直在关中时曾为曹魏政权的建立立过大功。季直被罢官以后生活困难，钟繇说他身体尚健，请求给他一官半职，使他继续为国效力，也为他解决当前的困难。

《荐季直表》墨迹本在唐宋时期由宫中收藏，周围印有唐太宗李世民"贞观"玉玺，宋徽宗赵佶"宣和"、宋高宗赵构"绍兴"，以及清高宗"乾隆真赏"等御印，说明它曾经由以上各帝御览。后几经辗转，毁于民国十三年（1924），今仅存其影印件。《荐季直表》刻本版本众多，但以明代无锡华氏所刻《真赏斋帖》的版本为最好，最能传神，其他刻本略逊。

艺术特点

《荐季直表》布局空灵，结体疏朗、宽博，体势横扁，尚有隶意。虽有许多不成熟的地方，结体法度均不如晋唐工整，但天趣盎然，妙不可言。

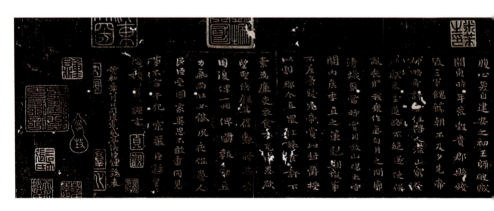

钟繇《贺捷表》

作品概况

《贺捷表》是钟繇的楷书作品,又名《戎路表》《戎辂表》,书于东汉建安二十四年(219)。内容为钟繇得知蜀将关羽被杀时写的贺捷表奏。在标准楷书盛行的后世,此帖的写法已显平淡,但放在汉代末期,楷化到如此程度已相当进步。因此,钟繇《贺捷表》有"正书之祖"的美誉。

艺术特点

《贺捷表》是楷书,带有行书笔意,但还保留着较浓的隶书笔意。如字形多呈扁方,许多字的笔画还留有明显的隶书笔意。如"言"字的横画,以及"有""里""方"字的横画,都有浓厚的隶书遗意;另如"并"字,特别是"同"字的左撇,"企""舍""获""长"字的捺笔,也明显是隶书的习惯写法。另外,就每个字而言,在章法行列中无统一的倾斜度与约定的重心,也与形容的"群鸿戏海"有相近处。

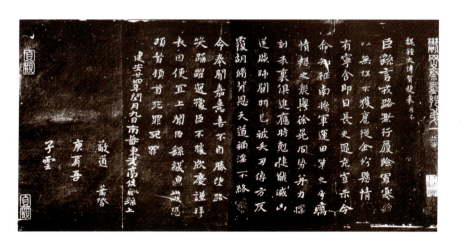

钟繇《宣示表》

作品概况

《宣示表》是钟繇的小楷作品，相传王导东渡时将此表缝入衣带携走，后来传给王羲之，又传给王修，王修便带着它入土为安，从此不见天日。之后传下来的是王羲之的临摹本，因王羲之也是书法大家，所以他临摹钟繇的真迹非常成功，从中可以看到钟繇书法的情况。《宣示表》在宋代收入《淳化阁帖》，共18行。后世阁帖、单本多有翻刻，应以宋刻、宋拓本为佳。

艺术特点

《宣示表》较钟繇其他作品，无论在笔法还是结体上，都更显出一种较为成熟的楷书体态和气息，点画遒劲而显朴茂，字体宽博而多扁方，充分表现了魏晋时代正走向成熟的楷书的艺术特征。此帖风格直接影响了"二王"小楷面貌的形成，进而影响到元、明、清三代的小楷创作，如赵孟頫、文徵明、王宠、黄道周等。更具历史意义的是，此帖所具备的点画法则、结体规律等影响和促进了楷书高峰——唐楷的到来。因此，钟繇可以说是楷书艺术的鼻祖。

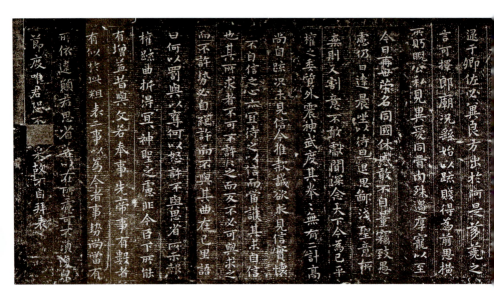

钟繇《力命表》

作品概况

《力命表》是钟繇的小楷代表作,章奏体。钟繇书法真迹到东晋时已亡佚,人们今天所见到的要么是临摹本,要么是伪书。一般认为,现存的钟繇书法临摹本有"五表""六帖""三碑"。《力命表》便是"五表"之一。《力命表》的刻本见于《伪星凤楼》《泼墨斋》等丛帖中。文物出版社与上海书画出版社有影印本。

艺术特点

《力命表》全文共8行,书法古雅、妍美。

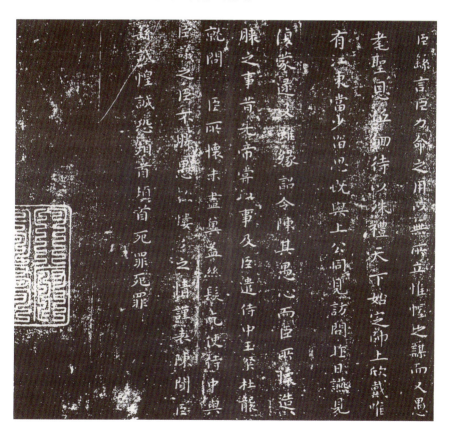

钟繇《调元表》

作品概况

《调元表》是钟繇的小楷作品,书于曹魏黄初元年(220)。《调元表》为"五表"之一,真迹久佚,仅有重刻本可见。收录于《伪星凤楼》《泼墨斋》等丛帖中。

艺术特点

《调元表》书法古朴,多含隶法。由于此帖真伪存在较大争议,所以出版钟繇小楷字帖时很少被选入。尽管《调元表》在用笔方面不及《宣示表》精致内敛,但兴味意趣颇佳,也是好帖。

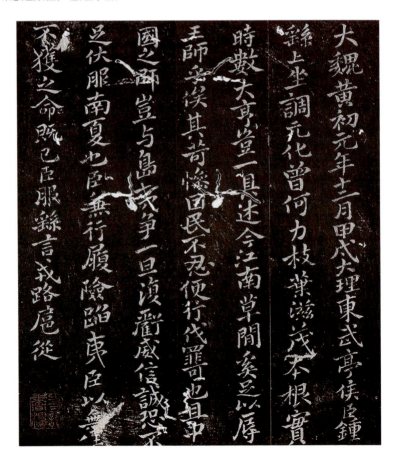

钟繇《还示帖》

作品概况

《还示帖》是钟繇的小楷作品,又名《昨疏还示帖》。此帖真迹已不存在,仅有刻本传世,《淳化阁帖》和《大观帖》均有收录。《还示帖》和《墓田丙舍帖》是"六帖"中成就较高的两帖,最为接近钟体,是上乘之作。

艺术特点

《还示帖》全文共6行,书风清雅宽闲,结体疏松空灵,大小敲正,各异其势。庾肩吾《书品》云:"钟书天然等一,工夫次之。"唐太宗亦叹云:"钟号擅美一时,亦为迥绝,论其尽善,或有所疑。"两人所说的"工夫次之"及未能尽善尽美,都是指的结体不够平整完善,然而这恰恰是自然的表现,天趣之所在。因此,这里的不工不匀,大巧若拙,正是钟繇之所长。

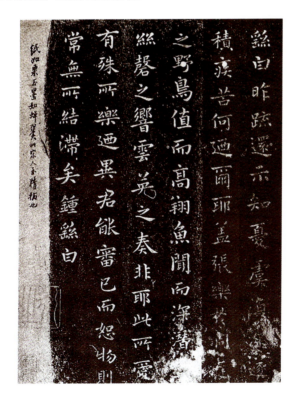

钟繇《墓田丙舍帖》

作品概况

《墓田丙舍帖》是钟繇的小楷作品,又名《丙舍帖》《墓田贴》。此帖真迹已不存在,仅有临本传世,宋代米芾认为是王羲之所临写。明时刻入《墨池堂》《快雪堂》等,1930 年刊入日本《书道全集》(三)。上海艺苑真赏社存有影印本。

艺术特点

《墓田丙舍帖》全文共 5 行、70 字。在钟繇所书各帖中,《墓田丙舍帖》的特点在于笔致闲雅、构体风流,一种生动流转、点画顾盼之情溢于字里行间。由于在风格上,《墓田丙舍帖》的风流闲雅,有异于《荐季直表》《宣示表》的古拙朴茂,所以米芾《书史》题为王羲之晚年所书。

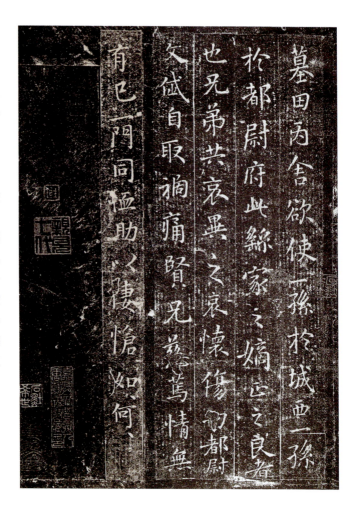

 # 卫瓘《顿首州民帖》

作品概况

《顿首州民帖》是卫瓘的章草作品。此帖真迹已不存在，现存本为宋代刻本，《淳化阁帖》《大观帖》均有收录。此帖是流传下来的西晋时期重要刻帖之一，其艺术价值和史料价值都很高。

艺术特点

《顿首州民帖》全文共5行、55字，基本上去掉了波势，体势与陆机的《平复帖》较为相似，而风格则更为秀丽流便。唐代书学理论家张怀瓘谓其"天姿特秀"。此帖尚存章草格局，而有些字已很接近今草，可以窥见章草向今草过渡的轨迹。

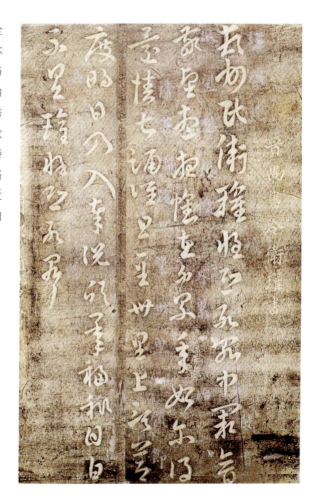

王导《省示帖》

作品概况

《省示帖》是王导的草书作品。此帖真迹已不存在,宋代《淳化阁帖》收录了《省示帖》的7行残字。

艺术特点

《省示帖》的书风在章草与今草之间,特点是多圆转,少折笔,尽显潇洒流美之风。此帖具有强烈的章草风格,比陆机《平复帖》更华美妍丽,结体已经不再宽扁,用笔流转如飞,连绵的笔势已经能够看到今草趋向成熟了。

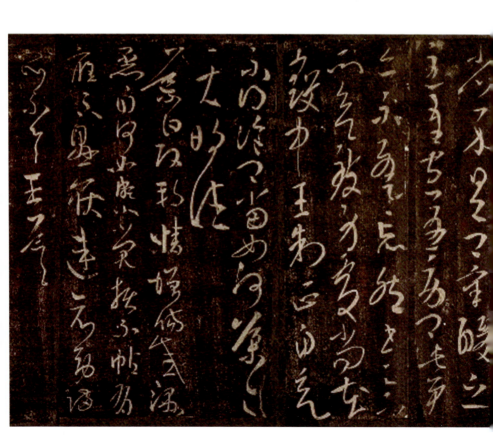

索靖《出师颂》

作品概况

　　《出师颂》是索靖的章草作品，自唐朝以来，一直流传有绪，唐朝由太平公主收藏，宋朝绍兴年间入宫廷收藏，明代由著名收藏家王世懋收藏，清乾隆皇帝曾将其收入《三希堂法帖》。1922年，逊位清帝溥仪以赏赐溥杰的名义，将该卷携出宫外，1945年后失散民间。2003年由拍卖公司征得，故宫博物院以巨资购回。

艺术特点

　　《出师颂》是存世书法作品中为数不多的章草书作品之一，书法笔势险峻，字体古朴简洁，具有很高的历史和艺术价值。它把隶书的雍容浑厚与草书的流畅简洁融合得无与伦比。既沉雄劲稳，又灵动有致，笔致萧散，点画浑圆。凡钩都回锋蓄势而后，仿佛蝎子的尾巴一样。这一笔势就是索靖自命的"银钩虿尾"。

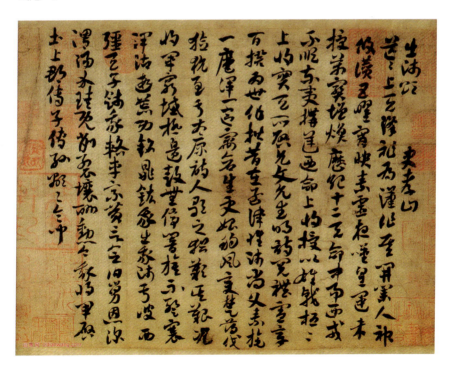

索靖《月仪帖》

作品概况

《月仪帖》是索靖的章草名帖，真迹已不存在，现存本为《邻苏园法帖》拓本，纵长 32 厘米。《月仪帖》以十二月令制为尺牍，故称。但传至今日，该拓本已缺四月至六月，计 18 页。

艺术特点

《月仪贴》字数逾千，其字势左右开张，笔画简洁爽利，大小匀称，收放得体，

是章草的代表性作品。在《月仪帖》中,章草的"简""便"特征达到了登峰造极的地步。全帖很难找出一个臃杂之字或一处烦琐之笔,既简洁又易辨识,毫无矫揉造作之感。由于帖中之字大小匀称,故使人感到章法的静穆虚和。但从用笔和气韵上看,又显出一种灵动潇洒、自然流畅的感觉。

陆机《平复帖》

作品概况

《平复帖》是陆机创作的草隶书法作品,牙色麻纸本墨迹。此帖是陆机写给一位身体多病且难以痊愈的友人的一封信札,因其中有"恐难平复"字样,故名。它是作者用秃笔写于麻纸之上,其笔意婉转,风格平淡质朴。《平复帖》的书写年代距今已有1700余年,是现存年代最早并真实可信的西晋名家法帖,在中国书法史上占有重要地位,同时在研究文字和书法变迁方面皆有参考价值。

《平复帖》在唐末被时人殷浩收藏;从其手中流出后,到王溥家;在王家保存了三代之后,被李玮买了去;李玮逝世后,进入了宋御府;明万历间归韩世能、韩逢禧父子,再归张丑;清初递经葛君常、王济、冯铨、梁清标、安岐等人之手归入乾隆内府,再赐给皇十一子成亲王永瑆;光绪年间为恭亲王奕䜣所有,并由其孙溥伟、溥儒继承;

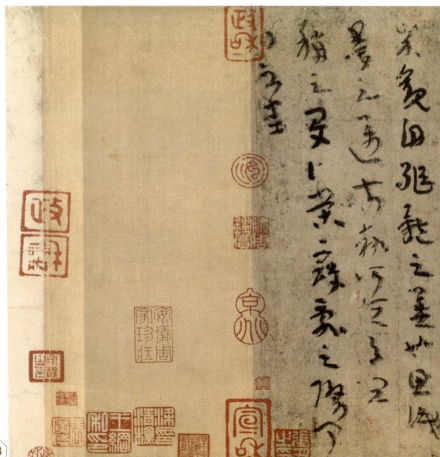

后溥儒为筹集亲丧费用,将此帖待价而沽,经傅增湘从中斡旋,最终由张伯驹以巨金购得;张氏夫妇于1956年将《平复帖》捐献国家。后收藏于北京故宫博物院。

艺术特点

《平复帖》全文共9行、84字,每行3字到12字不等,上端齐整,下端参差。行距、字距较小,行距略大于字距,字体大小变化也不是太大。这样紧密式的章法处理,给人一种森森茂密之感,也强化了浑厚之风格。全文共蘸墨4次,墨色自然、虚实交替、变化丰富、风格质朴,墨色基本是由润到枯的自然过渡。

《平复帖》字字翩翩自恣、活泼可爱,在字法上主要表现在字势的多变与字构件的错落组合。整帖字势以正为主,间以左右舞动的敧势,颇有奇趣。其结体瘦长,书写简便、率性,逸笔草草,没有循规蹈矩。撇捺无波挑,平添了几分险崛之意。许多字的末笔的收束也是向下牵引,把章草横展的笔势变为纵引,字态也因势而变。

谢安《中郎帖》

作品概况

《中郎帖》是谢安的行书作品,又称《八月五日帖》。它是谢安书写的一封报丧书信,信中告知中郎突然去世的消息,同时表达了自己内心痛苦不堪、难以忍受的情感。此帖纵长23.3厘米,横长25.7厘米,现收藏于北京故宫博物院。帖上有"德寿"玺印,为南宋高宗之印(高宗赵构做太上皇时曾退居德寿殿),另据此帖纸、墨等判断,可确认它为南宋绍兴御书院中人所临摹的古帖,虽然不是谢安的真迹,但仍然宝贵。

艺术特点

《中郎帖》行笔圆转流畅,笔法纯熟,具有典雅丰腴、气度雍容的特点。

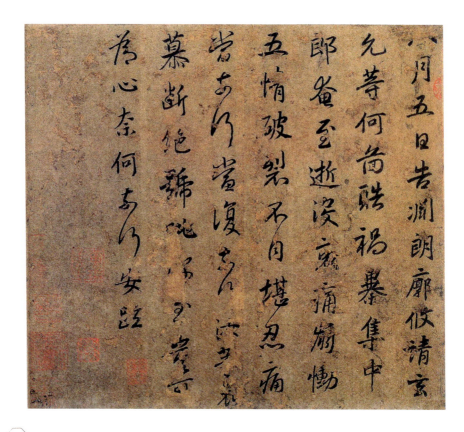

王羲之《二谢帖》

作品概况

《二谢帖》是王羲之的一封信札。此帖真迹已不存在,现日本皇室收藏有一件唐代摹本,与《丧乱帖》和《得示帖》连成一纸,由手卷改为轴装,纵长28.7厘米,横长58.9厘米,总称为"丧乱三帖"。据考证,早在圣武天皇(724—749年在位)之时便已传入,现收藏于日本皇室宫内厅三之丸尚藏馆。

艺术特点

《二谢帖》全文共5行、36字,书法风格为"时草时行,间有近楷者,体势间杂。用笔的轻重缓疾富有变化,其字势尚方,颇见骨力"(《中国书法全集》第19卷)。此帖用笔爽利,遒劲之力尽显。短短一封信札就包含了多种笔法,如方笔、圆笔、中锋、侧锋、直线、弧线、重按、轻提等,变化丰富,对比强烈。

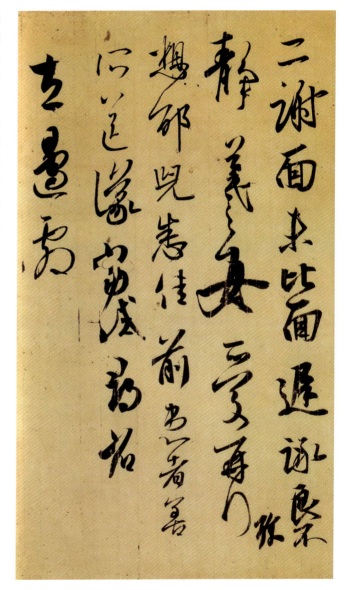

王羲之《兰亭集序》

作品概况

晋穆帝永和九年（353）三月初三，王羲之在会稽山阴的兰亭，与名流高士谢安、孙绰等41人举行风雅集会。与会者轮流赋诗，各抒怀抱，抄录成集，大家公推此次聚会的召集人王羲之写一序文，记录这次雅集，即《兰亭集序》。序文受当时南方士族阶层信奉的老庄思想影响颇深，在文学史上占有一定的地位。

据传《兰亭集序》真迹已被唐太宗作为殉葬品，但唐太宗之昭陵曾于五代时为温韬所盗，而被盗物品名单中并没有《兰亭集序》，因此传说《兰亭集序》现存于唐高宗与武则天合葬的乾陵中。唐太宗得到真迹时，即令虞世南、褚遂良、冯承素、欧阳询等人临摹翻刻，分赐皇子、近臣，世称"唐人摹本"。今存的摹本以"神龙本"（因卷首钤有唐中宗李显神龙年号小印）最为著名，其章法、结构、笔法都颇得原本神韵，被认为是最好的摹本。该摹本纵长24.5厘米，横长69.9厘米，现收藏于北京故宫博物院。

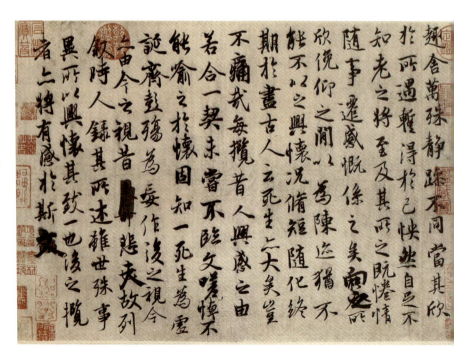

《兰亭集序》神龙本（冯承素摹本）

艺术特点

《兰亭集序》被历代书家推为"天下第一行书"。全文共 28 行、324 字,凡是重复的字都各不相同,其中 21 个"之"字,各具风韵,皆无雷同。用笔以中锋为主,间有侧锋,笔画之间的萦带,纤细轻盈,或笔断而意连,提、按、顿、挫一任自然,整体布局错落有致,具有潇洒妍丽、优美动人的无穷魅力。

王羲之《丧乱帖》

作品概况

《丧乱帖》是王羲之于永和十二年（356）八月书写的一封信札，其在琅琊临沂的先墓屡次毁于兵灾，而自己却不能前往整修祖墓，遂写作信札，表示自己的无奈和悲愤之情。《丧乱帖》真迹已不存在，现日本皇室收藏有一件唐代摹本，与《二谢帖》和《得示帖》连成一纸，纵长28.7厘米，横长58.9厘米，总称为"丧乱三帖"。此帖在圣武天皇时期传入日本。经过中国和日本专家联合研究，判定其为唐朝根据梁代徐僧权藏本的押缝原样双钩填墨的摹本。

艺术特点

《丧乱帖》全文共8行、62字，用笔挺劲，结体纵长，轻重缓疾极富变化，完全摆脱了隶书和章草的残余，成为十分纯粹的行草体。书写时先行后草，时行时草，可见其感情由压抑至激越的剧烈变化。《丧乱帖》神采外耀，笔法精妙，动感强烈。结体多敧侧取姿，有奇宕潇洒之致，是王羲之所创造的最新体势的典型作品，也是其敧侧之风的代表作品，历来为书法学习者所喜爱。

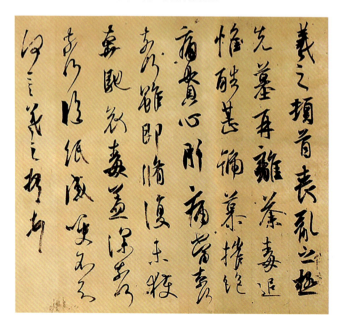

王羲之《得示帖》

作品概况

《得示帖》是王羲之写给朋友的一封简单信件,文字内容并不深奥,信中还因身体欠佳而显露出淡淡的愁苦,似乎王羲之无意也无心特意表现书法,却在不经意间充分展示出超凡的书法创作能力和天赋。《得示帖》真迹已不存在,现日本皇室收藏有一件唐代摹本,与《二谢帖》和《丧乱帖》连成一纸,纵长28.7厘米,横长58.9厘米,总称为"丧乱三帖"。帖上有"延历敕定"朱文印,延历是日本的年号之一,相当于中国唐德宗建中三年(782)至唐顺宗永贞元年(805),可见此帖是唐代传入日本的。

艺术特点

《得示帖》书风遒丽,初不欲草,草不欲放,有张有弛,有缓有疾,运用之妙,自出胸臆。数字草书,流畅纵逸,展现了字势的结构美。此帖在处理字势结构方面的手段丰富且精彩,总体上呈现收左放右姿态,细节处理微妙多端。"示"之下主上次,左下点与竖厚重紧密,右下点轻灵空荡;"犹"之左主右次,左部双撇凝而相聚,右部虚化简约;"触"之右主左次、右放左收,右部墨聚于"虫"之中轴;"雾"之上主下次,下部右主左次,"务"部中段浓墨重画紧接,整字虚实变换、松脱灵动;"散"之左主右次、左收右放、左实右虚。以上五字通过点画关系的巧妙调整均形成视觉中心点,即字眼,呈现变化与统一、灵动与安稳、形散而神不散的结体妙构。

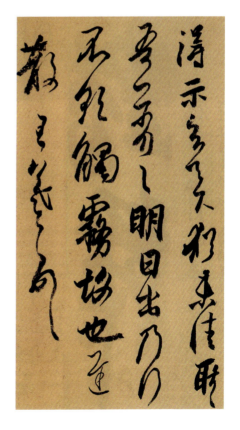

王羲之《平安帖》

作品概况

《平安帖》是王羲之与友人交流的一封信件。按照古代书信礼仪，这封信开头没有相应的尊称，结尾也没有书写者的名字，所以应该是王羲之写给自己晚辈的。此帖是王羲之的精品之作，曾被清乾隆帝盛誉可以媲美三希堂（乾隆帝的书房）瑰宝。《平安帖》真迹已不存在，今存墨迹本为唐代双钩摹拓，硬黄纸本，纵长24.7厘米，收藏于台北故宫博物院。另有绢本墨迹草书《平安帖》，为宋临摹本。2010年11月20日在北京举行的中国嘉德2010秋季拍卖会上，绢本墨迹草书《平安帖》拍出了3.08亿元人民币的高价。

艺术特点

《平安帖》全文共4行、27字，用笔峻利，沉着潇洒，俊宕清健，体势丰满，尤其是尖笔的起讫牵带，丰富多变，饱满完整，实为行书楷则。前两行每行分别9个字，第三行7个字，最后一行2个字。前三行排序满满，后一行下面空荡。天头整齐，字的自然排序让底部参差，是一件章法较为规范的作品。首行全是行书，字与字断开，上面6个字在一条线上，从"来"字开始脱离了中心线；第二、三、四行夹杂了草书，字与字之间出现了连带，而且左右摆动明显。因此，可以看出王羲之在书写时的情绪变化是一个从规范到自由的过程，也可以说是从慢到快。

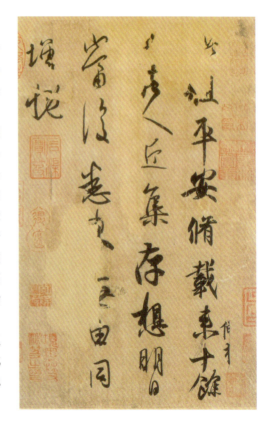

王羲之《何如帖》

作品概况

《何如帖》是王羲之书写的手札尺牍,又名《不审尊体帖》《中冷帖》。此帖真迹已不存在,现收藏于台北故宫博物院的墨迹为唐代依照原作双钩廓填的响拓本。其第一行末"尊体比"三字右侧,有"察""怀充"小字押署。"怀充"即梁朝人唐怀充;"察"即隋朝人姚察,皆是当朝的鉴赏家。

艺术特点

《何如帖》全文共3行、27字,笔画清劲,雅静宜人。整篇作品气息静谧婉丽,无一丝渣尘。用笔练达爽峻,如铁削泥,显示出一种肯定与从容的意态。线条虽细,但筋、骨、血、肉无一不全。用笔多有侧锋,然并无扁薄之病。结体秀长飘逸,已完全脱去隶书的痕迹。简远、高贵、不激不厉的魏晋风度于《何如帖》表露无遗。

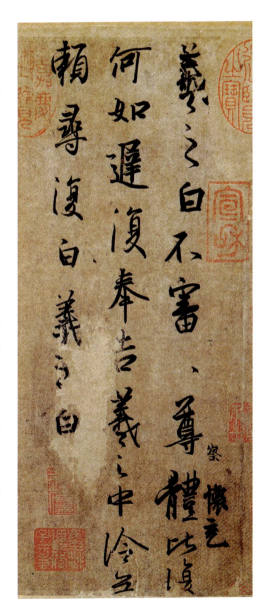

王羲之《快雪时晴帖》

作品概况

《快雪时晴帖》是一封问候信札，其内容是王羲之在大雪初晴时以愉快心情对亲朋友人的问候。一般此帖认为真迹已不存在，现存本应为唐代摹本。此帖被认为是王羲之仅次于《兰亭集序》的又一件行书代表作，被古人称为"天下法书第一"。全文共 28 字，被誉为"二十八骊珠"。明代鉴赏家詹景凤认为，赵孟頫行书受到此帖影响。

明清年间，《快雪时晴帖》为降清明官冯铨所藏有。清康熙十八年（1679），冯铨之子冯源济将其呈献给皇帝，在乾隆十一年（1746）与王献之的《中秋帖》以及王珣的《伯远帖》合称"三希"，一起放在皇宫内三希堂中，成为三希堂第一珍品。到 1795 年，乾隆帝共亲自御笔题识 71 则，晚年因视力不佳，改由董诰代笔 3 则，可见乾隆帝对此帖之热爱。目前，《快雪时晴帖》收藏于台北故宫博物院。

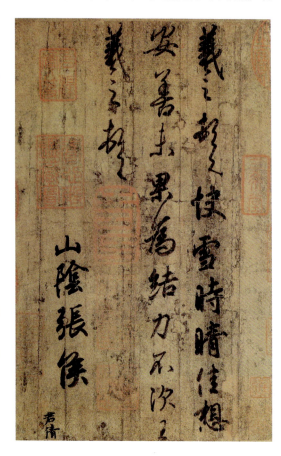

艺术特点

《快雪时晴帖》全文共 4 行、28 字，其中或行或楷，或流而止，或止而流，富有独特的节奏韵律。其笔法圆劲古雅，无一笔掉以轻心，无一字不表现出意致的悠闲逸豫。即使偶尔重心忽左忽右，全局依然匀整安稳，不失平衡的美感。

王羲之《奉橘帖》

作品概况

《奉橘帖》为唐代根据王羲之书法作品双钩廓填的摹拓本,与《平安帖》《何如帖》连为一纸,总称为"平安三帖",现收藏于台北故宫博物院。

艺术特点

《奉橘帖》全文共2行、12字,虽寥寥数字,但各个不同,有的方折,峻棱毕现,有的圆转,圭角不露,视若轻盈,实则厚实,墨色湛润,神闲态浓,中锋、侧锋并用,寥寥数字,令人回味无穷。《奉橘帖》是王羲之行书的主流风貌,点画的形态,灵活多变,意趣丰富,且书风坦然清纯,字字挺立,体态舒朗,结体的纵横聚散恰到好处,其造型大多是圆润的椭圆形,有轻灵之感。

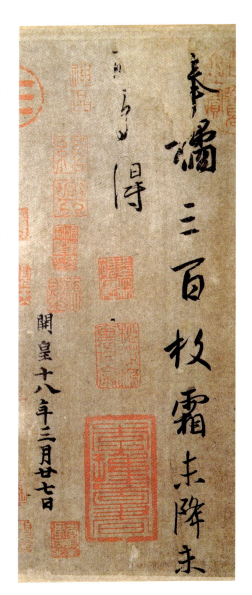

王羲之《十七帖》

作品概况

《十七帖》是王羲之的草书代表作，因卷首由"十七"二字而得名。此帖为一组书信，据考证是写给他朋友益州刺史周抚的。书写时间从永和三年到升平五年（347—361），时间长达14年，是研究王羲之生平和书法发展的重要资料。唐宋以来，《十七帖》一直作为学习草书的无上范本，被书家奉为"书中龙象"。

《十七帖》是一部汇帖，共29帖，分别是《郗司马帖》《逸民帖》《龙保帖》《丝布衣帖》《积雪凝寒帖》《服食帖》《知足下帖》《瞻近帖》《天鼠膏帖》《朱处仁帖》《七十帖》《邛竹杖帖》《蜀都帖》《盐井帖》《远宦帖》《都邑帖》《严君平帖》《胡母帖》《儿女帖》《谯周帖》《汉时讲堂帖》《诸从帖》《成都城池帖》《旃罽胡桃帖》《药草帖》《来禽帖》《胡桃帖》《清晏帖》《虞安吉帖》。

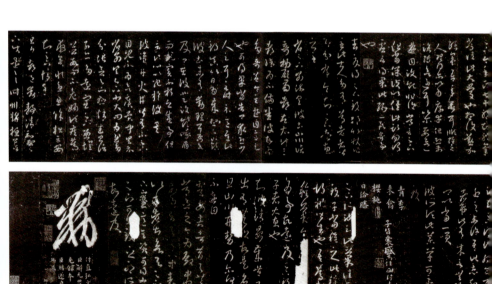

《十七帖》真迹已不存在，现存本为刻本。唐张彦远《法书要录》记载了《十七帖》原墨迹的情况："《十七帖》长一丈二尺，即贞观中内本也，一百七行，九百四十三字。是煊赫著名帖也。太宗皇帝购求二王书，大王书有三千纸，率以一丈二尺为卷，取其书迹与言语以类相从缀成卷。"

艺术特点

《十七帖》风格冲和典雅，不激不厉，而风规自远，绝无一般草书狂怪怒张之习，透出一种中正平和的气象。全帖行行分明，但左右之间字势相顾；字与字之间偶有牵带，但以断为主，形断神续，行气贯通；字形大小、疏密错落有致，真所谓"状若断还连，势如斜而反直"。在用笔方面，此帖方圆并用，寓方于圆，藏折于转，而圆转处，含刚健于婀娜之中，行遒劲于婉媚之内，外标冲融而内含清刚，简洁练达而动静得宜。

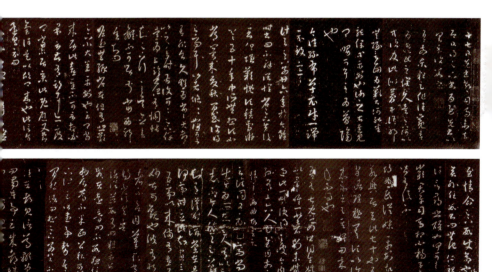

王羲之《频有哀祸帖》

作品概况

《频有哀祸帖》为王羲之所书尺牍摹本，真迹已不存在。存世的摹本收藏于日本前田育德会，为唐代硬黄响拓、双钩廓填摹本，纵长24.8厘米。《频有哀祸帖》与《孔侍中帖》、《忧悬帖》三帖合装，前后九行共一纸，总称为《孔侍中帖》或《九月十七日帖》，纵长24.8厘米，横长41.8厘米。画心中央纸缝处钤有"延历敕定"朱文印记三方。作品原为手卷，1941年改裱为轴装。

艺术特点

《频有哀祸帖》全文共3行、20字，以行书书写，务从简易，相间流行，字间倾侧、俯仰、勾连，笔画轻疾、圆转、牵引，结体多有取横势者。作品行轴线时曲时直、书体时草时行、点画时方时圆，书写风格沉雄跳宕、劲健流纵，体现了王羲之高超的书写技巧和对笔的驾驭能力。

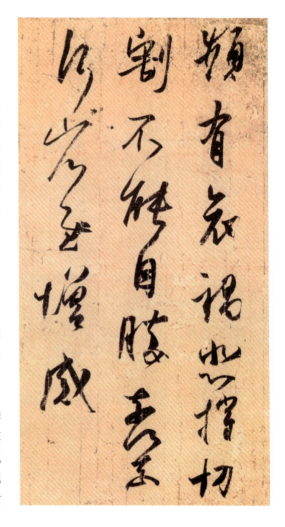

王羲之《孔侍中帖》

作品概况

《孔侍中帖》为王羲之所书尺牍摹本，原作久佚。存世的摹本收藏于日本前田育德会，为唐代硬黄响拓、双钩廓填摹本，纵长24.8厘米。《孔侍中帖》与《频有哀祸帖》、《忧悬帖》三帖合装，前后九行共一纸，总称为《孔侍中帖》或《九月十七日帖》，纵长24.8厘米，横长41.8厘米。画心中央纸缝处钤有"延历敕定"朱文印记三方。作品原为手卷，1941年改裱为轴装。

艺术特点

《孔侍中帖》全文共3行、25字，主要为行书，其中有的字规矩若楷，有些字纵肆如草，间集一起，却和谐一体。"敧侧"是王体行书最典型的特点，此帖第一个"九"字，只有两笔，下端已是左低右高，再加上一点斜势，表现出敧侧欲飞的神态。第二行的"孔"字，左半向右倾斜，右面的竖弯钩也似乎在向右倒，但下部的拐弯平而有力，使这一笔起了墙壁的作用，顶住了左旁右倒的力量，表现出"似敧反正"的特色。

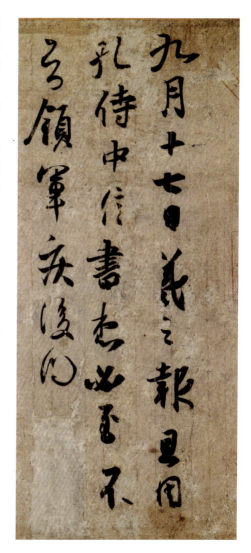

王羲之《忧悬帖》

作品概况

《忧悬帖》为王羲之所书尺牍摹本,原作久佚。存世的摹本收藏于日本前田育德会,为唐代硬黄响拓、双钩廓填摹本,纵长24.8厘米。《忧悬帖》与《频有哀祸帖》、《孔侍中帖》三帖合装,前后九行共一纸,总称为《孔侍中帖》或《九月十七日帖》,纵长24.8厘米,横长41.8厘米。画心中央纸缝处钤有"延历敕定"朱文印记三方。作品原为手卷,1941年改裱为轴装。

艺术特点

《忧悬帖》全文共3行、17字,其行轴线趋向平稳,与《姨母帖》相似,但各段轴线吻合严密。"忧悬"两处错位较大的断点成为流畅、缜密的节奏中有力的顿挫,使稳重中平添生动之致。行轴线的呼应,是王羲之作品极重要的一个特点。《忧悬帖》第一、二行之间,表现出配合:后面一行轴线的波形与前一行轴线的波形相似,但细节又不相同,造成了章法构成上动人的效果。

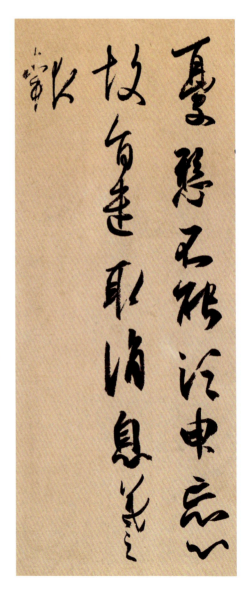

王羲之《干呕帖》

作品概况

《干呕帖》是王羲之病中写给友人的短信,又名《如常帖》《昨还帖》,帖中记叙了王羲之行药回家之后,药性发作,痰积滞胸中,咽喉燥热发干,恶心干呕的种种痛苦之状,甚至难以进食。此帖曾刻录于《淳化阁帖》之中,是流传有绪的艺术珍品。

《干呕帖》真迹已不存在,现存于世的是五代至北宋时期的临摹本,纵长26.4厘米,横长14.1厘米,为国家一级文物。伪满时期,溥仪将《干呕帖》带到东北,后来流落到民间。20世纪60年代后期,国家文物鉴定委员会委员刘光启在堆积如山的纸堆中发现了一卷黄黑色的旧纸卷,凭着多年鉴定书画的经验,刘光启认出它就是文物界苦苦寻觅了多年的故宫流失国宝《干呕帖》。这件从纸堆里偶然发现的《干呕帖》和《寒切帖》一起成为天津博物馆的镇馆之宝。

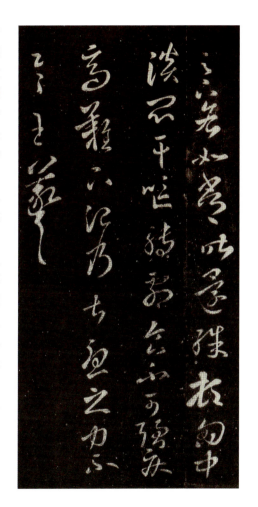

艺术特点

《干呕帖》全文共4行、36字,笔意神采超逸,书风沉着劲健。

王羲之《乐毅论》

作品概况

《乐毅论》是三国时期夏侯玄撰写的一篇文章，文中论述的是战国时代燕国名将乐毅及其征讨各国之事。王羲之抄写这篇文章，是书付其子王献之的。《乐毅论》是王羲之楷书中颇负盛誉的名帖，历代名家对此赞不绝口，褚遂良在《晋右军王羲之书目》将其列为第一。

《乐毅论》真迹早已不存，一说真迹战乱时为咸阳老妪投于灶火；一说唐太宗所收右军书皆有真迹，唯此帖只有石刻。现存世刻本有多种，以《秘阁本》和《越州石氏本》最佳，后者现收藏于日本东京国立博物馆。

艺术特点

王羲之在《笔势论》中对王献之说："今书《乐毅论》一本及《笔势论》一篇，贻尔藏之，勿播于外，缄之秘之，不可示诸友。"他用自己精心创作的《乐毅论》作为范本，又以《笔势论》作为理论，从虚与实两个方面启发王献之的悟性，导引其进入书学的正轨。此帖笔画灵动，横有仰抑，竖每多变，撇捺缓急；结构上或大或小，或正或侧，或收或缩；分布则重纵行，不拘横行。整体而言，在静穆中见气韵，显生机。

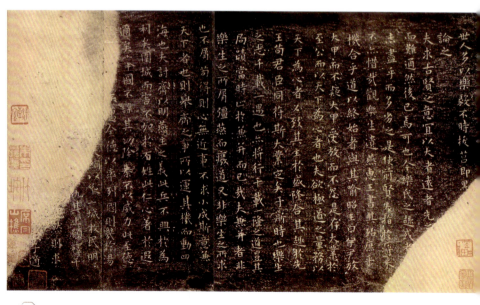

王羲之《行穰帖》

作品概况

《行穰帖》是王羲之的草书作品。此帖真迹已失传,现存本为初唐时期的双钩廓填摹本。帖上有宋徽宗赵佶泥金题签和"宣和""政和"二印,可证《行穰帖》为北宋宣和内府所藏之物。至明代曾为吴廷所藏,董其昌有多处题跋。后入清宫,乾隆有题跋题诗及鉴赏印。晚清时流入民间,后为大风堂张大千所藏,他曾携此帖存放于日本书法家西川宁家,曾在日本便利堂制作了珂罗版复制品。此帖现收藏于美国普林斯顿大学美术馆,号称"美国藏中国书法第一名品"。

艺术特点

《行穰帖》全文共2行、15字,其字与字的大小悬殊前所未见,且字势一泻而下,体格开张,姿态多变,开王献之"尚奇"书风之先河。此帖点画敦厚,行笔充实有力,节奏稳健,气息平和,毫无剑拔弩张之习,所谓"不激不历,而风规自远"。

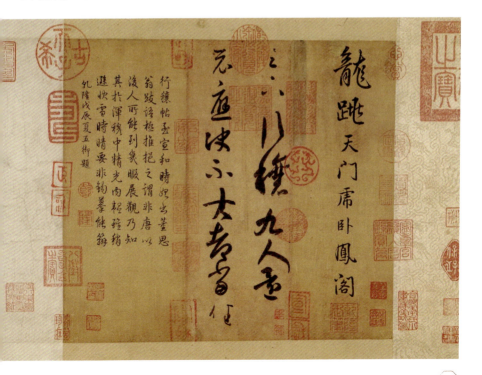

王羲之《黄庭经》

作品概况

《黄庭经》是王羲之的小楷作品。关于它的由来，有一段传说：山阴有一道士，欲得王羲之书法，因知其爱鹅成癖，所以特地准备了一笼又肥又大的白鹅，作为写经的报酬。王羲之见鹅便欣然为道士写了半天的经文，高兴地"笼鹅而归"。因此，《黄庭经》俗称《换鹅帖》。

《黄庭经》原本为黄素绢本，在宋代曾摹刻上石，有拓本流传。此帖有诸多名家临本传世，如智永、欧阳询、虞世南、褚遂良、赵孟頫等，他们均从中探究王书的路数，得到美的启示。然而也有人认为小楷《黄庭经》笔法不类王羲之，因此亦有真伪之辩。

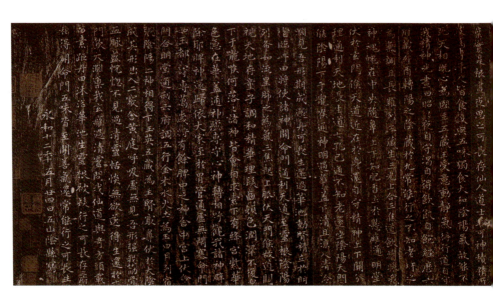

艺术特点

《黄庭经》又名《老子黄庭经》，是道教养生修仙专著。王羲之抄录的《黄庭经》，其法极严，其气亦逸，有秀美开朗之意态。其笔法婉劲，撩笔曳带健朗，横画稍稍提起，浑厚而洒脱。行距疏朗，通篇错落有致，自然和谐，可谓"气充满而势俊逸"。

王羲之《姨母帖》

作品概况

《姨母帖》是王羲之的行楷作品。王羲之和他的姨母感情十分深厚。从帖文来看,王羲之突然得到姨母噩耗后,十分悲痛,连正常的事务都不能安顿料理了。

《姨母帖》在王羲之的书法中属于"过渡型"的书体。它对研究东晋书法和王羲之书法风格的发展演变具有非常重要的价值。此帖真迹已不存在,现存本为唐代摹本,是由武则天命人双钩廓填而成,集于《万岁通天帖》中。目前,此帖收藏于辽宁省博物馆。

艺术特点

王羲之的法书字体面貌不尽相同,大凡有流便和古质两种,《姨母帖》属于后者。此帖共6行、42字,虽属行楷书体,但还留有隶书遗意,笔法端庄凝重,笔锋圆浑遒劲,整体风格厚实凝重。清代杨守敬说:"观此一帖,右军亦以古拙胜,知不专尚姿致。"此类作品为王羲之早年所写,其结字和用笔都还存有较浓厚的隶书笔意,和晋代简牍帛书有相近之处。如"一""十""痛"等字中的横画,隶书的笔意都很明显;"痛""日""何"等字的转折处都较生拗峭拔,并残存横式。另外,笔画质朴凝重,出笔入笔比较自然,不像唐代以后那样强调一笔三折。

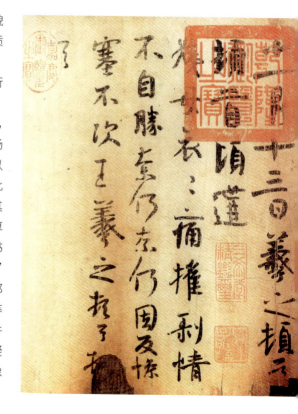

王羲之《雨后帖》

作品概况

　　《雨后帖》相传为王羲之所书的一封信札,所谈之事不可考,书字不够规范,个别字体难以辨认。此帖真迹已不存在,现存版本为收藏在北京故宫博物院的宋代临写本,书写年代在北宋至南宋绍兴年间。纸本纵长25.7厘米,横长14.9厘米,本幅有"世南""贞观"二墨印,又有"志东奇玩""四代相印""绍兴"小玺及清内府诸藏印。帖后有邓文原、董其昌、邹之麟等题识。

艺术特点

　　当今专家鉴定认为:清代以前钤印中除"绍兴"小鱼外皆不真;书法有沉雄古挹之气,墨色有浓淡变化,同运笔的起收、顿挫,转折的徐疾和用力相吻合,无钩摹痕迹,故此帖是古临写本。

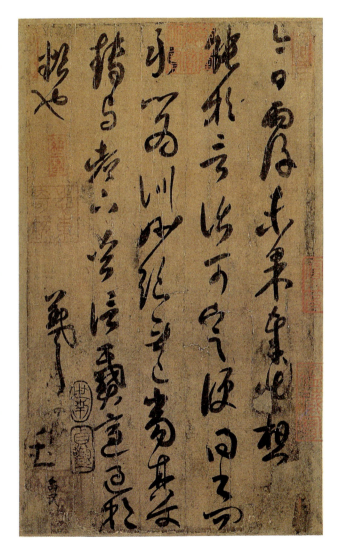

王羲之《寒切帖》

作品概况

《寒切帖》是王羲之晚年的草书作品,又名《廿七帖》《谢司马帖》。收刻于《淳化阁帖》卷七、《大观帖》卷七、《澄清堂帖》、《二王帖》、《宝贤堂集古法帖》、《玉烟堂帖》、《邻苏园帖》。著录于《清河书画舫》。此帖真迹已不存在,现存本为唐代钩填本,南宋时收藏于绍兴内府,明代时为韩世能、相国文肃公王锡爵、万历进士王衡所藏,后转为清初画家王时敏祖孙三代所藏,之后又辗转归清代顺治进士李霨等收藏,后流落民间。20世纪60年代,刘光启在天津市河西区太湖路的一个废品收购站发现了它,随后收藏于天津博物馆。

艺术特点

《寒切帖》全文共5行、50字,许多字如"得""保""谢"等字,笔画并无过多的转折、顿挫。虽然简化,却是高度概括,做到了点画处意蕴十足。整体来说,笔画比较妍润,但有些笔画,如第一个"之"字,"寒","切"等字,润中含朴,非常耐人寻味。整体来说,《寒切帖》丰润灵和,笔势流畅,体态圆丽,其韵致颇近于西晋陆机《平复帖》,区别在于《寒切帖》流利丰润,《平复帖》则沉朴苍浑,明显有章草遗意。

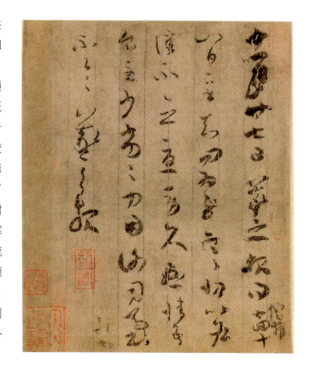

王羲之《妹至帖》

作品概况

《妹至帖》是王羲之的草书作品,真迹已不存在,现存本为唐代双钩廓填的摹拓本,纵长25.3厘米,横长5.3厘米,制作年代当为公元712年至756年唐玄宗在位时期。作品无题跋和收藏印记,也未见著录。1973年在日本"昭和兰亭纪念展"上首次公开于世,收藏者为中村富次郎。2007年11月26日,此帖在香港佳士得秋季拍卖会上进行拍卖,起拍价2000万元,叫价经2100万元至2200万元后无人继续喊价。由于该价位尚未达到拍卖底价,最终导致流拍。

艺术特点

《妹至帖》全文共2行、17字,发笔处除"情"字外,多露锋圆势反手写成,不似《丧乱帖》等帖那样方圆变化多端。收笔处多回旋变正手,如"至""情""地""遣""言""所""旦"等字。同为草书,《妹至帖》与《十七帖》相比,许多字的写法和笔法相合之处较多,如"难"字的起笔与《朱处仁帖》"遂"字的起笔相似;"言"的笔势与《天鼠膏帖》的"膏"字相同;"妹"字的结体与《胡母帖》的"妹"字一致;"旦"字欹侧变化亦与《都邑帖》的"且"字相同。

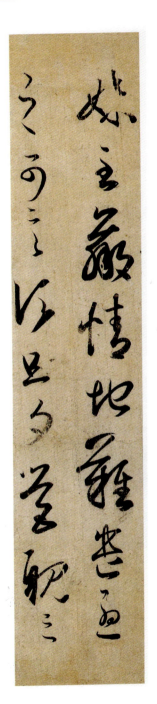

王羲之《长风帖》

作品概况

《长风帖》为宋代米芾临摹本,分别临摹自王羲之《长风帖》《贤室委顿帖》《四纸飞白帖》三帖。因为一卷,故以首帖"长风"命名。作品由赵构、虞谦、曹邦彦、王肯堂、虞大复、李宗孔、王顼龄、清内府递藏,现收藏于台北故宫博物院。作品后有四跋,依照卷中次序分别为曾棨、董其昌、王廷相、汪道会。

艺术特点

《长风帖》全文共11行、102字,笔意洒脱,无后人点画,有晋人遒润之风。通篇墨彩醇厚丰润,笔画的提按转折牵丝映带清晰可见,足见钩摹之精妙。

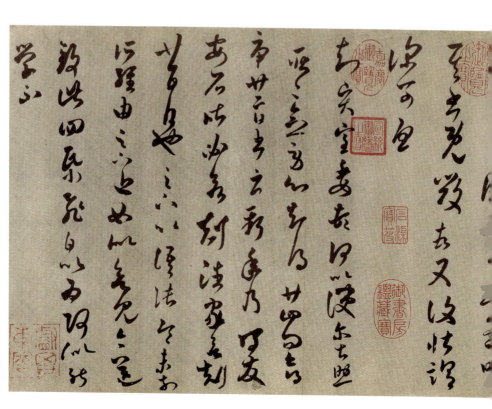

王羲之《大道帖》

作品概况

《大道帖》是王羲之的行草作品。此帖真迹已不存在,现存于台北故宫博物院的硬黄纸本墨迹为宋代米芾所临,纵长27.7厘米,横长7.9厘米。字幅内外有"潞王之宝""韩逢禧印""张笃行印""米万钟""仪周鉴赏"等印,并有元赵孟頫、明朱之蕃、清张照的跋,从中可知其流传的踪迹。

艺术特点

《大道帖》是典型的"一笔书",全文共2行、10字,笔势连贯回绕,气势宏大,而单字之结体却近乎行书。末字"耶"的长竖一反常态,特意夸张,纵长劲挺,约占四五字的空间,在王字风格中极为少见。强作一笔书的人,往往有做作之嫌,而王羲之此书则如天际行云,宛若游龙,弥足珍贵。

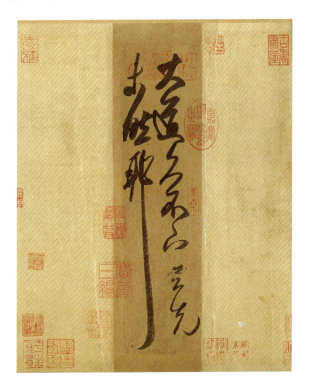

王羲之《上虞帖》

作品概况

《上虞帖》是王羲之因病未能得见朋友一面而写的一封信。信中也提到其他亲戚朋友的近况。信中提到的"修龄",是王羲之从弟王胡之的字;"重熙",是王羲之的妻弟郗昙的字;"安",是晋太傅谢安。

《上虞帖》收刻于《淳化阁帖》《澄清堂帖》《大观帖》等刻帖中,明詹景凤《东图玄览》、清安岐《墨缘汇观》著录。《上虞帖》真迹已不存在,现存本为唐代摹本。北宋时藏于内府;明代藏晋王府,旋归韩逢禧;至清初为保和殿大学士梁清标所藏;清嘉庆时为翰林商载所收;后又归大兴程定夷;1969年10月移交上海博物馆。

艺术特点

《上虞帖》的笔法随意洒脱,轻松自然,不拘小节。首先,在笔法上它不是靠轻重提按变化来丰富线条内容的,而是以节奏和运行速度(疾涩之变)来充实线条内涵,提按为辅。其次,结构上强调开阖变化,收放自如,所以字形构架的视觉效果显露出一种"张力"的特征。

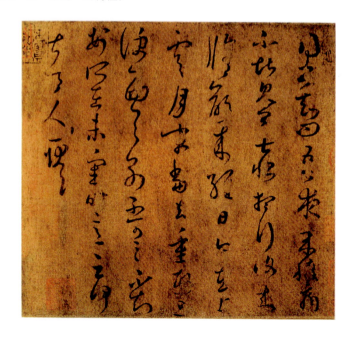

王徽之《新月帖》

作品概况

《新月帖》是王徽之的行楷作品,其内容为:对友人某氏女的亡故表示痛悼,为友人身体不适而担忧。多雨湿热,询问对方饮食情况如何,并告自己因疲劳而身体欠佳。《新月帖》真迹已不存在,现存本为唐代摹本,为《万岁通天帖》丛帖第五帖。

艺术特点

《新月帖》全文共6行、60字,虽属行书,但楷书意味浓厚。此帖是用硬毫所写,点画形态劲健而有力度。笔画厚阔处多用侧锋铺毫为之,仍然是筋力丰满。其笔势的起承转换,自然而谨敛,帖末"徽之等书"四字跳宕开张,仍不失道俊壮雅之象,无丝毫散缓。寓豪迈于遒润之中,颇得王羲之书法之势。

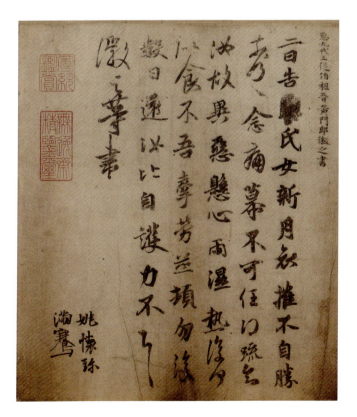

王献之《中秋帖》

作品概况

《中秋帖》是王献之的草书作品,纸本手卷。原为5行32字,后被割去2行,现仅存3行22字。此帖曾入宋内府,后为南宋贾似道所收藏,又为明代项元汴所收藏。其后明代董其昌亦有鉴藏之,清乾隆时被收入内府,与《快雪时晴帖》《伯远帖》合称"三希",被刻入《三希堂法帖》中;后由清宫流入香港;1951年在周恩来总理亲自关怀下,有关部门以重金收回;现收藏于北京故宫博物院。

艺术特点

《中秋帖》整幅作品气势磅礴、雄迈飞动,与传世的王羲之书法作品中那种含蓄、古雅、流美的草书风格相比,显得神气外露。此帖点画柔婉,富于变化。王献之是以楷法写草书的典范,在笔画圆转处应用楷书"起伏顿挫""节节换笔"之法,运用得恰到好处,自然流畅。王献之还在草书中穿插了行楷,如第一行的"相"、第二行的"胜"等字。运笔有快有慢、有疾有缓,富有节奏感。

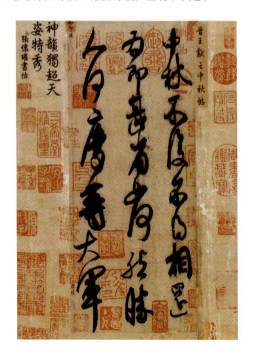

王献之《思恋帖》

作品概况

《思恋帖》是王献之写给他前妻郗道茂的一封信。两人原本恩爱有加,不料东晋简文帝下旨赐婚,将新安公主司马道福嫁与王献之。王献之曾以自残的方式相推辞,不过还是以失败而告终。王献之成为驸马后,仕途上平步青云,却始终对前妻心怀愧疚。《思恋帖》表达的意思是:"我对你的思恋无处不在,每时每刻。我反省自己时悲哀充满天地。不知道什么时候能再与你相见。怎样才能让你明白我的心呢?只希望你能多多保重。无论早晚一定给我回信,让我知道你的情况。"《思恋帖》真迹已不存在,现存本为拓本,入刻《淳化阁帖》卷九。

艺术特点

《思恋帖》全文共5行、39字,行书、草书互用,这也是王献之书法一大特色。此帖开头写得很慢且是行书,越往后越快,越往后越草,尤其是第四行可以说一笔而就。在行笔如此快的情况下,全帖却没有一个字超出法度之外,无论是前后呼应,还是左右顾盼,皆合情合理,可以说神乎其技。帖中有几个较大的字最为抢眼,如"迟""动""静",然而这些字都是情到深处所致,没有一点做作的痕迹。

王献之《洛神赋十三行》

作品概况

《洛神赋十三行》是王献之的小楷书法代表作,内容为三国时期魏国著名文学家曹植的著名文章《洛神赋》。真迹为麻笺本,入宋残损,南宋贾似道先得九行,后又续得四行,刻于似碧玉的佳石上,世称"玉版十三行"。后失佚,至明万历年间,在杭州葛岭半闲堂旧址复得,归陆梦鹤、翁嵩年;清康熙间入内府,清末流入民间;1982年由北京市文物商店收购;后转藏于首都博物馆。

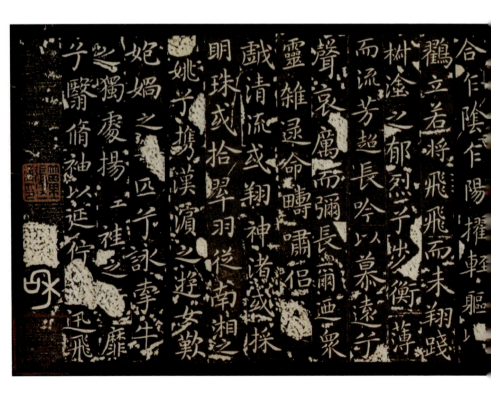

艺术特点

王献之所书《洛神赋十三行》体势秀逸,笔致洒脱,清杨宾《铁函斋书号》认为"字之秀劲圆润,行世小楷无出其右"。从《洛神赋十三行》中可看出,王献之的楷书笔法不再带有隶意,字形也由横势变为纵势,已是完全成熟的楷书之作。用笔挺拔有力,风格秀美,结体宽敞舒展。字中的撇、捺等笔画往往伸展得很长,但并不轻浮软弱,笔力运送到笔画末端,遒劲有力,神采飞扬。字体匀称和谐,各部分的组合中,又有细微而生动的变化,字的大小不同,字距、行距变化自然。

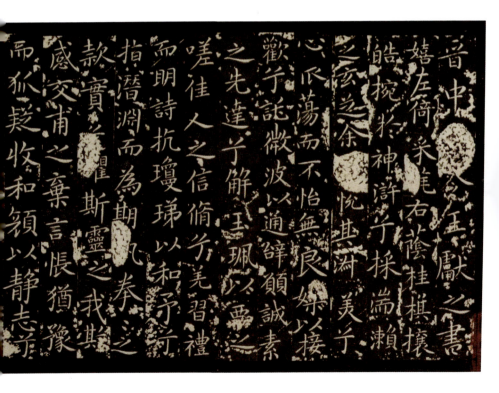

王献之《鸭头丸帖》

作品概况

《鸭头丸帖》是王献之写在绢上的草书作品。王献之因为多病,常与药物打交道,所以他留下的名帖除了《鸭头丸帖》还有《地黄汤帖》,鸭头丸和地黄汤都是药。从《鸭头丸帖》的语气来看,应当是有人已服用过鸭头丸,但感到效果不好,因此告诉王献之这个情况,王献之服后,觉得果然如来信所说,所以回信约这位朋友明天聚会并求教。

《鸭头丸帖》原藏宋太宗秘阁,经宋徽宗宣和内府,宋亡后为元文宗藏,后赐柯九思,明重入内府,后又从内府散出,万历年间归私人收藏家吴用卿,崇祯时入吴新宇家,清光绪时为徐叔鸿所得,民国时归叶恭绰收藏。现收藏于上海博物馆。

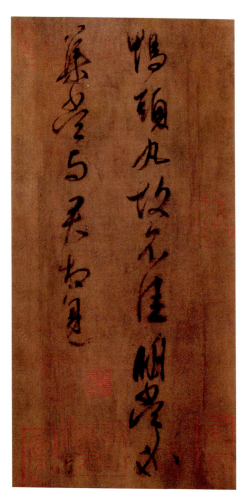

艺术特点

《鸭头丸帖》全文共2行、15字,各字曲直结合,横竖较直,有刚劲之美;又有圆转外拓的曲笔,有遒婉之美,用墨巧妙自然,墨色有枯有润,变化丰富。章法上行距很宽,显得潇散疏朗,堪称是一幅不拘法则而又无处不存在法则、妩媚秀丽而又散朗洒脱的草书精品。

王献之《廿九日帖》

作品概况

《廿九日帖》是王献之致其一位同辈兄长的信札,信中所写是王献之为自己未能送别而致歉,并询问对方身体状况的内容。唐朝武周时期,宰相王方庆将其先祖王羲之父子及诸孙辈数代人的墨迹献给武则天,武后于万岁通天二年(697)据王氏所进献的真迹为蓝本,命双钩摹拓以留内府,通称《万岁通天帖》。每帖前多有王方庆小楷书其祖辈名衔。《廿九日帖》为其中第六帖。此帖为硬黄纸本,纵长26厘米,横长11厘米,双钩技术精妙,有"下真迹一等"之誉,现藏于辽宁省博物馆。

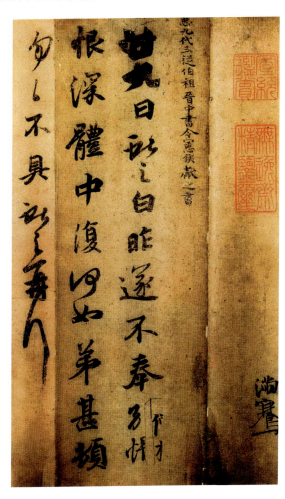

艺术特点

《廿九日帖》全文共3行、30字,展现了王献之新创书体"破体书"(大令体)的书风。此帖用笔洗练而沉稳,笔画厚实。尤其是帖首"廿九"二字,几乎是平铺笔毫,若侧锋刷出。转折处亦见顿按之力。擒纵有致,皆出规入矩。其结字呈横张之势态,方整而有体积感。除《洛神赋十三行》外,王献之的流传书法作品多为行草书,《廿九日帖》有些字接近楷,尤其难能可贵。

王献之《东山松帖》

作品概况

《东山松帖》是王献之一封书信的片段，又名《新埭帖》《东山帖》。此帖真迹已不存在，现存本为北宋米芾临本，纵长22.8厘米，横长22.3厘米，曾为北宋内府、南宋内府、明内府、明文徵明、清曹溶、清安岐、清内府所收藏，现收藏于故宫博物院。幅面左右两侧上方，被刮去部分是清乾隆内府诸印和乾隆题语"逸气纵横，冥合天矩"，金运昌认为这种现象是"晚清内监偷盗未遂之证"。

《东山松帖》著录于宋内府《宣和书谱》《中兴馆阁录》，明董其昌《容台集》，清孙承泽《庚子消夏记》、安岐《墨缘汇观》。刻入明吴国廷《余清斋法帖》、董其昌《戏鸿堂法帖》，清《三希堂法帖》。

艺术特点

《东山松帖》全文共4行、33字，通篇无一字相连，字距行距宽松，表里澄澈，一片空明，如东山之松、竹、石、泉，悠然寥落，超然玄远，营造出一个晶莹鲜活的优美意境，表现出晋人潇洒超逸的胸襟。

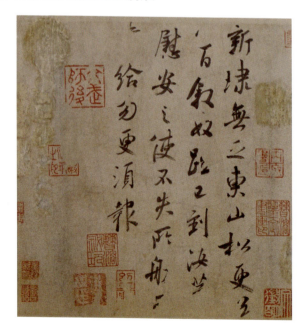

王献之《送梨帖》

作品概况

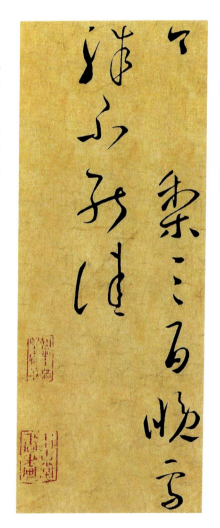

《送梨帖》是王献之的草书尺牍作品，大意是：王献之将三百个梨送与收信友人，并谈及冬天雪来得迟，天气状况却很不佳。《送梨帖》墨迹本缺"今送"之"送"字。墨迹帖后有柳公权、文与可、王世贞、王世懋、王穉登、文嘉、文彭、莫云卿、詹景凤、周天球等人跋记。清朝为内府收藏。《送梨帖》收刻于《宝晋斋法帖》《澄清堂帖》《墨池堂选帖》《戏鸿堂帖》《三希堂法帖》《邻苏园帖》。刻本亦缺"送"字。

艺术特点

《送梨帖》全文共2行、11字（含缺字），书写风格开阖有度、闲雅淡逸。《送梨帖》不像《中秋帖》《鹅群帖》那样字与字之间多有连笔，仅"殊""不"二字连绵，其余字字独立，但又笔意贯通，从"今"字起笔一贯到底，折、搭承接有序，形断意连。如"今"字的收笔为出锋向左下，"送"字的起笔为搭锋顺入，以承上字。以下的"梨"与"三"，"能"与"佳"等字之间也用同法承接。笔画尽管收笔分明，但气势如山泉出谷，奔腾倾泻不可遏止。从全幅布局来看，字忽大忽小，字距忽宽忽窄，寥寥十余字构成空灵的意境，颇耐人寻味。

王献之《鹅群帖》

作品概况

《鹅群帖》是王献之写给亲戚的一封信,信中询问住在海盐的各房亲戚生活近况,又谈到刘道士以鹅群相赠之事。相传王羲之爱鹅,曾写《黄庭经》一卷,与山阴道士换鹅。因此,黄庭坚等学者曾认为《鹅群帖》为伪作,系附会传说而成,此说可备参考。

《鹅群帖》原作墨迹已不可考,有宋代米芾临本。历代书法名家多有临摹,如元代鲜于枢,明代邢侗、王铎,清代傅山等。《鹅群帖》为《淳化阁帖》卷十所收刻,亦被南宋曹之格摹刻入《宝晋斋法帖》中,两刻本类同,所据底本相同,《宝晋斋法帖》摹自《淳化阁帖》。

艺术特点

《鹅群帖》全文共8行、50字,忽草忽行,随兴变化,笔画连绵相带,字形悬殊多变,气势奔放洒脱,章法大开大合,雅正超逸,雄秀惊人,堪称王献之行草的无上神品。

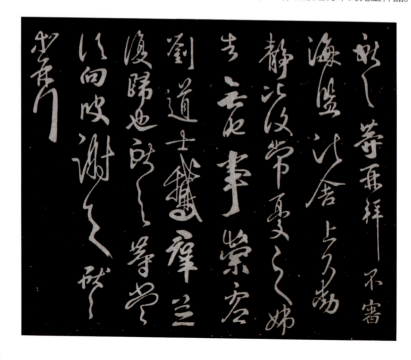

王献之《地黄汤帖》

作品概况

《地黄汤帖》是王献之的行书作品，又名《新妇地黄汤帖》《新妇帖》。"地黄汤"是中医方剂名，这是一篇谈及此药的尺牍，与王献之《鸭头丸帖》同。此帖真迹已不存在，现存墨迹本是唐人摹本，原珍藏于宋内府，宋高宗赵构题签。后经贾似道，明代文徵明、王宠、文彭，清代孙承泽、吴荣光、罗振玉递藏后，于1911年通过文求堂归中村不折（日本美术家兼文物收藏家）所有。

《地黄汤帖》卷末有文彭、常生、成亲王、英和等六家观记题跋。吴荣光获此帖时，模刻于所辑集帖《筠清馆法帖》。此外，此帖在《淳化阁帖》《大观帖》《三希堂法帖》等著名丛帖中也有摹刻。

艺术特点

《地黄汤帖》全文共6行、44字，用笔外拓，笔画圆腴而纵逸。整幅字富有节奏感，开头"新妇"两个字是行书刚落笔速度较慢，写得凝重端稳，"服"字以后，渐渐放开，到第二行用笔已经很洒脱，笔画连绵宛曲，提按自然，轻重变化，充满韵律感，墨色浓淡、枯润相间，使得全帖具有散朗舒展的特点。

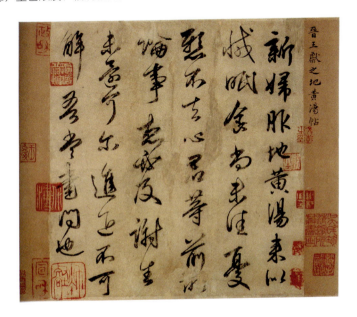

王珣《伯远帖》

作品概况

《伯远帖》是王珣写给堂兄弟王穆（字伯远）的一封书信，其行笔自然流畅，俊丽秀雅，为行书早期的典范之作。《伯远帖》是现今学术界公认唯一传世的东晋名家法书真迹，被列为"天下十大行书"之一，排行第四。

《伯远帖》北宋时曾入宣和内府，后流落民间，明代时为董其昌所收藏，明末在新安吴新宇处，后归吴廷，清代经安岐等人收藏，后在乾隆十一年（1746）进入清内府，经乾隆品题，与王羲之的《快雪时晴帖》和王献之的《中秋帖》合称"三希"。1911年至1924年，《伯远帖》即收藏在敬懿皇贵妃所居的寿康宫，1924年溥仪出宫之时，敬懿皇贵妃将此帖带出宫，后流散在外，辗转为郭葆昌所收藏。1950年周恩来总理指示将《伯远帖》及《中秋帖》在香港购回，后一直收藏于北京故宫博物院。

艺术特点

《伯远帖》章法布局灵动，一扫均匀板滞的习气，字形态势，顺其自然，而又通篇和谐，浑然一体，有如天成。每行字距有远有近，有疏有密，每个字都有动态表情，或顾盼，或俯仰，整体章法是"字里金生，行间玉润"。此帖除首行"顿首"二字上下连笔之外，其余字字独立，字形有大有小，疏密有致，每个字的结构安排很有特点，通过点画与点画之间的疏密、向背、主从、敛纵、虚实等多方面的辩证关系的处理，使字的体态神情变化多方，生动活泼，给人一种意气飞扬的感觉。

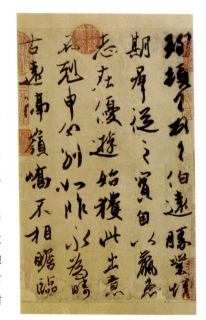

《伯远帖》的起笔多顺锋直入，线条中间多按笔，收笔则提按结合。笔画转折处大多方正刚劲，行笔遒劲，停顿自然，较多地保存了楷书用笔的严谨性，笔画还略微带有隶书的韵味，显得潇洒古淡，体现了东晋时代行书艺术走向成熟形态的丰富面貌。

王僧虔《王琰帖》

作品概况

《王琰帖》是王僧虔的楷书作品。此帖真迹已不存在,现存本为唐代摹本,纵长26.3厘米,下端有火烧的焦痕,乃《万岁通天帖》(现收藏于辽宁省博物馆)中的一件。原无单独帖名,明朝无锡人华夏将《万岁通天帖》刻入《真赏斋帖》后才命名《王琰帖》。此后又有《太子舍人帖》《在职帖》的别称。

艺术特点

《王琰帖》全文共4行、33字,多用侧锋,笔调活泼;姿态秀整,有横张之势,接近王献之行楷《廿九日帖》的体态。但笔力柔和,不及王献之、方峻。

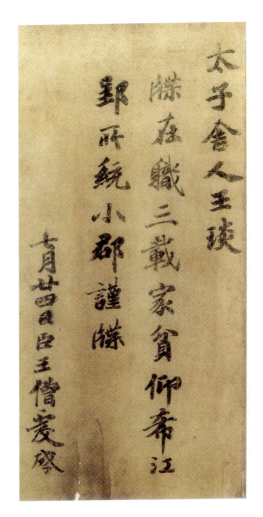

郑道昭《郑文公碑》

作品概况

《郑文公碑》,又名《郑羲碑》,刻于北魏宣武帝永丰四年(511)。系崖刻,共有内容相同的上、下两碑。上碑在山东平度市天柱山,下碑在莱州市云峰山。此碑为郑昭道书写,字体均为楷书。碑文内容是记述郑羲的生平事迹。郑羲为郑道昭之父,久官光州,死后归葬老家荥阳。其故吏程天赐等为纪念他的政绩,故有此刻。当时郑道昭是兖州刺史,刚开始刻在天柱山巅,后来发现莱州市南方云峰山的石质较佳,又再重刻。第一次刻的就称为"上碑",字较小,因为石质较差,字多模糊;第二次刻的便称为"下碑",字稍大,且精晰,共51行,每行23—29字,但并没有署名,直至阮元亲临摹拓,且考订为郑道昭的作品后才受到重视。

艺术特点

《郑文公碑》有隶势,虽方正宽博,但非一般意义上的横平竖直,而是或俯,或仰,或敧,或正。变化无穷中,循着一定的法度,将每个字安排得稳健敦实。并力求在横竖等主体笔画的基础上,通过断笔、省减、提纵等技巧,于雄强、宽博、敦实中恰到好处地展露出字势的飞动和空间布白的疏密穿插,体现出把握对立统一关系的高超能力,可谓结字方面平中寓奇的典范。

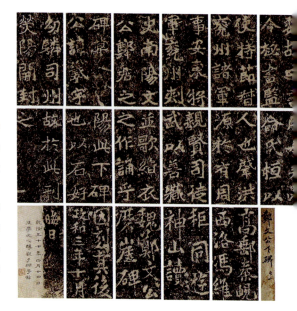

第三章

隋唐字帖

　　隋唐时期是中国历史上的又一个鼎盛时期,三百多年间,大部分时间国家安定、经济发展,蒸蒸日上,成为当时有世界影响的东方大国。在安定统一的有利条件下,书法艺术得到了很好的发展机遇。这一时期的书法,从整体上仍不断地加强着前代书法发展的上升势态。特别是唐代楷书,至今仍是书法爱好者涉足最多的领域。

隋唐书法名家

◎ 智永

智永和尚,南朝人,本名王法极,字智永,会稽山阴(今浙江绍兴)人,书圣王羲之七世孙,第五子王徽之后代,号"永禅师"。智永善书,书有家法。将王羲之作为传家之宝的《兰亭集序》,带到云门寺保存。云门寺(原名永欣寺)有书阁,智永禅师居阁上临书20年,留下了"退笔冢""铁门槛"等传说。智永对后世书法影响深远。他创"永字八法",为后代楷书立下典范。相传其所临《真草千字文》800多份,广为分发,影响远及日本。即使现在,《真草千字文》依然是书法学习的经典教材。

◎ 欧阳询

欧阳询(557—641年),字信本,汉族,潭州临湘(今湖南长沙)人,唐代著名书法家、官员,楷书四大家之一。南梁征南大将军欧阳颁之孙,南陈左卫将军欧阳纥之子。欧阳询与同代的虞世南、褚遂良、薛稷三位并称"初唐四大家"。因其子欧阳通亦通善书法,故又称其"大欧"。他与虞世南俱以书法驰名初唐,并称"欧虞",后人以其书于平正中见险绝,最便初学,号为"欧体"。他对书法有独到的见解,有书法论著《八诀》《传授诀》《用笔论》《三十六法》。

◎ 虞世南

虞世南(558—638年),字伯施,汉族,越州余姚(今浙江余姚)人。南北朝至隋唐时著名书法家、文学家、诗人、政治家,凌烟阁二十四功臣之一。陈朝太子中庶子虞荔之子、隋朝内史侍郎虞世基之弟。虞世南书法继承二王(王羲之、王献之)传统,外柔内刚,笔致圆融冲和而有遒丽之气。与欧阳询、褚遂良、薛稷合称"初唐四大家"。其所编的《北堂书钞》被誉为唐代四大类书之一,是中国现存最早的类书之一。

◎ 陆柬之

陆柬之(585—638年),汉族,江苏吴县(今江苏苏州)人。他是虞世南的外甥,"草圣"张旭的外祖父。官至朝散大夫、太子司议郎、崇文馆侍书学士。书法早年学其

舅虞世南，晚学"二王"，落笔浑成，耻为飘扬绮靡之风，故有"晚擅出蓝"之誉。

◎ 褚遂良

褚遂良（596—659年），字登善，杭州钱塘人，祖籍阳翟（今河南禹州），唐代政治家、书法家。褚遂良工书法，初学虞世南，后取法王羲之，与欧阳询、虞世南、薛稷并称"初唐四大家"。褚遂良的书迹传世不少，真正可靠确为褚遂良所书的有《伊阙佛龛碑》、《孟法师碑》、《房玄龄碑》和《雁塔圣教序》等碑刻。对褚遂良的书法，历来评价极高，他上继欧、虞，下开颜、柳，是唐代书法一个关键性的人物。

◎ 冯承素

冯承素（617—672年），字万寿，长安信都（今陕西西安）人，唐代书法家。贞观时任内府供奉拓书人，直弘文馆。贞观十三年（639），内出《乐毅论》真迹令冯承素摹写，赐长孙无忌、房玄龄、高士廉、侯君集、魏徵、杨师道六人。冯又与赵模、诸葛贞、韩道政、汤普澈等人奉旨钩摹王羲之《兰亭集序》数本，太宗以赐皇太子诸王，见于历代记载。传世王羲之《兰亭集序》摹本（神龙本）自元代郭天锡后，一般衍称为冯承素手摹本。

◎ 孙过庭

孙过庭（646—691年），字虔礼，吴郡富阳（今浙江富阳）人，一作陈留（今河南开封）人，唐代书法家，书法理论家。曾任右卫胄参军、率府录事参军。胸怀大志，博雅好古。擅楷书、行书，尤长于草书，取法王羲之、王献之，笔势坚劲，直逼"二王"。孙过庭不仅是书法家，还是具有重大意义的书法理论家，为中国的书法理论奠定了基本框架。他认为书法内容是随着时代而兴起的，形式是因为世俗而变化的。他主张书法风格应融合各种风格兼取其长，从哲学角度分析了书法创作的变易关系。

◎ 薛稷

薛稷（649—713年），字嗣通，蒲州汾阴（今山西万荣）人，唐朝画家、书法家。隋朝内史侍郎薛道衡曾孙，中书令薛元超之侄。曾任黄门侍郎、参知机务、太子少保、礼部尚书，后被赐死狱中。薛稷工书法，师承褚遂良，与虞世南、欧阳询、褚遂良并称"初唐四大家"。薛稷的隶书、行书俱入能品，"章草书亦其亚也"。其

书法特色是"结体遒丽","媚好肤肉",被人形容为"风惊苑花,雪惹山柏",充满了诗情画意。

◎ 贺知章

贺知章(约659—约744年),字季真,越州永兴(今浙江杭州萧山区)人,唐代著名诗人、书法家,少时就以诗文知名。武则天证圣元年(695)中乙未科状元,授予国子四门博士,迁太常博士。后历任礼部侍郎、秘书监、太子宾客等职。为人旷达不羁,有"清谈风流"之誉,晚年尤纵,自号"四明狂客""秘书外监"。贺知章属于盛唐前期诗人,又是著名书法家,擅长草书、隶书,但墨迹留传很少。

◎ 钟绍京

钟绍京(659—746年),字可大,虔州兴国清德乡(今江西省兴国县长岗乡上社)人,江南第一宰相。系三国魏国太傅、著名书法家钟繇的第17世孙,历史上把钟姓这两个著名书法家,钟繇称"大钟",钟绍京称"小钟"。钟繇是楷书体的创立者,钟绍京继承了家学渊源,有著名的小楷字帖《灵飞经》,虽然真迹极少,但董其昌认为赵孟頫的楷书就是学习了钟绍京的小楷,因此可以从赵孟頫的楷书看到钟绍京的楷书风范。

◎ 李邕

李邕(678—747年),字泰和,鄂州江夏(今湖北省武汉市江夏区)人。唐朝大臣、书法家,文选学士李善之子。出身赵郡李氏江夏房,博学多才,少年成名。起家校书郎,迁左拾遗,转户部郎中,调殿中侍御史,迁州刺史,转北海太守,史称"李北海""李括州"。交好宰相李适之,为中书令李林甫构陷,含冤杖死,终年70岁。唐代宗即位,追赠秘书监。李邕能诗善文,工书法,尤擅长行楷书。作为行书碑文大家,书法风格奇伟倜傥,南唐后主李煜称赞"李邕得右将军之气而失于体格"。

◎ 李隆基

李隆基(685—762年),即唐玄宗(712—756年在位),是唐朝在位时间最长的皇帝,唐睿宗李旦第三子,故又称李三郎,母窦德妃。李隆基工书,尤善八分、章草,是中国书法史上著名的帝王书家之一。其书法工整、字迹清晰、秀美多姿。在唐代书法中占有一定的地位。

◎ 张旭

张旭（约 685—约 759 年），字伯高，一字季明，汉族，江苏吴县（今江苏苏州）人，唐开元、天宝年间在世，曾任常熟县尉，金吾长史。张旭以草书著名，他的草书与李白诗歌、裴旻剑舞，称为"三绝"。诗亦别具一格，以七绝见长，与李白、贺知章等人共列"饮中八仙"之一。与贺知章、张若虚、包融号称"吴中四士"。书法与怀素齐名。性好酒，据《旧唐书》的记载，每醉后号呼狂走，索笔挥洒，时称张颠。实也说明他对艺术爱好的狂热度，被后世尊称为"草圣"。

◎ 李白

李白（701—762 年），字太白，号青莲居士，又号"谪仙人"，唐代伟大的浪漫主义诗人，被后人誉为"诗仙"，与杜甫并称为"李杜"，为了与另两位诗人李商隐与杜牧即"小李杜"区别，杜甫与李白又合称"大李杜"。据《新唐书》记载，李白为兴圣皇帝（凉武昭王李暠）九世孙，与李唐诸王同宗。其人爽朗大方，爱饮酒作诗，喜交友。

◎ 徐浩

徐浩（703—783 年），字季海，越州（今浙江省绍兴市）人，唐代大臣、书法家。少举明经，唐肃宗时，授中书舍人，四方诏令，多由徐浩所书。后进国子祭酒，历任工部侍郎、吏部侍郎、集贤殿学士，封会稽郡公。徐浩擅长八分、行、草书，尤精于楷书。他的书法曾得到父亲徐峤的传授，风格圆劲肥厚，自成一家。历代对徐浩的书法褒贬不一。

◎ 颜真卿

颜真卿（709—784 年），字清臣，小名羡门子，别号应方，生于京兆万年（今陕西西安），祖籍琅玡临沂（今山东临沂），颜师古五世从孙、颜杲卿从弟，唐代名臣、书法家。颜真卿书法精妙，擅长行、楷，创"颜体"楷书，与赵孟頫、柳公权、欧阳询并称为"楷书四大家"。又与柳公权并称"颜柳"，被称为"颜筋柳骨"。颜真卿善诗文，著作甚富，有《韵海镜源》《礼乐集》《吴兴集》《庐陵集》《临川集》。

◎ 李阳冰

　　李阳冰，约生于唐玄宗开元年间。唐代文学家、书法家。字少温，汉族，谯郡（今安徽亳州）人。李白族叔，为李白作《草堂集序》。初为缙云令、当涂令，后官至国子监丞、集贤院学士。世称少监。兄弟五人皆富文词、工篆书。初师李斯《峄山碑》，以瘦劲取胜。善词章，工书法，尤精小篆。自诩"斯翁之后，直至小生，曹喜、蔡邕不足也"。他所书写的篆书，"劲利豪爽，风行而集，识者谓之苍颉后身"。甚至被后人称为"李斯之后的千古一人"。

◎ 怀素

　　怀素（737—799年，一说725—785年），字藏真，俗姓钱，永州零陵（今湖南零陵）人，唐代书法家，以"狂草"名世，史称"草圣"。自幼出家为僧，经禅之暇，爱好书法。与张旭齐名，合称"颠张狂素"。怀素草书，笔法瘦劲，飞动自然，如骤雨旋风，随手万变。他的书法虽率意颠逸，千变万化，而法度俱备。怀素与张旭形成唐代书法双峰并峙的局面，也是中国草书史上两座高峰。

◎ 张从申

　　张从申，吴郡（今江苏苏州）人。唐代书法家。活动于大历（766—779年）间。官至大理寺司直，人称"张司直"。张从申书学"二王"，善真、行书，凡其书碑，李阳冰多为题额，书名益高。张从申的几位兄弟（张从师、张从义、张从约）也擅长书法，时人称"张氏四龙"。四人书法名噪一时，而张从申之书尤为世人所称道，至宋代还颇有影响。

◎ 林藻

　　林藻（765—840年），字纬乾，福建莆田人。唐贞元七年（791）应试《珠还合浦赋》，辞采过人，受到主考官杜黄裳的赏识，认为他"有神助"，终得进士及第，历校书郎、判官、监察御史、容州刺史、殿中侍御史，仕终岭南节度副使。林藻的书法学颜真卿，尤擅长于行书，极得智永遗法，笔意萧疏古淡，意韵深古。

◎ 柳公权

　　柳公权（778—865年），字诚悬。京兆华原（今陕西省铜川市耀州区）人。唐朝中期著名书法家、诗人，兵部尚书柳公绰之弟。柳公权的书法以楷书著称，初学

王羲之，后来遍观唐代名家书法，吸取了颜真卿、欧阳询之长，融汇新意，自创独树一帜的"柳体"，以骨力劲健见长，后世有"颜筋柳骨"的美誉。与颜真卿齐名，人称"颜柳"，又与欧阳询、颜真卿、赵孟頫并称"楷书四大家"。柳公权亦工诗，《全唐诗》存其诗五首，《全唐诗外编》存其诗一首。

◎ 高闲

 高闲，乌程（今浙江湖州）人。自幼出家于湖州开元寺，后入长安。酷爱书法，尤善草书，学张旭、怀素，并与当时的名诗人张祜、陈陶以及著名文学家韩愈友善。据《唐高僧传》载："宣宗重兴佛法，召入对御前草圣，遂赐紫衣，仍预临洗忏戒坛，号十望大德。"可见高闲之书法在唐代已经声名显赫，可惜他流传书迹甚少。

◎ 裴休

 裴休（791—864 年），字公美，河内济源（今河南济源）人，祖籍河东闻喜（今山西运城闻喜），唐朝中晚期名相、书法家，浙东观察使裴肃次子。唐穆宗时登进士第。历官兵部侍郎、同平章事、中书侍郎、宣武节度使、荆南节度使等职，曾主持改革漕运及茶税等积弊，颇有政绩。晚年官至吏部尚书、太子少师，封河东县子。裴休博学多能，工于诗画，擅长书法。裴休书法以欧阳询、柳公权为宗。他的真书、楷书遒媚，行书"尤有体法"，率意天成，却又法度严谨。

◎ 杨凝式

 杨凝式（873—954 年），字景度，号虚白，陕西华阴人，居洛阳。唐昭宗时进士，官秘书郎，后历仕后梁、后唐、后晋、后汉、后周五代，官至太子太保，世称"杨少师"。杨凝式在书法历史上历来被视为承唐启宋的重要人物。他的书法初学欧阳询、颜真卿，后又学习王羲之、王献之，一改唐法，用笔奔放奇逸。无论布白，还是结体，都令人耳目一新。"宋四家"（即苏轼、黄庭坚、米芾、蔡襄）都深受其影响。

智永《真草千字文》

作品概况

据记载，以《千字文》为内容作书始于梁武帝时代。梁武帝酷好王羲之书法，搜集了不少王羲之的书法真迹，命殷铁石摹出不重复的一千个字，叫文学侍从周兴嗣将它编成韵文，后来成了学子识字习书的课本。智永也曾以大量的时间和精力临摹王书《千字文》，努力学习王氏书法传统。由于当时智永书写得多，至今尚有墨迹本留传于世。传世的智永《真草千字文》共有两本。一为唐代传入日本的墨迹本，一为保存于陕西省西安碑林的北宋石刻本。

艺术特点

《真草千字文》法度严谨，一笔不苟，其草书则各字分立，运笔精熟，飘逸之中犹存古意，其书温润秀劲兼而有之。宋代米芾《海岳名言》评曰："智永临集千文，秀润圆劲，八面具备。"又如苏轼所评："精能之至，返造疏淡。"此书代表了隋代南书的温雅之风，继承并总结了"二王"正草两体的结体、草法，从体法上确立了它的范本作用。

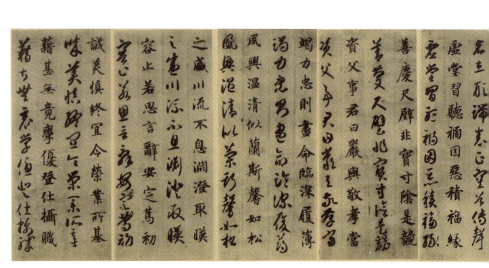

《真草千字文》（墨迹本节选）

欧阳询《九成宫醴泉铭》

作品概况

《九成宫醴泉铭》是唐代碑刻，唐太宗贞观六年（632）镌立于麟游，记述唐太宗在九成宫避暑时发现醴泉之事。碑文由魏徵撰文，欧阳询书丹，刻工无从考证。碑高2.7米，厚0.27米，上宽0.87米，下宽0.93米，碑料为石灰石。碑身、碑首连成一体，碑座已破损，碑首有六龙盘绕，碑身阳面碑额刻"九成宫醴泉铭"六个大字，阳文篆书。正文24行，满行50字（由于原碑在宋因碑座破损，最后一行字已完全不可见，故有满行49字的误传），楷书。碑身的侧面、背面刻满了文字，字迹已无从辨认。《九成宫醴泉铭》是欧阳询晚年之作，历来为学书者所推崇，视为楷书正宗，被后世誉为"天下第一楷书"或"天下第一正书"。

艺术特点

《九成宫醴泉铭》的点画风格主要有三个：瘦硬、秀丽、温润。这三者不是截然分开的，而是在一笔或一字之内同时表现出这些风格。结字方面，《九成宫醴泉铭》的第一个特点是平正，但它的平正不是"初学分布"意义上的平正，而是"既能险绝"之后的平正，即平正与险绝的统一。第二个特点是紧结，即内紧外松或内密外疏。第三个特点是纵长。《九成宫醴泉铭》多取背势，这是隶意的一种体现。因为带有隶意，所以《九成宫醴泉铭》具有高古的特点。但事实上，《九成宫醴泉铭》不仅带有隶意，还带有篆意，主要体现在结体的纵长上，欧阳询将字形拉长，既是一种创新，又是一种复归——向小篆结体的复归。

(图版:《九成宫醴泉铭》拓片)

 ## 欧阳询《皇甫诞碑》

作品概况

《皇甫诞碑》由于志宁撰文,欧阳询书丹。碑额篆书"隋柱国弘义明公皇甫府君碑"十二个字。碑文内无年月,《墨林快事》此碑立于隋朝,当为欧阳询早年所书,另有一说《皇甫诞碑》刻立于唐贞观年间。宋朝时拓印并装裱成册,共32页,每页纵30.2厘米,横16.4厘米。《皇甫诞碑》在明代已断为两截,现收藏于陕西省博物馆碑林。

艺术特点

《皇甫诞碑》用笔紧密内敛,刚劲不挠。点画重在提笔刻入,此为唐初未脱魏碑及隋碑的瘦劲书风所特有的笔法。此碑用笔研润,虽为欧阳询早年作品,但已具备了"欧体"严整、险绝的基本特点。杨宾在《大瓢偶笔》中说:"信本碑版方严莫过于《邕禅师》,秀劲莫过于《醴泉铭》,险峭莫过于《皇甫诞碑》,而险绝尤为难,此《皇甫碑》所以贵也。"

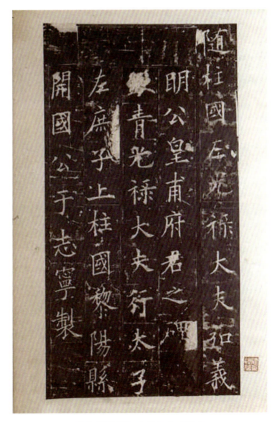

《皇甫诞碑》(宋拓本节选)

欧阳询《化度寺碑》

作品概况

《化度寺碑》全称《化度寺故僧邕禅师舍利塔铭》，李百药撰文，欧阳询书丹，唐太宗贞观五年（631）十一月刻。相传北宋庆历初，范雍在南山佛寺曾见《化度寺碑》原石，叹为至宝。寺中僧人误以为石中有宝，破石求之，不得而弃，碑断为三石。后经靖康之乱，残石碎佚。宋代已有翻刻本数种流传。据吴湖帆藏本前所制的碑式还原图，原刻可能分35行，每行33字。

艺术特点

《化度寺碑》用笔瘦劲刚猛，结体内敛修长，法度森严。《化度寺碑》的妙处，在于严谨缜密，神气深隐，具有体方笔圆之妙，有超尘绝世之概。同时，此碑摹勒之工，非后世所及，故称"楷法极则"。

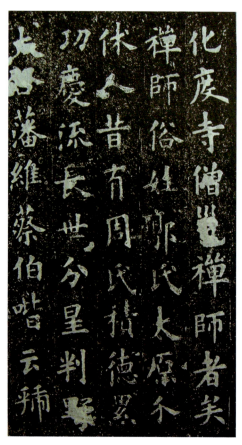

《化度寺碑》（宋拓本节选）

 # 欧阳询《虞恭公碑》

作品概况

《虞恭公碑》又称《温公碑》《温彦博碑》,是《唐故特进尚书右仆射上柱国虞恭公温公碑》的简称,唐太宗贞观十一年(637)刻,岑文本撰文,欧阳询书丹。原碑在宋代已残。有北宋及之后传世拓本数种。

艺术特点

《虞恭公碑》结体严谨匀整,书法平正清穆,气度雍容,格韵淳古,矩法森严,体方笔圆,为欧书中典型之作。明代王世贞评为:"如《郭林宗(碑)》格清峻而虚和。"王世懋称:"虞恭公碑与九成、化度二碑,俱称欧书第一。然今世临池家率多效虞恭公碑,法以此书,方劲有格,效学者多从此入。"

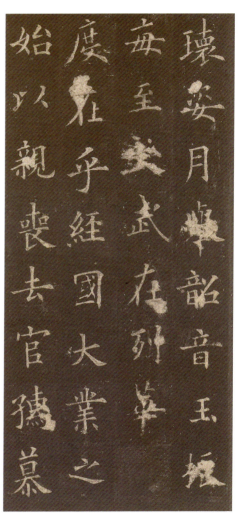

《虞恭公碑》(宋拓本节选)

欧阳询《丘师墓志》

作品概况

《丘师墓志》于 2008 年在陕西出土,石归洛阳李氏收藏。四侧为宝相花纹饰,内嵌十二生肖图。墓志形制硕大,品相颇佳,书法俊美,引人注目。丘师是唐高宗和唐太宗时期的开国元老,贞观十四年(640)故去,贞观十五年(641)二月葬于长安县,而欧阳询亦故于同年。因此,《丘师墓志》可能是欧阳询一生中书写的最后一篇墓志。

艺术特点

《丘师墓志》全文共 36 行,满行 36 字,共存 1219 字,比《九成宫醴泉铭》还多 100 多字。墓志没有风化,没有断裂,字迹清楚,堪称欧楷中的极品,结字风格为欧体楷书的晚期面貌。

欧阳询《仲尼梦奠帖》

作品概况

《仲尼梦奠帖》纸本,共9行,满行9字,共78字,纵25.5厘米,横33.6厘米。此帖是中华十大传世名帖之一,为欧阳询所作。欧阳询书迹中,多为碑拓,墨迹稀少,而且《仲尼梦奠帖》在欧阳询仅存的四件墨迹作品中,又最为典型。这是欧阳询传世墨宝中最为可信,也最为精彩的一种,其中显示出充满自信的意趣。美妙的情调与意趣,渗透了对新笔法与新形式的自负与自由。

《仲尼梦奠帖》曾入南宋内府收藏,钤有南宋"御府法书"朱文印记两方,"绍""兴"朱文连珠印记,后经南宋贾似道,元郭天锡、乔篑成,明杨士奇、项元汴,清高士奇、清内府等递藏。现收藏于辽宁省博物馆。

艺术特点

《仲尼梦奠帖》用墨淡而不浓,且是秃笔疾书,转折自如,无一笔不妥,无一笔凝滞,上下脉络映带清晰,结构稳重沉实,运笔从容,气韵流畅,体方而笔圆,妩媚而刚劲,为欧阳询晚年所书,清劲绝尘。

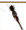# 欧阳询《张翰帖》

作品概况

《张翰帖》是欧阳询的行书作品,也称《季鹰帖》《张翰思鲈帖》,属于原《史事帖》的一部分,是欧阳询仅存的四件墨迹之一,十分珍贵。《张翰帖》被列为天下十大行书之一,排名第七。此帖真迹已不存在,现存本为唐人钩填本,笔墨厚重,锋棱稍差。本幅与题跋钤宋高宗赵构和清代收藏家安岐的印记。可知此帖曾藏南宋绍兴内府,清代由安岐收藏,后入乾隆内府,帖的左边原有乾隆题词,被刮去了。

《张翰帖》记述了张翰的故事。他是西晋吴郡(今苏州)人,富于才情,为人舒放不羁,旷达纵酒,时人将他喻为三国魏时"竹林七贤"之一的阮籍(阮籍曾为步兵校尉,人称阮步兵),称他"江东步兵"。他追随贺循至洛阳做了齐王的官,但他并不快乐,时常思念江南故乡,于是萌生隐退山林、远离乱世之念,后终弃官回乡。

艺术特点

《张翰帖》全文共 11 行、98 字,书法特点是字体修长,笔力刚劲挺拔,风格险峻,精神外露。对开有瘦金书题跋一则,是宋徽宗赵佶在赏鉴之余写下的心得。他评此帖"笔法险劲,猛锐长驱",并指出欧阳询"晚年笔力益刚劲,有执法面折庭争之风,孤峰崛起,四面削成"。

 # 欧阳询《卜商帖》

作品概况

《卜商帖》是欧阳询的行书作品,是他仅存的四件墨迹之一,纸本纵 25.2 厘米,横 16.5 厘米。欧阳询曾书古人逸传数篇,汇为一集,总称为《史事帖》,后渐散失,《卜商帖》为其中一篇。卜商是孔子弟子,字子夏,春秋时卫国人。他师事孔子,师生间常有议论问答,极富哲理。《卜商帖》上有宣和内府诸印和一则瘦金体题跋:"晚年笔力益刚劲,有执法廷争之风,孤峰崛起,四面削成,非虚誉也。"此帖宋代藏于宋徽宗宣和御府,清代归安岐所有,后来成为乾隆皇帝御府的珍品,辑入《法书大观》册中。此帖现收藏于北京故宫博物院。

艺术特点

《卜商帖》全文共 6 行、53 字,用墨浓重,行气淹贯,下笔锋利如斩钉截铁。其楷书中的瘦劲典雅,在这里转化为锋锐的笔痕,似乎还残留着北派书法中的方劲笔法。但是墨气却极为鲜润,笔画饱满丰腴,起笔简洁而少婉约之势,是与当时流行的王羲之或王献之书风大不一样的。正如清人吴升《大观录》跋:"笔力峭劲,墨气鲜润。"

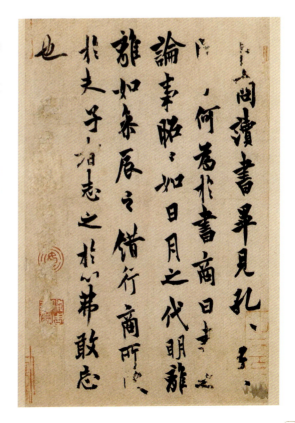

欧阳询《行书千字文》

作品概况

《千字文》是中国历史上的经典文章,很多书法家都写过《千字文》,可以说,能否写好《千字文》也是对书法家的一种考验。欧阳询书《千字文》,见于著录的共有三本:一为蔡襄题识过的《草书千字文》,一为南宋初期扬无咎藏的《楷书千字文》,一为现收藏于辽宁省博物馆的《行书千字文》。这卷行书墨迹系纸本,纵25.5厘米,横304.8厘米。此帖是流传有绪的名帖之一,曾归宋王诜所有,其后经

贾似道等收藏，明代入项元汴天籁阁，清代乾隆初期归安岐所有，并摹勒上石。后入清代内府，后经溥仪带出清宫。

艺术特点

《行书千字文》是流传已久的名帖，自始至终一丝不苟。每一字之落笔，由牵丝中可见，笔笔相连，转折自如，气势贯通，疏密适度，清秀挺拔，飘洒有致。

虞世南《孔子庙堂碑》

作品概况

《孔子庙堂碑》为虞世南撰文并书丹,是其最著名的代表作。原碑立于唐贞观七年(633)。碑高280厘米,宽110厘米,楷书35行,满行64字。碑额篆书阴文"孔子庙堂之碑"六字。碑文记载唐高祖五年(622),封孔子二十三世后裔孔德伦为褒圣侯及修缮孔庙之事。其为虞世南69岁时所书。据传此碑刻成之后,每天都有很多人前往拓印。后来,原碑不幸损毁。武周长安三年(703),武则天命相王李旦重刻,但也没能长久保存。

现存此碑的拓片有三种:(一)宋代王彦超摹刻本,因石在陕西西安,谓之"西庙堂碑"(又称陕西本),字迹腴润。(二)元代至元间摹刻本,因石在山东城武,谓之"东庙堂碑"(又称城武本),字迹瘦硬。(三)清代临川李宗翰藏本,原为元代康里氏所藏,有谓东西二庙堂初拓合为一本,然笔画与二庙堂多有不合者。据《增补校碑随笔》判断,"若非原石也是相王旦重刻之石"。此拓本被称为"临川四宝"之一,今在日本,收藏于东京三井文库。

艺术特点

《孔子庙堂碑》笔法圆劲秀润,平实端庄,笔势舒展,用笔含蓄朴素,气息宁静浑穆,一派平和中正气象,是初唐碑刻中的杰作,也是历代金石学家和书法家公认的虞书妙品。

《孔子庙堂碑》(拓本节选)

虞世南《汝南公主墓志》

作品概况

《汝南公主墓志》是虞世南为汝南公主撰写的墓志铭。汝南公主是唐太宗的第三个女儿，很早就去世了，令唐太宗十分悲伤。为了纪念女儿，唐太宗下旨为女儿书写一篇墓志铭，而执笔者就是虞世南。

《汝南公主墓志》纵25.9厘米，横38.4厘米，为纸卷墨本，行书18行，每行12—15字不等，共222字。文稿末尾署有"贞观十年十一月丁亥朔十六日"字样。由于笔画过重，也有认为是米芾临本。此墓志现收藏于上海博物馆。

艺术特点

《汝南公主墓志》书法温润圆秀，用笔近似宋代米芾，故有"米临"之说。明王世贞评此书："潇散虚和，姿态风流，有笔外意。"明李东阳也说此帖："笔势圆活，戈法独存。"所谓"戈法"，就是虞世南研究"二王"书法所悟到的一种独特笔法。相传唐太宗临右军书法，当写到"戬"字时，虚其"戈"令世南补之，然后拿给魏徵看。魏徵说，圣上之书唯"戈法"逼真。可见虞世南书法造诣之深。

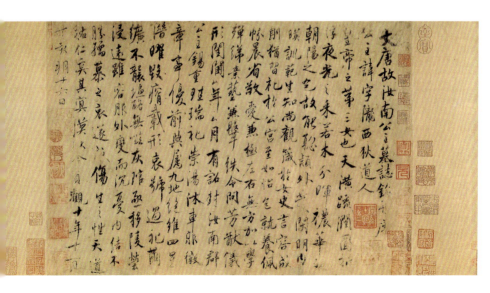

虞世南《破邪论序》

作品概况

《破邪论序》是虞世南为法琳法师的《破邪论》所撰书的序言，小楷36行，满行20字，介绍了法琳法师的身世经历和对佛法的贡献。此帖历来转辗翻刻者不少，如《玉烟堂帖》《停云帖》《清鉴堂》等诸法帖，尤以《越州石氏本》为最佳。

法琳法师（572—640年），俗姓陈，唐代颍川（今河南禹州）人。幼年出家，博综众典。隋末隐居于清溪山鬼谷洞，唐高祖武德初，驻锡长安济法寺。后傅奕请废佛法，道士李仲卿等又著文贬斥佛教，法琳法师乃撰《破邪论》《辨正论》分别驳之。

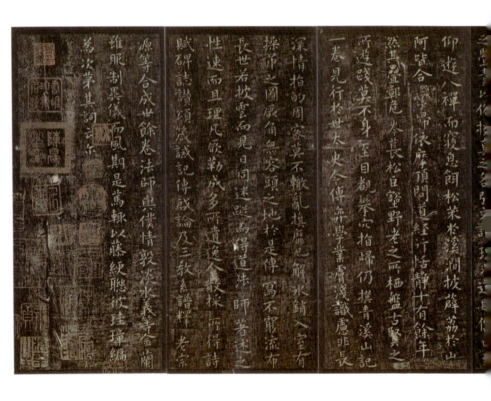

艺术特点

《破邪论序》风格秀雅温润，闲逸平和，用笔吸收了自王羲之、王献之以来各名帖之所长，承接晋人小楷的正脉，运笔从容不迫，笔画清劲纯净；结体疏朗而不失紧密，字势灵动自如；布局颇得天巧，字距较密，行距疏朗。

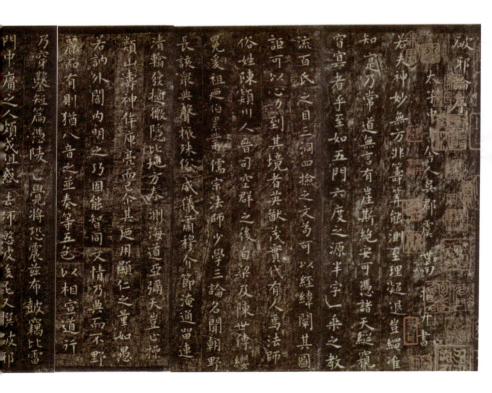

虞世南《去月帖》

作品概况

《去月帖》是虞世南的行书作品,又称《左脚帖》《朝会帖》,现收藏于上海博物馆。文见《唐文拾遗》卷十三。著录首见《淳化阁帖》"历代名臣法帖第四"。又刻入《大观帖》《绛帖》《汝帖》《东书堂帖》《宝贤堂帖》《聚奎堂帖》等。有学者认为《去月帖》文辞粗俚,与有"出世之才"的虞世南身份不符,不类虞氏语,以足疾而废朝会,也颇失大臣之礼,卷末云"虞世南谘"殊不伦,关键帖中诸字多近似《兰亭序》《集王圣教序》,故疑为集字而成。

艺术特点

《去月帖》笔势温静,为虞世南晚年手笔,正乃绚烂之极,归于平淡。帖中"少"字一撇,略作颤抖,此偶然之意,亦是灿烂至极。

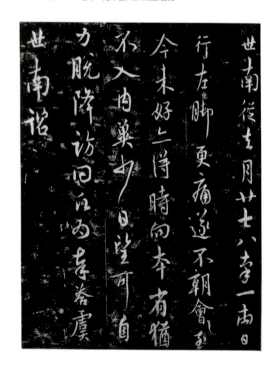

虞世南《积时帖》

作品概况

《积时帖》是虞世南的草书作品，因文章开始句"积时倾心"而得名，拓本藏于中国国家博物馆。此帖刻入《大观帖》《绛帖》《汝帖》《东书堂帖》《宝贤堂帖》《聚奎堂帖》《余清斋帖》等，以《余清斋帖》为最佳。又因此帖未见宋人著录，在明代出现时极为突兀，有人认为可能是米芾所仿，董其昌却不认同。

艺术特点

《积时帖》笔致轻妙，细线自由挥洒，结体主要为竖长型字形，笔力大胆中寓优雅，清澄之味富有雅意。行笔节奏如呼吸般绵长，笔意流畅灵动，富有现代的简洁凝练之美。

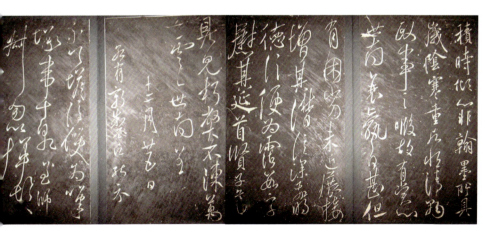

陆柬之《文赋》

作品概况

《文赋》为纸本墨迹卷，是初唐时期少有的几部名家真迹之一。这是一幅陆柬之用心写的作品，因为《文赋》是陆机呕心沥血的代表作，而陆柬之又是陆机的后裔，所以陆柬之是以极其崇敬的心情来写《文赋》的。据说陆柬之年轻时读陆机《文赋》，极为倾心，想亲笔书写一篇，因怕自己学艺不精而"玷辱"先贤名作，始终未敢贸然动笔，直至他晚年书名赫赫时，才动笔了此夙愿。

此卷流传有绪，有赵孟𫖯、李倜、揭傒斯、危素、宋濂、孙承泽等人跋记。帖中"渊""世"等字均作缺笔，盖避唐代帝王名讳之故。帖后无余纸，名款已失，卷前引首有明代李东阳篆题"二陆文翰"及沈度隶书"陆机文赋陆柬之书"，真迹清时入内府，后收藏于北京故宫博物院，现收藏于台北故宫博物院。

艺术特点

《文赋》墨迹的章法和气韵，更多的是学习王羲之的风格。全书共 144 行、1658 字，字体以正、行为主，间参草字，虽然三体并用，但上下照应，左顾右盼，配合默契，浑然天成。笔致圆润而少露锋芒，表现出平和简静的意境。笔法飘纵，无滞无碍，超逸神俊，深得晋人韵味，从中透露出深厚的《兰亭集序》根底。元代书法家揭溪斯评论此帖说："右陆柬之之行书《文赋》一卷，唐人法书结体遒劲有晋人风格者，惟见此卷耳。虽若隋僧智永，犹恨妩媚太多、齐整太过也。独于此卷为之三叹。"

陆柬之《五言兰亭诗》

作品概况

《五言兰亭诗》是陆柬之的行书法帖。传世有墨迹、拓本各一。一是首行题"五言兰亭诗,陆柬之书"的墨迹卷,共 27 行。卷后有南宋"睿思阁"等金印及李日华等题记,曾被刻入《戏鸿堂帖》。书法含蓄温雅,与"兰亭八柱之二"《褚摹兰亭》运笔方法相似。有影印本存世。一是绿麻纸本,帖后有"陆司仪书"四字。又有唐天复(901—903 年)间题记及宋人诸跋,墨迹已佚,仅存南宋游似石刻的拓本,现收藏于上海图书馆。

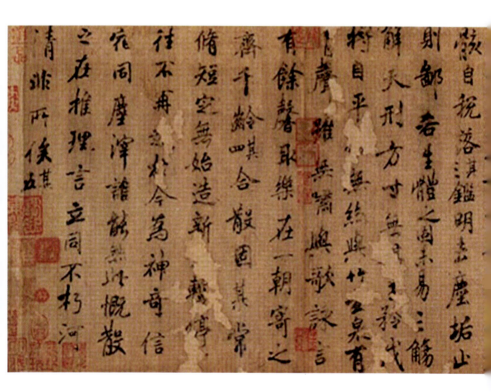

艺术特点

《五言兰亭诗》与《文赋》的风格一脉相承,与《褚摹兰亭》的笔法相似,如"畅""无""形骸""为"等字,悉与《褚摹兰亭》无二。字势或欹或正,或大或小,或疏或密,或俯或仰,自然天成,不假雕琢,深得王羲之神髓。《五言兰亭诗》的笔法行气贯通,含蓄蕴藉,温润典雅,节奏从容,有晋人遗风。

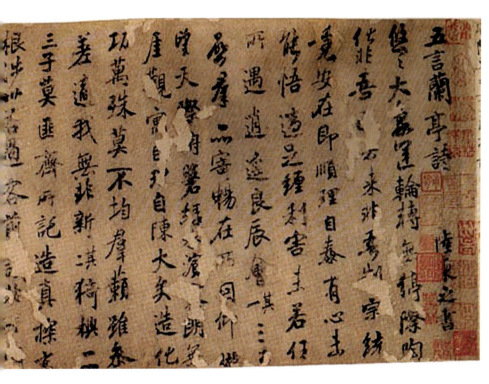

褚遂良《孟法师碑》

作品概况

《孟法师碑》是唐代正书碑刻,全称为《京师至德观主孟法师碑》,褚遂良书丹,唐太宗贞观十二年(638)刻,碑石已不存在,仅有清代李宗瀚藏唐拓本传世,共20页,每页4行,满行9字,共存769字,有明代王世贞、王世懋,清代王澍、王文治、李宗瀚等人的跋记。

艺术特点

《孟法师碑》是褚遂良的中期作品,书写时47岁。他吸收了两位老师(欧阳询和虞世南)的优点,用笔轻重虚实、起伏顿挫均富于变化,结体疏密相间,顾盼照应,章法缜密而气势流动。《孟法师碑》的书写质朴,与《雁塔圣教序》的空明飞动不同,运笔多隶法,与《伊阙佛龛碑》相近。

《孟法师碑》(唐拓本节选)

 ## 褚遂良《雁塔圣教序》

作品概况

《雁塔圣教序》又称《慈恩寺圣教序》，碑石有两块，皆为楷书，唐高宗永徽四年（653）立，两块碑石均在陕西西安慈恩寺大雁塔下。前石为序，全称《大唐三藏圣教序》，唐太宗李世民撰文，褚遂良书丹，碑文21行，满行42字，由右而左写刻。后石为记，全称《大唐皇帝述三藏圣教序记》，唐高宗李治撰文，褚遂良书写，碑文20行，满行40字，由左而右写刻。前者题额是隶书，后者为篆书。《雁塔圣教序》是褚遂良的代表作，书写后六年即去世，也可说是他晚年留下的杰作。

艺术特点

《雁塔圣教序》为褚遂良58岁时所书，是最能代表褚遂良楷书风格的作品，字体清丽刚劲，笔法娴熟老成。褚遂良在书写此碑时已进入了老年，至此他已为新型的唐楷创出了一整套规范。《雁塔圣教序》在字的结体上改变了欧、虞的长形字，创造了看似纤瘦，实则劲秀饱满的字体。此帖笔画纤细而俊秀，即使是复杂的波折转笔，也是一丝不苟。在运笔上则采用方圆兼施，逆起逆止；横画竖入，竖画横起，首尾之间皆有起伏顿挫，提按使转以及回锋、出锋也都有了一定的规矩。

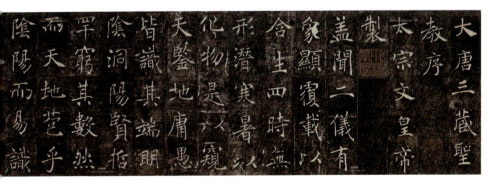

《雁塔圣教序》（拓本节选）

褚遂良《伊阙佛龛碑》

作品概况

《伊阙佛龛碑》是早期传世褚书的代表作,唐太宗贞观十五年(641)刻于河南省洛阳龙门石窟壁宾阳洞内。这里因伊水东西两岸之香山和龙门山对峙如天然门阙,故古称"伊阙",隋唐以后,习称龙门。《伊阙佛龛碑》通高约5米、宽1.9米。由岑文本撰文,褚遂良书丹。文字共32行,满行51字,共1600余字。此碑是唐太宗第四子魏王李泰在其母长孙皇后逝世后做功德而开凿。贞观十五年,李泰与李承乾争夺太子位,李泰借为母亲开窟造像做功德,实有获得太宗好感,为了自己捞取政治资本。

关于《伊阙佛龛碑》的记载,始见于宋嘉祐六年(1061)欧阳修之《集古录》及赵明诚之《金石录》。传世墨拓以明代何良俊清森阁旧藏明初拓本为最佳,拓工精致、字口如新。比《金石萃编》所载多50余字,曾经清代毕沅、沈志达、费念慈等递藏,现收藏于中国国家图书馆。

艺术特点

《伊阙佛龛碑》是早期传世褚书的代表作。是国内所能见到的褚遂良楷书的最大作品,字体清秀端庄,宽博古质,是标准的初唐楷书。此碑虽说是碑,实际上却是摩崖石刻。两者功用相同,都是为了歌功颂德。但在创作时条件不同,一个是光滑如镜,而另一个则是凹凸不平,书写的环境也不会那么优游自在。于是,摩崖书法的特征也就不言而喻。因无法近观与精雕细琢,于是便在气势上极力铺张,字形比碑志大得多,舒卷自如,开张跌宕。褚遂良的《伊阙佛龛碑》,正是这样一种典型的摩崖书风。

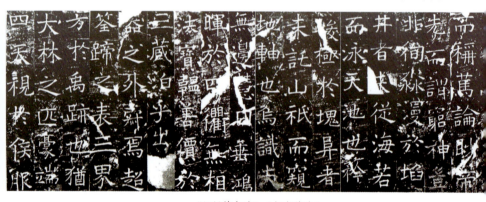

《伊阙佛龛碑》(拓本节选)

褚遂良《房玄龄碑》

作品概况

《房玄龄碑》全称《大唐故尚书左仆射司空太子太傅上柱国太尉并州都督》，由褚遂良书丹，碑在陕西醴泉昭陵。碑额阳文篆书"大唐故左仆射上信国太尉梁文昭公碑"16个字。左仆射房玄龄死于贞观二十二年（648）七月，而贞观只有二十三年，所以此碑当立于贞观二十二年（648）到贞观二十三年（649）之间。《金石萃编》记载：碑高一丈二尺九寸，宽五尺，全文共30行，满行约81字。最为人知的一句话是："道光守器长琴振音，方氏虞风仙管流声。"

艺术特点

《房玄龄碑》字迹匀称，笔势圆劲流利，结构布局端庄秀美。褚遂良书写碑文时已有五十二三岁。这时他的书风已经明显地发生了变化，不仅与《伊阙佛龛碑》不同，就是与《孟法师碑》也不同。最明显的，横画已有左低右高的俯仰，竖画的努笔也有明显向内凹而呈背势；隶书似的捺脚仍然存在，却增加了行书用笔，字势显得极为活泼。褚遂良书法中特有的婉媚多姿在此时已经定型，并进一步走向成熟，便是以此碑为标志的。

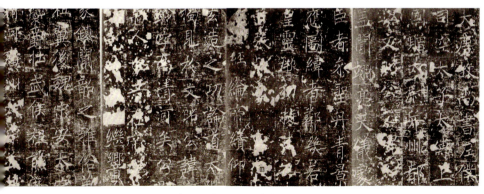

《房玄龄碑》（拓本节选）

褚遂良《大字阴符经》

作品概况

《大字阴符经》，传为褚遂良所书。《阴符经》传世墨迹本共有三种，即草书、小楷和大楷。此为大楷。此帖全文共 96 行、共 461 字，字数多且字体大，其中最多的是"之"字，有 27 个，超过《兰亭集序》中 21 个"之"字的数目；其次是"天"字，有 16 个；再次是"入"字，有 14 个。据传褚遂良写于唐永徽五年（654）。钤有"建业文房之印""河东南路转运使印"等鉴藏印。

艺术特点

《大字阴符经》用笔丰富，有方有圆，在藏有露。多用侧锋取势，一波三折，点画且细轻重极尽变化，隶意可辨，欹侧俯仰而不失重心，中宫饱满，显得松而不散。其笔力坚实，动势强劲，气脉通畅，憨厚不失妩媚，飘逸不失端庄。

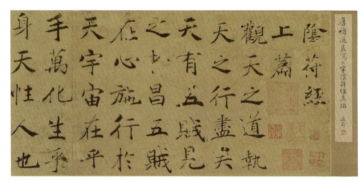

《大字阴符经》（节选）

褚遂良《倪宽赞》

作品概况

《倪宽赞》,又叫《儿宽赞》,相传为褚遂良楷书墨宝。素笺乌丝栏墨迹卷,纵 24.6 厘米,横 170.1 厘米。卷后有赵孟坚、邓文原、柳贯、杨士奇、钱溥等人跋记。现收藏于台北故宫博物院。历代多认为此帖是褚遂良晚年作品。近代学者则以其文中避讳的用字习惯,与唐代情况不符,且用笔亦与褚书有所出入,结构较似欧体,认为是宋代临写。

艺术特点

《倪宽赞》笔画疏瘦,顿挫生姿,笔意翩翩自得,秀丽美妙。《倪宽赞》与褚书碑版相比,风格是一致的。其用笔富于变化,气均力匀;在处处表现运锋着实的同时,往往参用轻盈飘洒、灵活自然的笔墨。起笔轻捷,收笔沉着,主要笔画适当地伸展,给人以笔势翩翩、潇洒大方、平和闲雅、神爽超迈的感觉。

褚遂良《枯树赋》

作品概况

《枯树赋》是褚遂良的行书作品,描摹的是北周诗人庾信的文学作品,题款为贞观四年(630)书。《枯树赋》是庾信羁留北方时抒写对故乡的思念并感伤自己身世的作品,全篇荡气回肠,亡国之痛、乡关之思、羁旅之恨和人事维艰、人生多难的情怀尽在其中,劲健苍凉,忧深愤激。褚遂良《枯树赋》真迹已不存在,仅有刻本传世。《听雨楼帖》《玉烟堂帖》《戏鸿堂帖》《邻苏园帖》等均收入,而以《听雨楼帖》所刻为精。

艺术特点

《枯树赋》书势倚正纵横，错综变化，明王世贞评称："掩映斐叠，极有好致，……有美女婵娟，不胜罗绮之态。"明代周天球称："整密秀润，不少露北海姿态，亦尽气为褚敌者。"见《支那南画大成·题跋集》。

孙过庭《书谱》

作品概况

《书谱》，墨迹本，孙过庭撰并书。书于垂拱三年（687年），草书，纸本。纵 26.5 厘米，横 900.8 厘米。每纸 16～18 行不等，每行 8～12 字，共 351 行，3500 余字。衍文 70 余字，"汉末伯英"下阙 30 字，"心不厌精"下阙 30 字。《书谱》在宋内府时尚有上、下二卷，下卷散失后，现传世只上卷，现收藏于台北故宫博物院。

孙过庭书论之精华集中在《书谱》之中，涉及书法发展、学书师承、重视功力、广泛吸收、创作条件、学书正途、书写技巧以及如何攀登书法高峰等课题，至今仍有现实意义。

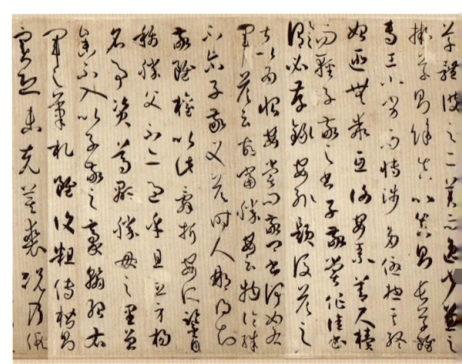

《书谱》（墨迹本节选）

艺术特点

　　《书谱》纸墨精好，神采焕发，不仅是一篇文辞优美的书学理论，也是草书艺术的理想典范。卷中融合质朴与妍美书风，运笔中锋侧锋并用，笔锋或藏或露，忽起忽倒，随时都在变化，令人目不暇接。笔势纵横洒脱，达到心手相忘之境。

贺知章《孝经》

作品概况

《孝经》是贺知章的草书作品,现收藏于日本皇室宫内厅三之丸尚藏馆。每行4～16字不等,共1000余字。无署款。据卷末小楷识语"建隆二年(961)冬十月重粘裱贺监墨迹",推测为贺知章之作。北宋《宣和书谱》中亦著录有贺知章所书《孝经》。此帖既有唐人的严谨作风,又有晋人流润飞扬的风姿,对晚唐和宋人书风影响巨大。17世纪后半叶传入日本,明治年间由近卫家进献皇室。2006年3月13日至4月26日上海博物馆举办"中日书法珍品展",该作品首次回到祖国。

艺术特点

　　《孝经》是贺知章的唯一存世真迹,通篇略取隶意,融入章草,气息高古,点画激越,粗细相间,虚实相伴;结体左俯右仰,随势而就;章法犹如潺潺流水一贯直下,充分地体现了贺知章风流倜傥、狂放不羁的浪漫情怀。

钟绍京《灵飞经》

作品概况

《灵飞经》是唐代著名小楷书法作品之一,无名款。元袁桷、明董其昌皆以为唐钟绍京书。《灵飞经》以其秀媚舒展、沉着遒正、风姿不凡的艺术特色为历代书家所钟爱。后人初习小楷多以此为范本。明董其昌说:"赵文敏一生学钟绍京终十得三四耳。"近代大书法家启功先生的书法也受益于《灵飞经》。可见《灵飞经》有着超凡脱俗的艺术感染力。

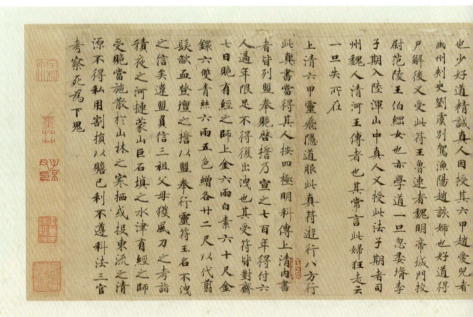

艺术特点

　　《灵飞经》的笔势圆劲,字体精妙,章法为纵有行、横无列。由于整篇字的大小、长短、参差错落,疏密有致,变化自然,且整篇字与字之间、行与行之间顾盼照应,通篇字浑然一体,虽为楷书,却有行书的流畅与飘逸之气韵,变化多端,妙趣横生。

钟绍京《转轮圣王经》

作品概况

《转轮圣王经》原是《长阿含经》中的一部经,全称《佛说长阿含第四分世记经转轮圣王品第三》。《转轮圣王经》是抄经者所拟的经名。《转轮圣王经》的影响和知名度虽不及《灵飞经》,但是至少有两点与《灵飞经》相似:一是它长期被指认为钟绍京的作品;二是它也被镌入丛帖中,一度流传颇广。据启功先生考证,《灵飞经》被系于钟氏名下是始于元袁桷以后的事。

艺术特点

《转轮圣王经》全文共185行,满行17字,末行12字,其书法上承陈隋正楷遗风,兼收欧、虞两家笔韵,超凡脱俗,引人入定。其用笔匀净遒劲,结体疏密开阖适度,允称初唐写经之精品,堪与《善见律》《灵飞经》等媲美。

《转轮圣王经》(节选)

李邕《麓山寺碑》

作品概况

　　《麓山寺碑》原石位于长沙市麓山岳麓书院南面护碑亭内（护碑亭1962年建），今有宋拓本传世。唐玄宗开元十八年（730），李邕撰文并书。《麓山寺碑》为青石，高272厘米，宽133厘米，圆顶。有阳文篆额"麓山寺碑"4个字，清晰无损，碑文28行，满行56字，共1400余字。字体行书。因年久碑面风化，部分断裂，现存1000余字。碑文叙述自晋泰始年间建寺至唐立碑时，麓山寺的沿革以及历代传教的情况。

　　在李邕一生书写过的众多碑铭中，以《麓山寺碑》最为精美，碑的背面还有米芾等宋元名家的题名，因而历代书家都将它视作珍品。由于此碑的文采、书法、刻工都精湛独到，所以人们又称它"三绝碑"。

艺术特点

　　《麓山寺碑》属李邕晚年之作，其书风渐趋成熟，全篇笔力苍健雄厚，结体开张，中宫紧缩，而每个字的笔画都似有向外扩张的力量。在结字上峻峭欹侧，险中取胜，错落参差，奇崛多变，或正斜，或伸缩，或静动，或疏密，呈现生动多姿、跌宕有致的意趣。

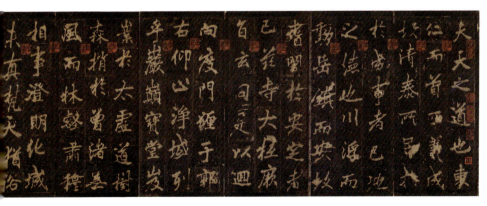

《麓山寺碑》（宋拓本节选）

李邕《李思训碑》

作品概况

《李思训碑》全称《唐故云麾将军右武卫大将军赠秦州都督彭国公谥曰昭公李府君神道碑并序》，又称《云麾将军碑》，李邕撰文并书。铭文内容记述李思训生平事迹。因碑文中有"以八年六月廿八合袝"等字，宋陈思《宝刻丛编》、赵明诚《金石录》等书定为唐开元八年（720）立。但据清钱大昕《潜研堂金石文跋尾》和王昶《金石萃编》两书考证，分别以为开元二十四年以后，或开元二十七年立。碑石下半段文字残缺已甚，上半部字迹较清晰。现存陕西蒲城桥陵，下截多漫漶，上截亦石花满布，几不能读。额题篆书"唐故右武卫大将军李府君碑"4行12字。正文行楷书30行，满行70字。

艺术特点

《李思训碑》书法劲健，凛然有势。用笔瘦劲异常，结字取势纵长，奇宕流畅，其顿挫起伏奕奕动人，顾盼有神，犹是盛唐风范。此碑规模极大，遒劲而妍丽，为李邕精心之作。

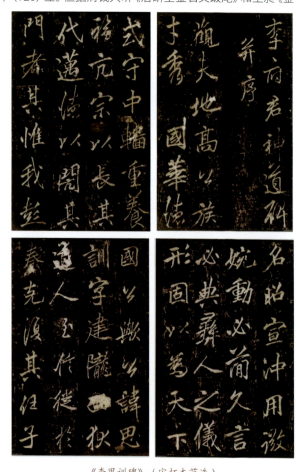

《李思训碑》（宋拓本节选）

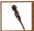

薛稷《信行禅师碑》

作品概况

《信行禅师碑》，又名《隋大善知识信行禅师兴教之碑》，越王李贞撰文，薛稷书丹。唐神龙二年（706）八月立。碑文内容记述隋代名臣信行禅师之兴佛教事迹。碑石已不存在，现仅存清何绍基藏本宋拓本。剪裱本，册尾残损，正文共25开，另有跋一开半。正文125行，每半开5行，行7字。每半开纵19.8厘米，横13.5厘米。此本现已流入日本，为日本京都大谷大学所藏，存1800余字。册后有清代王铎、何绍基、吴荣光等人题记。日本有正书局、神州国光社曾出版何绍基藏本。

艺术特点

《信行禅师碑》书法瘦劲妍媚，上承褚遂良之遗绪，下开宋徽宗瘦金书之先河。其艺术风格比《升仙太子碑阴》书法更为华美、典丽。可以说这是薛氏书法由虞世南书体转向褚遂良书体的一种反映。此碑为薛稷的代表作，而且薛氏书迹传世极少，更可见此碑之价值。

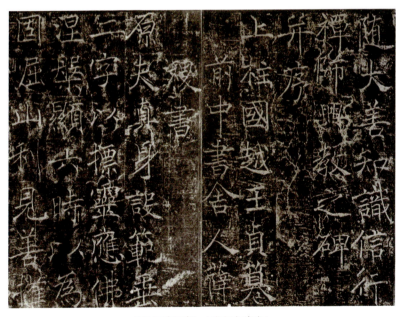

《信行禅师碑》（宋拓本节选）

李隆基《鹡鸰颂》

作品概况

《鹡鸰颂》是唐玄宗李隆基书于开元七年（719）的行书墨迹，纸本，纵26厘米，横192厘米。此帖是现存唐玄宗唯一的墨迹，现收藏于台北故宫博物院。明董其昌有临本。

艺术特点

《鹡鸰颂》书法萧散洒落，丰厚腴美，给人行行淳厚之感。运笔精到，轻入重敛，

笔实墨沉，神气完足，遒劲而舒展。明张丑《清河书画舫》评此帖云："结构精谨，笔法纵横。"明詹景凤《东图玄览编》云："字径寸许大，遒劲峻爽，神气逼人，盖法文皇大令。"清梁巘《承晋斋集闻录》云："顿挫提空，得褚之趣，开米之门。"清吴其贞《书画记》亦云："书法雄秀，结构丰丽，绝无山野气。"清杨守敬《学书迩言》："明皇碑版已开圆熟之派。此帖柔而有骨，故自可传。"

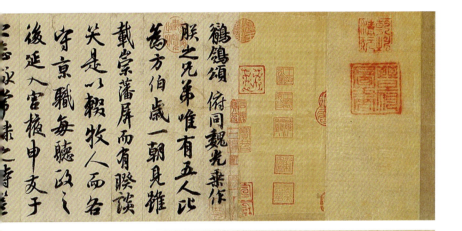

李隆基《纪泰山铭》

作品概况

《纪泰山铭》又称《东岳封禅碑》《泰山唐摩崖》,刻于唐开元十四年(726)九月,为唐玄宗李隆基封禅泰山后撰书的铭文。《纪泰山铭》位于泰山之巅大观峰,摩崖高 1320 厘米,宽 530 厘米。正文隶书 24 行,满行 51 字,现存 1008 字。

此铭文形制巨大,刻在岱顶大观峰石壁上,崖高风大,捶拓不易,得完整拓本极难。下半部,由于捶拓无度,残剥十分严重,明人叶彬补书百八字。清乾隆初,大学士赵国麟以旧本重摹补之,字形差小,神气远不及原刻,但 90% 的铭文保存完好,依然不失原来的风采。

艺术特点

《纪泰山铭》用笔多藏锋圆笔,含蓄厚重,左规右矩。细品之,则平正中有险绝,锋芒毕露,活泼生气随处可见。其笔画写法均脱胎于汉隶,波磔自然,且蕴含篆书笔意。多数波磔有夸张之势,用隶法;左右对称之框上窄下宽,向两边扩张,依篆势。其结字多扁方,平正中见流动。值得指出的是,在追求结字形式美时,许多字采取了变形、移位的方法,个别字采取了增删笔画的方法。异体的使用,在某种程度上也为整个作品增加了趣味性。

李隆基《石台孝经》

作品概况

　　《石台孝经》，由唐玄宗李隆基作序、注解并书，太子李亨（唐肃宗）篆额，镌于唐玄宗天宝四年（745）。原石由四块黑色细石合成，长方柱体，四面刻字，高620厘米，宽120厘米。碑顶雕刻着灵芝云纹簇拥的双层花冠，碑座底下有三层石台，所以被称为《石台孝经》。原石现收藏于西安碑林。此碑留下了两位帝王的四种字体，记录了唐时期盛行的"以孝治天下"的思想，也为李隆基与杨玉环的千古爱情佳话拉开了序幕。

艺术特点

　　《石台孝经》碑身的正文是孔子《孝经》的原文，由李隆基亲笔抄录，为隶书，用笔丰腴华丽、大气磅礴，结体庄严恢宏，充分显现了开元盛世的堂皇和大唐基业的雄风。碑额之上，是"大唐开元天宝圣文神武皇帝注孝经台"16个字，由李亨撰写，字体为秦小篆，字迹清秀。

张旭《古诗四帖》

作品概况

《古诗四帖》,墨迹本,高 29.5 厘米,宽 195.2 厘米,五色笺,共 40 行、188 字。此帖传为张旭所书南朝诗四首,前两首为庾信《道士步虚词十首》中的二首,后两首为谢灵运《王子晋赞》及《岩下一老翁四五少年赞》。此墨迹已成为张旭所传世的孤本。原件收藏于辽宁省博物馆。

《古诗四帖》早在北宋仁宗嘉祐年间已有刻本流传,墨迹进入北宋内府。靖康之乱时散入民间,南宋后期为贾似道所收藏。后转入南宋收藏家赵与勤家。明代归著名收藏家华夏的真赏斋,后又归项元汴,清时入内府。宋《宣和书谱》定为南北朝谢灵运书,元明时期《云烟过眼录》《珊瑚网书跋》《平生壮观》均有记载,传至明朝中期,对作者产生怀疑,直到董其昌,才从诗韵变化揭示原说破绽并据草书肯定为张旭之作。

艺术特点

《古诗四帖》笔法奔放不羁,如惊电激雷,倏忽万里,而又不离规矩。行文跌宕起伏,动静交错,满纸如云烟缭绕,实乃草书巅峰之篇。《古诗四帖》属狂草,特点是较过去更为狂放,整体气势如长江大河一泻千里,疾风骤雨,所以在草书发展史上是新突破。它打破了魏晋时期拘谨的草书风格。把草书在原有的基础结构上,将上下两字的笔画紧密相连,所谓"连绵环绕",有时两个字看起来像一个字,有时一个字看起来却像两个字。在章法安排上,也是疏密悬殊。在书写上,也一反魏晋"匆匆不及草书"的四平八稳的传统书写速度,而采取了奔放、写意的抒情形式。

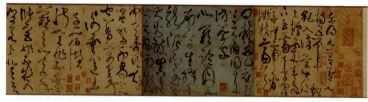

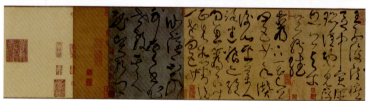

 张旭《肚痛帖》

作品概况

《肚痛帖》为宋嘉祐三年（1058）摹刻上石，高 41 厘米，宽 34 厘米。传唐张旭书，一说为五代僧人彦修书，但历来多沿承张旭说。内容为琐事书牍，似是张旭肚痛时自诊的一纸医案。明代重刻，现存西安碑林。

艺术特点

《肚痛帖》全文共 6 行、30 字，字如飞瀑奔泻，时而浓墨粗笔，沉稳遒迈，时而细笔如丝，连绵直下，气势连贯，浑若天成。在粗与细、轻与重、虚与实、断与连、疏与密、开与合、狂与正之间回环往复，将诸多矛盾不可思议地合而为一，表现出如此的和谐一致，展现出一幅气韵生动、生机勃勃、波澜壮阔的艺术画卷，天马行空的胸襟与气质，无处不体现作者创作时的艺术冲动和无拘无束。

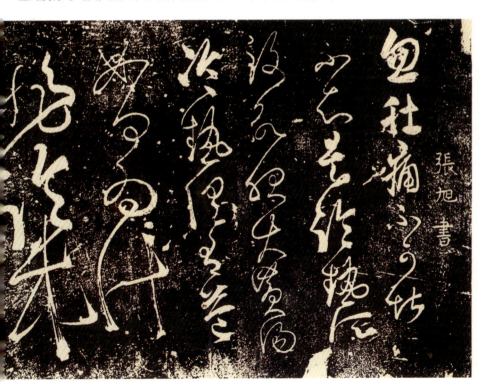

张旭《郎官石记序》

作品概况

《郎官石记序》全称《尚书省郎官石柱记序》，由陈九言撰文，张旭书丹，唐玄宗开元二十九年（741）立于陕西西安。《郎官石记序》是传世最为可靠的张旭真迹，原石久佚，传世仅王世贞旧藏宋拓孤本，弥足珍贵。

艺术特点

张旭善狂草，其实他的楷书也写得极好。《郎官石记序》就是一个证明。历来书家曾有许多评述。如《集古录》云："旭以草书知名，而《郎官石柱记》真楷可爱。"黄庭坚云："长史《郎官厅壁记》，唐人正书，无能出其右者。"苏轼云："作字简远，如晋宋间人。"《郎官石记序》与《严仁墓志铭》的刻立时间相近，风格、重复字形貌相同。

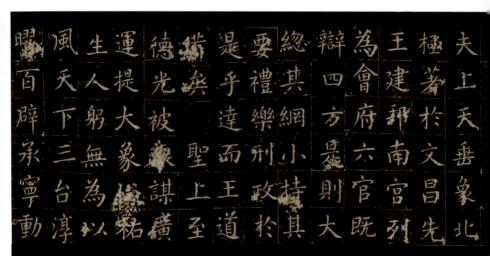

《郎官石记序》（宋拓本节选）

张旭《严仁墓志铭》

作品概况

《严仁墓志铭》，刻立于唐玄宗天宝元年（742），1992年在河南洛阳出土。志石上原题"唐故绛州龙门县尉严府君墓志铭并序"，石上有方形界格，文字21行，满行21字，共计430字。

《严仁墓志》的撰稿人，在志石上写明了是"前邓川内乡县令吴郡张万顷"，此人与张旭既是同乡又是同姓。墓主严仁是"馀杭郡人"，曾任"绛州龙门县尉"。古龙门县与内乡县之间的重要地点是洛阳，是唐朝的东都。洛阳曾是张旭生平中几度前往活动的地方，洛阳地区也是唐时官吏、文人们活动的重点所在。张旭应"吴郡张万顷"约请来为"馀杭郡人"严仁的墓志书丹，一是出于与志文撰稿人的熟稔，二是出于撰稿人、书丹人与墓主属吴越大同乡的关系。

艺术特点

《严仁墓志》石上虽然刻有界格，但格子中写的字大小有差异，书丹只是基本上守着界格，运笔雄健，可以看出书写时每一点画的行笔感觉。字的点画，有的饱满，有的却瘦硬，并不一律，字形结构的变化出入明显，甚至有的字形出现了不稳定感。但志石上全篇文字的精气神是一致的，通篇浑然一体，整体看上去有着一种痛快淋漓的行笔气势。

李白《上阳台帖》

作品概况

《上阳台帖》为李白书自咏四言行草诗,也是其唯一传世的书法真迹。纸本,纵28.5厘米,横38.1厘米。草书5行,共25字。款署"太白"二字。引首清高宗弘历楷书题"青莲逸翰"四字,正文右上宋徽宗赵佶瘦金书题签:"唐李太白上阳台"七字。背有宋徽宗赵佶,元张晏、杜本、欧阳玄、王馀庆、危素、骆鲁,清乾隆皇帝题跋和观款。卷前后钤有宋赵孟坚"子固""彝斋"、贾似道"秋壑图书",元"张晏私印""欧阳玄印"以及明项元汴,清梁清标、安岐、清内府,近代张伯驹等鉴藏印。

《上阳台帖》缘起天宝三年(744),李白、杜甫和高适一起游阳台观,拜访司马承祯,到后才得知友人已仙去,无缘再见,同年三月十八日李白在阳台观写下此帖。诗仙酒酣后落笔成诗,笔力苍劲雄浑而又气势飘逸,落笔天纵,狂傲不羁。

艺术特点

《上阳台帖》全文25字,行草笔法书写,笔墨奔放豪迈,神采飞扬,雄浑而又收放自如。其章法大小错落,通幅跳跃动荡,浑朴饱满又天真烂漫,给人以雄壮辽阔、气象不凡之感。雄壮辽阔在于用笔的粗犷沉着,笔笔水分充足饱满。书写时又缓缓推进,笔笔到位。整个作品幅式很小,却体现了一种苍茫、浑厚之感,文中大字小字、小字大字互相交错,真如前人所说"如老翁携幼前行,长短参差,而情义真挚"。

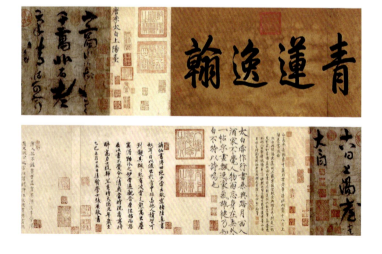

徐浩《朱巨川告身》

作品概况

《朱巨川告身》是一份唐代中央政府颁授官职的委任状,现收藏于台北故宫博物院。它是颁给原任睦州录事参军朱巨川的,新任的职位是大理评事并兼任豪(濠)州钟离县(今安徽凤阳)令。朱巨川,字德源,嘉兴人,天宝年间适逢安史之乱,隐居家中,钻研学问,后来得到朝廷几位重臣的赏识推荐,出任公职。这件告身记明是大历三年(768)三月。

用现代通行的名词,告身就是任用公务员的派令。讲究书法的时代,一纸派令往往是由知名书法家书写,徐浩任职中央政府,由于皇帝喜欢他文辞丰富、下笔快速、书法又好。因此,下达给四方的命令,常由徐浩执笔。唐代在任命文官时,选择的条例包括体貌、言辞、文理、德行、才能,所以叙述文中说明被任用的官员是气质端和、艺理优畅,符合任官的资格。颁发派令的官员集合了中书省、门下省和尚书省。新职职位及颁发年月上,一共钤盖了尚书吏部告身之印四十四方。

艺术特点

《朱巨川告身》端庄规矩,一笔一画的承接连续,写得从容不迫,雍容大方。让人一见,一派正式,规规矩矩,作为公权的象征是非常恰当的。另一方面,字的结体,却不是平板而无变化,如"等"字下方的"寺"、"早"字的"十"都摆出斜偏的位置。

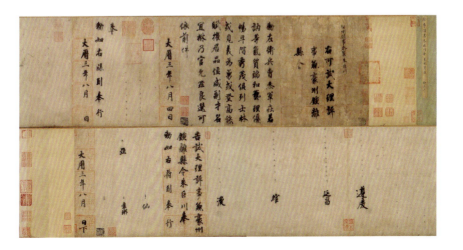

颜真卿《多宝塔碑》

作品概况

《多宝塔碑》全称为《大唐西京千福寺多宝佛塔感应碑》,是唐天宝十一年(752)由当时的文人岑勋撰文、书法家徐浩题额、书法家颜真卿书丹、碑刻家史华刻石而成。此碑共34行,满行66字,内容主要记载了西京龙兴寺禅师楚金创建多宝塔之原委及修建经过。现收藏于西安碑林第二室。

唐天宝年间,楚金禅师夜诵《法华经》时,仿佛有多宝佛塔呈现在眼前,他想把幻觉中的多宝佛塔变为现实,誓志筹建。在修造期间,甚至出现了种种灵应和神奇的事情。这份诚意感动了唐玄宗,于是赏赐钱帛,并亲题塔额。而时任武部员外郎、44岁的颜真卿被选中来书写碑文。碑文的作者岑勋,是诗人岑参的从弟;题写碑额的徐浩,年长颜真卿6岁,是当时的书法名家,也是张旭的学生,这是他俩第一次合作书碑;史华则是当时的刻碑高手。

艺术特点

《多宝塔碑》整体秀美刚劲,清爽宜人,有简洁明快、字字珠玑之感。用笔丰厚遒美,腴润沉稳;横细竖粗,对比强烈;起笔多露锋,收笔多锋,转折多顿笔。结体严谨遒密,紧凑规整,平稳匀称。《多宝塔碑》蕴含了"二王"和初唐以来书家的风流,历来为书家珍重。它是唐代"尚法"的代表碑刻之一,学颜体者多从此碑下手,入其堂奥。至今仍是适用非常广泛、影响十分巨大的书法作品。

This page is too faded/low-resolution to reliably transcribe.

颜真卿《麻姑仙坛记》

作品概况

《麻姑仙坛记》全称《有唐抚州南城县麻姑山仙坛记》，是颜真卿楷书碑文代表作品。该碑立于唐大历六年（771），原在江西建昌府南城县西南二十二里山顶，后遭雷电毁佚。传此帖本有大、中、小三种，因原石均佚，故难寻佳本。据载，宋刻帖本就有张之洞、何子贞、端方、罗振玉藏本和戴熙、赵子谦跋本等数种，可见此刻帖传世情况的复杂。

大字本，拓本。字径约5厘米，现存两种善本：其一为明藩益王朱祐滨重刻本，

书法端严整肃（收藏于北京故宫博物院）；其二为清戴熙跋本的影印本（收藏于上海博物馆），点画清晰，极少漫漶；中字本，拓本。字径近2厘米。首见南宋留元刚《忠义堂帖》，现藏浙江省博物馆；小字本，拓本。字径1厘米左右。据张彦生《善本碑帖录》，宋刻帖不见收入小字本。明刻《停云馆帖》始收入，世传以南城刻本为贵。最早拓本为上海郭若愚藏本，石完整，字清晰，入藏北京故宫博物院。

艺术特点

《麻姑仙坛记》风格拙朴古雅、内敛含蓄，融篆籀之气于楷法，线条如万岁枯藤，结体宽博大方，寓奇逸于刚正，真可谓苍古沉雄，筋骨尽备，内蕴宏博，仪态万方。在用笔上，《麻姑仙坛记》以篆法入楷，骨力挺拔，起笔、收笔多藏头护尾，精力内蕴，含而不露。

颜真卿《东方朔画赞碑》

作品概况

《东方朔画赞碑》全称《汉太中大夫东方先生画赞碑》,晋夏侯湛文,颜真卿楷书,碑阳额为其篆书。碑阴记为颜真卿撰文并楷书,额为其隶书。自署天宝十三年(754)十二月立。原石现藏山东省德州市陵城区,多经剜刻,面目全非。拓本收藏于北京故宫博物院。

唐开元八年(720)德州刺史韩思复曾铭石立于东方朔神庙前。天宝十三年(754)颜真卿出守平原。冬季,河北采访使东平王安禄山为探察颜氏虚实,委派判官殿中侍御史平冽、监察御史阎宽、李史鱼、右金吾胄曹宋謇等巡按至郡,颜真卿与之狎游此庙。见其碑文磨损不堪,感叹之余,挥毫依旧文重书,复刊于石,并撰碑阴记,以抒对东方先生的仰慕之情。镌刻完工时,正值安禄山反叛,石刻被藏匿于土中。十余年后,由别驾吴子晁起立于庙前。

艺术特点

颜真卿书此碑时46岁,正值壮年,神明焕发,意气干云,颇为后世珍重。苏东坡曾学此碑,并题云:"颜鲁公平生写碑,唯此碑为清雄。字间不失清远,其后见王右军本,乃知字字临此书,虽大小相悬,而气韵良是。"明人有云:"书法峭拔奋张,固是鲁公得意笔也。"

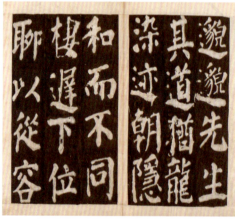

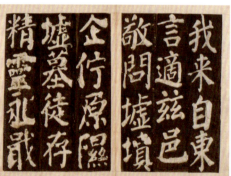

《东方朔画赞碑》(拓本节选)

颜真卿《大唐中兴颂》

作品概况

 天宝十四年（755）发生的安史之乱是唐朝由盛而衰的转折点。次年，长安沦陷，唐玄宗匆忙南逃至四川。上元二年（761），历时数年之久的安史之乱基本结束，元结在江西九江任上乘兴写下了这篇《大唐中兴颂》。摩崖上的衔名"尚书水部员外郎兼殿中侍御史荆南节度判官"，正是元结此时的官职。十年后，元结居母丧，隐居浯溪（今湖南祁阳）。徜徉于浯溪山水之间，面对这天造地设的石壁，不免勾起了当年"刻之金石"的夙愿，所以临时又加上"湘江东西，中直浯溪，石崖天齐"等六句，并请颜真卿书写刻石。

 《大唐中兴颂》碑文后署"上元二年（761）秋八月撰，大历六年（771年）夏六月刻"，从撰文到刻碑，过去了整整十年光阴。此碑属大型摩崖石刻，横416.6厘米，纵422.3厘米，楷书，计21行，满行20字，共计332字，字径在15厘米左右，是颜书传世作品中字迹最大者。

艺术特点

 《大唐中兴颂》是颜真卿书法进入成熟时期的代表作，达到了炉火纯青的境界。《大唐中兴颂》的点画圆浑厚实，注重书写时力量的充沛畅达，粗壮而不臃肿。字形以宽阔取势，四周向外拓张。外密内疏，中宫舒展，布白于字中。笔势缓缓而行，捺脚重拙含蓄。比起他中年时期的碑刻，此碑的字形和气势显得更为舒展和开张，那种横细竖粗、蚕头燕尾的样式已逐渐在淡化，似拙反奇，平中求险。

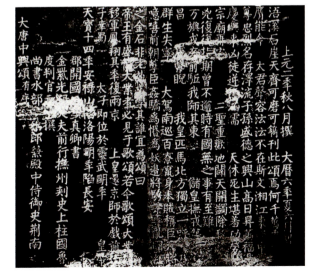

颜真卿《李玄靖碑》

作品概况

《李玄靖碑》,全称为《有唐茅山玄靖先生广陵李君碑铭并序》。碑于大历十二年(777)立在江苏句容县茅山玉晨观。据说早在乾元二年(759)颜真卿任升州刺史时,就曾派人送信到茅山,表白"慕道玄微"之心。李含光授意韦景昭炼师作答。尽管颜真卿本有宅心山林之意,终未能如愿。后赴任湖州刺史时,途经茅山,得知李含光早已羽化,感慨万千,写下了《有唐茅山玄靖先生广陵李君碑铭并序》。据《金石萃编》载:"碑已断裂,约高一丈,广三尺二寸五分,厚一尺四分。四面刻,前后各十九行,两侧各四行,行皆三十九字,正书。"此碑在南宋绍兴七年(1137)断裂,明嘉靖三年(1524)遭火后损毁。现仅有拓本传世。清代临川李宗瀚旧藏南宋断后初拓本,文字稍有残缺,以火后本补足。

艺术特点

《李玄靖碑》雄浑壮美,高古苍劲,气势迫人,具有篆隶笔意。用笔平正遒婉,圆健浑厚,笔画疏密得当,规整稳定。笔力深沉含蓄,结字开张舒展。正如梁巘《承晋斋积闻录》所说的那样:"颜鲁公茅山《李玄靖碑》,古雅清圆,带有篆意,与《元次山碑》相似,乍看去极散极拙,多不匀称,而其实古意可掬,非《画像赞》、《中兴颂》所可及。"

《李玄靖碑》(拓本节选)

颜真卿《颜氏家庙碑》

作品概况

《颜氏家庙碑》全称《唐故通议大夫行薛王友柱国赠秘书少监国子祭酒太子少保颜君碑铭》,是颜真卿为其父颜惟贞刊立。颜真卿于建中元年(780)六月撰文,十月又撰书《碑后记》,时年72岁。当时正是颜真卿踌躇满志之时,书法风棱秀出、精彩纷呈,为颜真卿晚年书法艺术的代表作,与李阳冰篆额,世称"双璧"。

《颜氏家庙碑》首行下刻有宋太平兴国七年(982)八月二十九日重立时李准跋文。据跋文记载,此碑经唐室离乱,倒卧于郊野尘土之中,至北宋太平兴国七年李延袭发现后,才移入府城孔庙内。据《校碑随笔》等书记载,碑文第三行"祠堂"之"祠"字钩笔,唯宋拓本完好,明时已凿粗。《颜氏家庙碑》现存于西安碑林,有宋拓本收藏于北京故宫博物院。

艺术特点

《颜家庙碑》是"颜体"的典型之作,也是颜真卿传世碑刻中最后的巨作,后世评价极高。此碑为四面刻,阴阳两面各24行,满行47字;碑侧各6行,满行52字。李阳冰篆书额,3行6字,阴额题名10行,满行9字。此碑笔力雄健,点划雄壮如椽,顶天立地,结字险中求稳,失之毫厘便会体势崩溃,往往在一点或笔画的变化中化险为夷,具有四两拨千斤的效果,通碑呈现虚和雍容、愈老愈健之佳境。

《颜氏家庙碑》(拓本节选)

颜真卿《颜勤礼碑》

作品概况

《颜勤礼碑》全称《唐故秘书省著作郎夔州都督府长史护军颜君神道碑》,由颜真卿撰文并书丹,自署立于大历十四年(779)。碑四面环刻,存书三面,俱为楷书。碑阳19行,碑阴20行,满行38字。左侧5行,满行37字。右侧上半宋人刻"忽惊列岫晓来逼,朔雪洗尽烟岚昏"十四字,下刻民国宋伯鲁题跋。现存于西安碑林,初拓本收藏于北京故宫博物院。

颜勤礼乃颜真卿曾祖父,颜真卿撰并刊立此碑时,年71岁。此碑在欧阳修《集古录》中曾有记载,但清《金石萃编》等书未著录,可见此碑在北宋时尚为人知。元明时被埋入土中,至民国年间才重新发现。由于入土较早,残剥损毁少,又未经后人修刻剔剜,所以能比较准确地体现颜书宽绰、厚重、挺拔、坚韧的风神。

艺术特点

《颜勤礼碑》是颜真卿书法最为成熟时期的佳作之一,其结构具有端庄豁达、舒展开朗、动静结合、巧拙相生、雍容大方之特点。其用笔横细竖粗,藏头护尾,方圆并用,雄健有力。竖画取"相向"之势,捺画粗壮且雁尾分叉,钩如鸟嘴,点画间气势连贯。碑中的字,同样的点画有不同的变化,生动多姿、节奏感强。此碑重法度、重规矩,具有大唐盛世之气象。

第三章 隋唐字帖

颜真卿《祭侄文稿》

作品概况

《祭侄文稿》是颜真卿追祭从侄颜季明的草稿。行书纸本，纵 20.8 厘米，横 75.5 厘米，共 23 行、234 字。书于乾元元年（758）。此文稿追叙了常山太守颜杲卿父子一门在安禄山叛乱时，挺身而出，坚决抵抗，以致"父陷子死，巢倾卵覆"，取义成仁，英烈彪炳之事。祭悼其侄颜季明更见疾痛惨怛，哀思郁勃。

《祭侄文稿》被元人鲜于枢誉为"天下行书第二"。原卷前后隔水有宋"宣和""政和"小玺，天水园印及历代鉴赏收藏印鉴数十方，还有鲜于枢、张晏、周密等人题跋。宋《宣和书谱》有著录，清乾隆时入内府。原卷现收藏于台北故宫博物院。

艺术特点

在结体上，《祭侄文稿》打破了晋唐以来结体茂密、字形稍长的娟秀飘逸之风，形成了一种开张的体势，结体宽博，平正奇险。一是宽郎舒展，外紧内松。二是多横向展势，左右偏旁或相向，或相背，或同向。尤其是相对的边竖，使传统的内弧相背为外弧相向形。三是气势凛然，但却寄寓着奇险。

在章法上，《祭侄文稿》恣意灵动、浑然天成。其一反"二王"茂密瘦长、秀逸妩媚的风格，变得宽绰、自然疏朗。字间行气，随情而变，不计工拙，无意尤佳，圈点涂改随处可见。《祭侄文稿》并不在意字距、行距，时疏时密，完全是随心所欲。每行的中轴线或左，或右，或倾斜。章法的安排完全取决于情感的抒发过程。

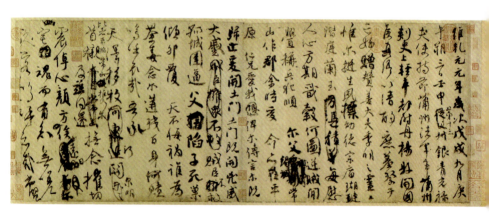

颜真卿《竹山堂连句》

作品概况

《竹山堂连句》为颜真卿与诸友人于竹山堂作诗联句。唐大历九年（774）三月，时任湖州刺史的颜真卿在朋友潘述家的"竹山堂"中与部属李萼、陆羽、释皎然、陆士修、韦介等人聚会饮宴，席间吟诗，每人依次各作两句，相联成篇，是为《竹山堂连句》。后传为颜真卿书录，时颜真卿66岁。

《竹山堂连句》原迹早佚，传世者为唐人临本。绢本，原是屏风，后割为册页。有"绍兴"绢熙敬止""希世之书""御府之印""容斋清玩""晋府图书""玉张氏""王世懋印""苍严""安仪周家珍藏""铁保私印""叶公绰"等鉴藏印。帖前有标签"颜鲁公竹山连句诗帖"。帖后有宋米友仁、清姚鼐、铁保三家题跋。曾经南宋高宗绍兴内府、明晋王府、清梁清标、安歧等收藏。明王世贞《州续稿》、清安歧《墨缘汇观》等著录。现收藏于北京故宫博物院。

艺术特点

《竹山堂连句》是颜真卿传世不多的墨迹之一。虽然这幅作品没有其他传世作品的名气大，但《竹山堂连句》有一个其他作品都没有的特点——它记录的是一次雅集。明代王世贞评此帖："遒劲雄逸而时吐媚姿，真蚕头鼠尾得意笔。"

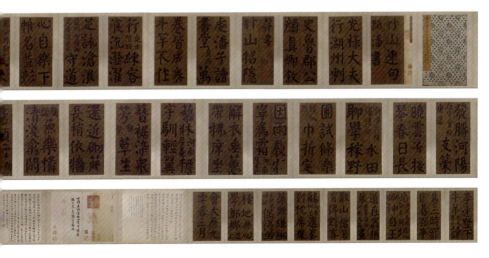

颜真卿《祭伯父文稿》

作品概况

《祭伯父文稿》又称《告伯父文稿》，全称《祭伯父濠州刺史文》。自署书于乾元元年（758）。那一年，颜真卿被御史唐旻诬劾，贬饶州刺史（治所在今江西鄱阳），途经洛阳为伯父颜元孙打扫坟墓时，仓促书写了一篇祭文。主要写的是伯父去世二十多年来，颜家人以及后世子孙们的官职及功绩。原刻早佚，仅见于宋《甲秀堂帖》。原卷前后隔水有宋"宣和""政和"小玺，天水园印及历代鉴赏收藏印鉴数十方，还有鲜于枢、张晏、周密等人题跋。宋《宣和书谱》有著录，清乾隆时入内府。现收藏于台北故宫博物院。

艺术特点

《祭伯父文稿》与颜真卿的《祭侄文稿》《争座位帖》合称为"颜书三稿"。时间节点上和《祭侄文稿》相近，点画、用笔等写作技巧方面的变化甚微。书法或行或草，刚劲圆熟，与《祭侄文稿》一气相通，而顿挫郁勃稍逊之。《祭伯父文稿》对比《祭侄文稿》最大的不同，就是章法上，经过月余的冷静，丧失亲人的悲痛已经有所缓和，书写时行笔较《祭侄文稿》慢，字和字之间相对独立，连带关系不明显，整篇文稿含蓄而稳重。

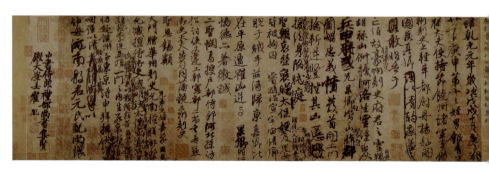

颜真卿《争座位帖》

作品概况

《争座位帖》又称《论座帖》《与郭仆射书》,是颜真卿在唐代宗广德二年(764)十一月致定襄王郭英乂的信件稿本,内容是争论文武百官在朝廷宴会中的座次问题。郭英乂为了献媚宦官鱼朝恩,在菩提寺行及兴道之会,两次把鱼朝恩排于尚书之前,抬高宦官的座次。颜真卿在信中对他做了严正的告诫。

《争座位帖》与颜真卿的《祭侄文稿》《祭伯父文稿》被合称为"颜书三稿"。与王羲之的《兰亭集序》并称为"行书双璧"。《争座位帖》原迹已佚,刻石存于西安碑林。北宋安师文以真迹摹勒刻石,因摹刻精妙且真迹失传,好事者皆以该本为据辗转翻刻,传世摹勒翻刻计有12种之多,故传世诸本以其最为所重。今北宋拓本已不传,南宋拓本也极少。其中以国家图书馆馆藏北宋拓本、北京故宫博物院藏本、上海图书馆藏南宋拓本比较有名。

艺术特点

《争座位帖》是一篇草稿,颜真卿凝思于词句间,本不着意于笔墨,却写得满纸郁勃之气横溢,成为书法史上的名作,入行草最佳范本之列。《争座位帖》全篇劲挺豁达,姿态飞扬,在圆劲激越的笔势与文辞中显现了他那刚劲耿直、朴实敦厚的人格。清代著名书法家杨守敬给予《争座位帖》极高的评价:"行书自右军后,以鲁公此帖为创格,绝去姿媚,独标古劲。何子贞至推之出《兰亭》上。"

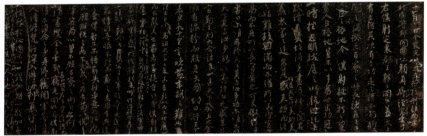

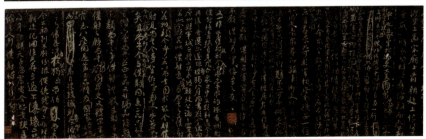

颜真卿《乞米帖》

作品概况

《乞米帖》是颜真卿书写的一封信札,约书于永泰元年(765)。时值关中大旱,江南水灾,农业歉收,以致颜真卿"举家食粥来以数月,今又罄竭",不得不向李太保求告,"惠及少米,实济艰勤"。谈到困窘的原因,他也直言不讳,是自己"拙于生事",也就是除了俸禄,他不会创收、生利,没有别的生财之道。《乞米帖》真迹已不存在,仅有拓本传世,浙江省博物馆藏南宋留元刚《忠义堂帖》本,纵36.5厘米,横16.5厘米。

艺术特点

《乞米帖》全文共4行、44字,行书。米芾评其"最为杰思,想其忠义愤发,顿挫郁屈,意不在字,天真罄露,在于此书"。的确,《乞米帖》不仅是书法艺术中的无价之宝,也是中华民族的精神财富,研读《乞米帖》,既能领略颜真卿书法艺术的真谛,又受到其高风亮节的熏陶。

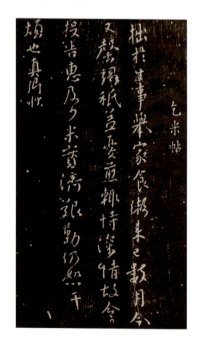

颜真卿《送刘太冲叙》

作品概况

《送刘太冲叙》是颜真卿的行书作品，书于唐大历七年（772）。真迹著录首见宋米芾《书史》，系颜真卿送刘太冲西游时所作。刘太冲为颜真卿天宝末年平原旧友，广德元年吏部属吏，宣城陈留人萧颖士子弟，刘太真之兄。颜真卿平原首举义旗抵抗安禄山叛军，邀他共拒胡羯，立下汗马功劳。大历六年，颜真卿在江宁与他相遇，同时得到他的帮助，解除了一时之困，此文即记其事。

据米芾《书史》记载，《送刘太冲叙》真迹原为王钦臣故物，后为唐所得，将其中"才不偶命，而德其无邻"一行字剪去，而《忠义堂帖》却依然留存。此序首末皆有缺字，可见当时真迹就已经损泐。《忠义堂帖》起首所缺"刘太冲者彭"五字，由朱笔小字校补，序末也有朱笔题跋六行，均为清人孙承泽手笔。

艺术特点

《送刘太冲叙》是颜真卿中年到晚年时期行草书追求大胆变法、自出新意的反映，因此面貌多变。米芾评："神采艳发，龙蛇生动，睹之惊人。"《送刘太冲叙》与《祭侄文稿》、《争座位帖》风格不同。

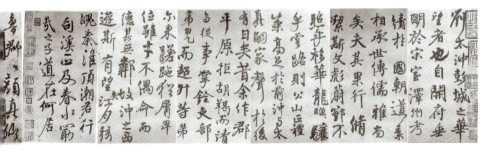

颜真卿《刘中使帖》

作品概况

《刘中使帖》是唐大历十年（775）颜真卿闻知河北藩镇叛乱之将吴希光已降、卢子期被擒获的捷报时，所写的尺牍，行草书，共8行、41字。帖内钤有"三槐""悦生"二半印，"绍兴""张晏私印""王芝""项元汴印"等鉴藏印。后有元王英孙、鲜于枢、张彦清、白湛渊、田师孟及明文衡山、董思白等题识。现收藏于台北故宫博物院。

艺术特点

《刘中使帖》字体结构宽博，线条丰满而又极富弹性。帖中用笔提按顿挫的起伏与律动，体现出颜书强筋的特征。宋朱长文《续书断》所评："点如坠石，画如夏云，钩如屈金，戈如发弩。"《刘中使帖》足以当之。特别是"屈金发弩"之比喻，用以揭示帖中的线条弹性之美可谓一语中的。在颜书结构宽博的同时，《刘中使帖》更体现线条运动时的丰润感与弹性的力量美，环绕连带顿挫分明、肯定果断。《刘中使帖》还有飘逸洒脱的一面，如"耳"字的长笔直下，其势迅疾，其意遒劲，如锥画沙。

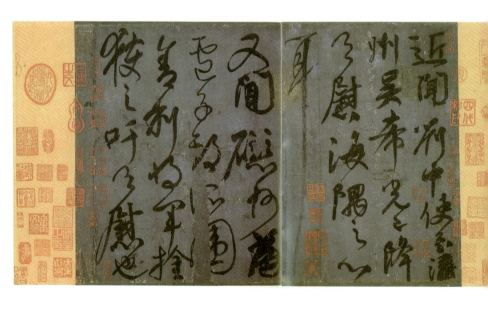

颜真卿《湖州帖》

作品概况

《湖州帖》又称《江外帖》，著录首见北宋《宣和书谱》。此帖现收藏于北京故宫博物院，纵 27.6 厘米，横 50.2 厘米，无书写年月，疑为宋代仿本。《湖州帖》曾经宋宣和内府、贾似道，明项元汴、张则之，清梁清标、安岐、清内府收藏。帖内钤有"政和""绍兴""秋壑图书""欧阳玄""项元汴印""梁清标印""安仪周书画之章"等鉴藏印。宋留元刚《忠义堂帖》有刻本，明《快雪堂帖》曾刻入。

艺术特点

《湖州帖》通篇节奏较为平和柔媚。颜真卿行书不同于他的真书，其行书能放任随意，不拘绳墨，轻松空灵，富有情韵。颜体行书作品，多为信札草稿。点画厚重，用笔圆浑，结体宽博，这是颜真卿的真书和行书都具备的基本特征。但由于行书多用于非郑重用途的随意书写，使其艺术天才、灵感性情得以充分发挥，故其书法点画飞动，多连笔之势，体态就势变异，奇妙无穷，焕发出浓郁的书卷气息。

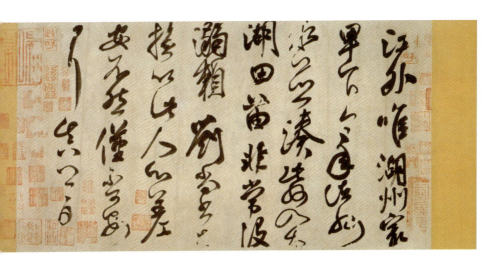

颜真卿《自书告身》

作品概况

《自书告身》是颜真卿于唐德宗建中元年（780）被委任为太子少保时自书之告身。告身是古代授官的文凭，相当于后世的委任状（任命书）。颜真卿写这篇告身时已是 72 岁高龄，其书法也已达到炉火纯青的境界。这一年，他还书写了《颜氏家庙碑》，与《自书告身》同是他晚年的力作，历来为世所珍重。真迹原藏于清内府，钤有"绍兴""内殿秘书之印""安歧之印""乾隆御览""恭亲王章"等鉴藏印。今在日本，收藏于中村不折氏书道博物馆。

艺术特点

《自书告身》结体宽舒伟岸，外密中疏；用笔丰肥古劲，寓巧于拙。字多藏锋下笔，点画偏于圆，除横细竖粗的特点之外，有些竖笔，中间微微向外弯曲，因此显得骨肉亭宏，沉雄博大，尤能反映出颜书的风采。詹景凤称此书："书法高古苍劲，一笔有千钧之力，而体合天成。其使转真如北人用马，南人用舟，虽一笔之内，时富三转。"董其昌谓："此卷之奇古豪放者绝少。"

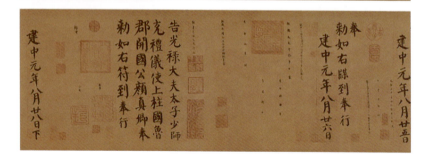

颜真卿《裴将军诗》

作品概况

《裴将军诗》又称《送裴将军北伐诗卷》,相传为颜真卿的书法作品。此帖有两种版本传世,一为浙江省博物馆藏南宋留元刚《忠义堂帖》刻本,一为北京故宫博物院藏墨迹本。两种书写内容无异,书法体势差别很大。此帖宋代以后至清历代丛刻均未收入,但为明代王世贞、张应文和清代王澍所推崇。因《裴将军诗》未署名,也未载于《颜鲁公集》,更不见宋代人著录,故历来对其真伪颇多说辞,莫衷一是。

艺术特点

从书法艺术角度来说,《裴将军诗》是一件不可多得的奇品。说它奇,是因为此帖杂糅了楷、行、草诸体,字里行间转接突兀,具有很强的刺激力和形式感。从笔法、结字及气势等方面来说,具有明显的颜书特征,笔力之雄厚,让人很难想象非出颜真卿之手。

裴将军即善于舞剑的裴旻将军。唐文宗时,称李白的诗歌、张旭的草书、裴旻的剑舞为"三绝",世人称裴旻为"剑圣"。颜真卿或有意在书法中表现武术的律动,时而激越,时而静止,将书法与武术的节奏结合了起来。

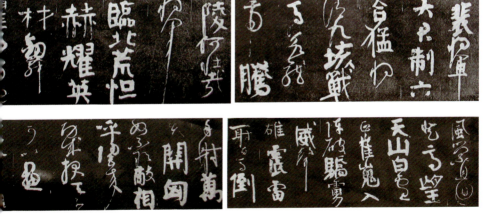

李阳冰《城隍庙碑》

作品概况

《城隍庙碑》又称《缙云县城隍庙记碑》,是李阳冰担任缙云县令时,于唐乾元二年(759)在该县城隍祈雨有应之后篆写刻石的。缙云县在浙江省丽水市。城隍是汉族宗教文化中普遍崇祀的重要神祇,大多由有功于地方民众的名臣英雄充当,是汉族民间和道教信奉守护城池之神。宋宣和间方腊起义,刀兵所及,碑石断裂,文字残缺。现存为宋宣和五年(1123)十月缙云县令吴延年根据拓片重刻,保存得颇为完整,唯题记下面立石人的官爵姓名缺蚀3字。

艺术特点

《城隍庙碑》有篆书8行,满行11字,末行9字,字体瘦长,字高不足三寸,宽二寸余。书法瘦劲通神,中锋行笔,结体委婉自如。

李阳冰《三坟记》

作品概况

《三坟记》,李季卿撰文,李阳冰(李季卿之子)书丹。叙述的是立碑人李季卿迁葬他三个哥哥的事情。唐大历二年(767)立。碑文两面刻,篆书,共24行,满行20字。原石早佚,宋时重刻,现存于陕西省西安碑林。

艺术特点

《三坟记》为李阳冰代表作,在唐代篆书中,李阳冰是成就最高的,谓之"铁线描"。清孙承泽云:"篆书自秦、汉以后,推李阳冰为第一手。"《三坟记》承李斯《峄山碑》玉筋笔法,以瘦劲取胜,结体修长,线条遒劲平整,笔画从头至尾粗细一致,婉曲翩然。

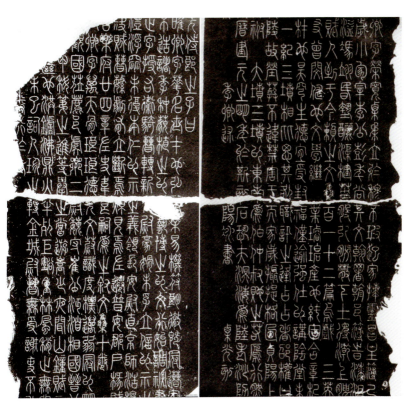

怀素《自叙帖》

作品概况

《自叙帖》是怀素于唐大历十一年或十二年（776或777）创作的草书作品，为纸本墨迹卷。此帖为怀素自述其生平大略，兼录颜真卿、张谓、戴叔伦等人对其的赠诗成文。《自叙帖》曾经南唐内府、宋苏舜钦、邵叶、吕辩，明徐谦斋、吴宽、文徵明、项元汴，清徐玉峰、安岐、清内府等收藏。现收藏于台北故宫博物院。此帖首六行早损，为宋代苏舜钦补书。

《自叙帖》是怀素流传下来篇幅最长的作品，是其晚年草书的代表作，人称"天下第一草书"。怀素在《自叙帖》中，一变晋人草法，创造性地将篆书笔法融入狂草，后人称其为"草篆"，后世草书名家多有借鉴。《自叙帖》自唐末五代以来一直是草书领域的热门法帖，在中国草书史上承前启后，在书法艺术领域影响深远。

艺术特点

《自叙帖》通篇为狂草，笔笔中锋，如锥画沙，纵横斜直，无往不收；全卷强调连绵草势，运笔上下翻转，忽左忽右，起伏摆荡，有疾有速，有轻有重，通幅于规矩法度中，奇踪变化，神采动荡，实为草书艺术的极致表现。

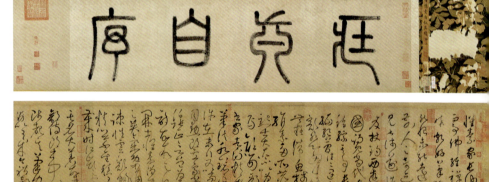

第三章 隋唐字帖

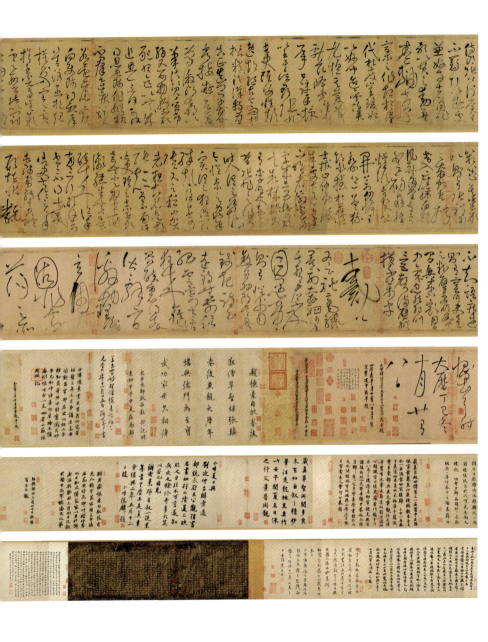

怀素《苦笋帖》

作品概况

《苦笋帖》是怀素的草书作品,绢本墨迹,共 2 行 14 字。书法俊健,墨彩如新,直逼"二王"书风,是怀素传世书迹中的精彩之笔。《苦笋帖》宋时曾入绍兴内府收藏,后历经元欧阳玄,明项元汴,清安岐、乾隆内府、永瑢、永瑆、奕䜣、戴滢等收藏,现收藏于上海博物馆。《清河书画舫》《妮古录》《书画记》《平生壮观》《大观录》《墨缘汇观》《书画鉴影》等书著录,曾刻入《三希堂续帖》《大观帖》《诒晋斋帖》。

艺术特点

《苦笋帖》文字不多,总共才 14 字,字圆锋正,精练流逸。此帖用笔速度较快,挥洒自如,且增加了提按对比,比如"笋"与"常",二字反差鲜明,但无论其速度变化还是轻重变化,都基本上控制在中锋运行的状态上,故其线条细处轻盈而不弱,重处厚实而不拙。另外,字形上也相应增加了外形轮廓大小对比和内部空间疏密对比。整体观照,则全文上疏下紧、上轻下重、上放下收,形成一种"两段式"的视觉感受。

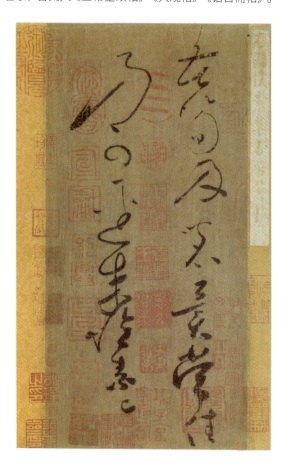

怀素《食鱼帖》

作品概况

《食鱼帖》又称《食鱼肉帖》,白麻纸本墨迹,纵29厘米,横51.5厘米,8行,56字。钤有"希字半印""军司马印""赵氏子昂""项元汴印"等鉴藏印。明顾复《平生壮观》,清卞永誉《式古堂书画汇考》、吴升《大观录》等著录。帖前有米汉雯所题"翰珍"为迎首,前隔水上有项元汴手书"唐怀素草书食鱼帖"小字标记。

《食鱼帖》相继为宋代吴喆,元代赵子昂、乔篑成、张雨、张宴,明代项元汴,清代陈三省、何元英等递藏。历宋、元、明、清四朝,传千年,流传有绪。民国初期在上海《神州国光集》第二十集中影印。曾收藏于山东潍坊丁家,后迁青岛,存于青岛市博物馆。1978年,青岛市博物馆将此帖重新装潢,退还丁家。

艺术特点

《食鱼帖》书法高华圆润,放逸而不狂怪,笔墨精彩动人,使转灵活,提按得当,正如文徵明所赞:"藏真书如散僧入圣,狂怪处无一点不合轨范。"风格在真迹《苦笋帖》、宋拓本《律公帖》等之间,结字亦近宋临本《自叙帖》。徐邦达《古书画过眼要录》认为此帖笔画稍嫌滞涩,枯笔中见有徐徐补描之迹,应是半临半摹之本,但钩摹技巧高超,所见只有唐摹《万岁通天帖》能与比拟,结体笔画保持怀素书法的面目。就高古作品而言,早期摹本与真迹有同等重要的学术价值。《食鱼帖》《苦笋帖》《自叙帖》《论书帖》同为现今存世怀素墨迹的四件作品。

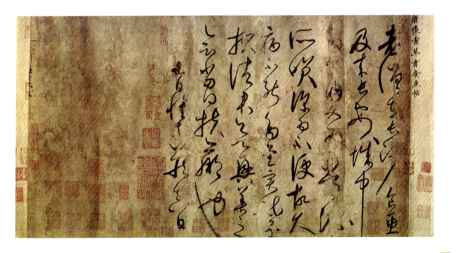

怀素《圣母帖》

作品概况

《圣母帖》是怀素为东陵圣母所书，书于唐德宗贞元九年（793），怀素晚年自家乡湖南出游途经今江苏省扬州市江都区宜陵镇（古称东陵）时所作。内容记述的是晋代杜、康二仙女蹑灵升天、福佑江淮百姓的故事。《圣母帖》碑石刻于宋哲宗元祐三年（1088），纵70厘米，横139厘米，现存于西安碑林第二室。

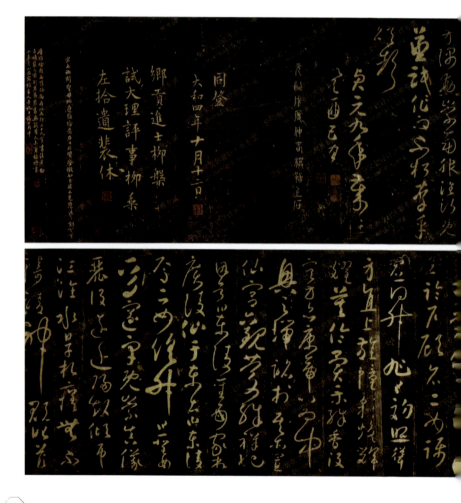

艺术特点

　　《圣母帖》既吸收了王献之的神采、张旭的肥笔,又熔汉代草隶之笔于一炉,是怀素的里程碑之作。与怀素其他作品相比,《圣母帖》是较为规范的一种草书。此帖点画简约凝练,较少牵丝连绵。作为怀素晚年的通会之作,绚烂之极,复归平淡,沉着顿挫,尽脱火气,笔法圆融,应规入矩。

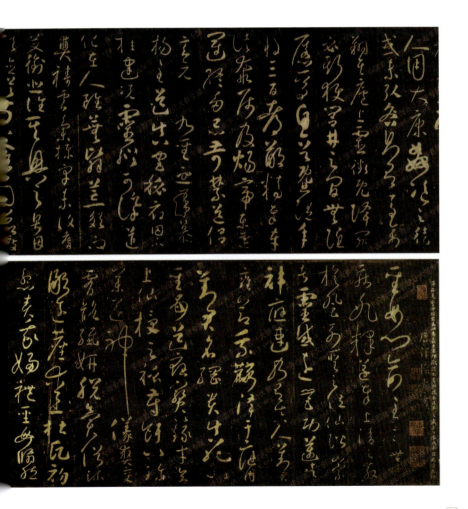

怀素《论书帖》

作品概况

《论书帖》,草书墨迹,纸本,纵 38.5 厘米,横 40.5 厘米,共 9 行、85 字,现收藏于辽宁省博物馆。最早著录于《宣和书谱》,现在还保存有宣和内府原来的装裱形式,最后入清内府。前后八百余年,流传有绪,诸家著录较为翔实,可资查考。帖前有宋徽宗赵佶金书签题《唐僧怀素行书论书帖》,帖后有清乾隆皇帝行书释文、赵孟頫、项元汴等人题跋。卷中钤有"宣和""政和""绍兴""秋壑图书""内府图书之印""项子京家珍藏""旷奄""乾隆""嘉庆""宣统御鉴之宝"等鉴藏印。

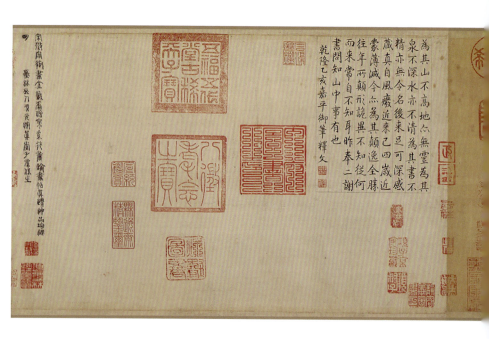

艺术特点

　　《论书帖》运笔悠然自得,意气平和,应规入矩,精谨而纯熟。其每作一字,起落分明,虽无纵横捭阖之势,但由于擅长驾驭中锋,故能做到笔势圆融宛转、飞动轻灵,骨气深稳,血肉丰润;虽偶作牵连映带,但亦无拖沓之嫌。笔墨流宕处,英姿勃发,气象超然。其结构以平正恒定基调,疏密聚散之间,显露出"端庄杂流丽,刚健寓婀娜"的风致。

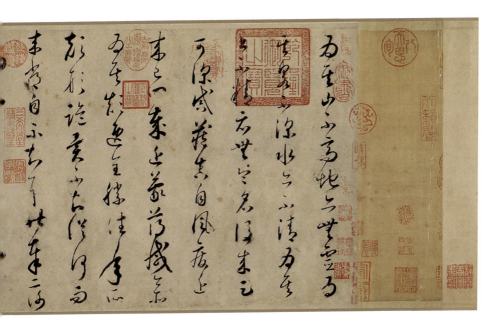

怀素《小草千字文》

作品概况

《小草千字文》是怀素创作的小草书法作品，其他版本的《小草千字文》有数十种之多。其中以"小字贞元本"为上乘，有"千金帖"之称，为中国台湾林氏兰干山馆收藏，并寄存于台北故宫博物院。书帖后款"贞元十五年六月十七日于零陵书，时六十有三"。由此可知，此帖创作于唐德宗贞元十五年（799），为怀素晚年所作。

《小草千字文》钤有"军司马印""宣和""政和""内府图书之印""赵孟頫印""文

徵明印"等鉴藏印。作品前有文嘉、宋荦、毕秋帆、六舟等书签六条。帖后有文徵明、杨珂、宋荦等题跋,吴荣光、方士庶等观款。作品曾经宋宣和内府,明姚公绶、文徵明、严嵩、清宋荦、毕沅、释达受、徐少圃等收藏。

艺术特点

　　《小草千字文》书法内容为古代文字启蒙读物《千字文》,虽为草书,章法上却毫无荒率、急躁之感,通篇静谧、平和,用笔、结字亦轻松自然,却法度谨严,达到了"从心欲而不逾矩"的境界,给观者以非常的美感享受,堪称佛家审美书风的典范之作。

怀素《藏真律公帖》

作品概况

《藏真律公帖》，为怀素的三种单帖，即藏真帖一、律公帖二，合刻于一石。石为竖方形，高140厘米，宽49厘米。分五栏刻文，由上至下第一、二栏刻怀素三帖，第三、四栏刻周越等人题跋，第五栏刻李白《赠怀素草书歌》和刻石人游师雄之《后序》。由《后序》可知，此石刻于北宋元祐八年（1093），所据底本为北宋安师孟藏帖。刻石现收藏于西安碑林博物馆。

艺术特点

《藏真律公帖》通篇以行书为主，间以草书。用笔瘦劲而字形圆浑。章法丰美，和谐统一，得钟繇、张旭风神；点画轻逸灵动，顿挫坚实停匀，又得王羲之、王献之遗韵，是怀素草书中的精品。

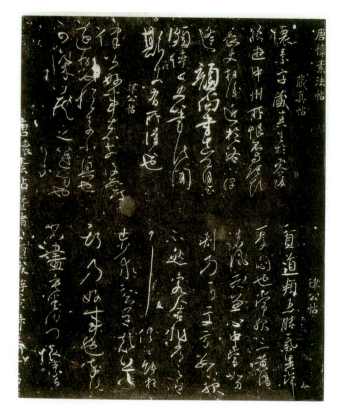

怀素《四十二章经》

作品概况

怀素《四十二章经》，草书，纵10米，共248行、2663字，堪称长篇巨制。唐代宗大历十三年（778），42岁的怀素在佛经中有关雁荡山美妙记述的怂恿下，一心神往雁荡山，于是背上简单的行囊，囊中装着"秋毫茧纸"，开始了他的南方之旅。同年秋，他云游至雁荡山，投宿于雁荡精舍（可能即今之雪洞），受到殷勤周到的接待。他尽情观赏了雁荡山的奇峰、怪石、巨嶂、飞瀑，感到十分惬意。当仰慕怀素大名的精舍住持向他索书留念时，他欣然以擅长的细草书抄写了这部小乘经典《四十二章经》。

公元67年，佛教传入中国。《四十二章经》是白马驮来的第一部佛经，距今已1950余年。名经、名僧、名迹组成的怀素《四十二章经》，可谓"三绝"。据记载，北宋时，此卷曾为大觉禅师所得。20世纪20年代，曾为江苏无锡的周濂、浦永清所收藏。1928年，中华书局出版的《古今名人墨迹大观》收录了此卷。

艺术特点

怀素《四十二章经》卷后附有大觉禅师跋文一篇，跋中有云："师书妙绝古今，落笔纵横，挥毫掣电，怪雨狂风，随手变化，隐见莫测……"著名书画家徐悲鸿先生评唐代书法"怀素第一"，评此帖曰："能在晋人以外另辟蹊径者，厥惟藏真。《四十二章经》前无古人，后无来者，诚当以书佛目之。世必有知余之言者。"

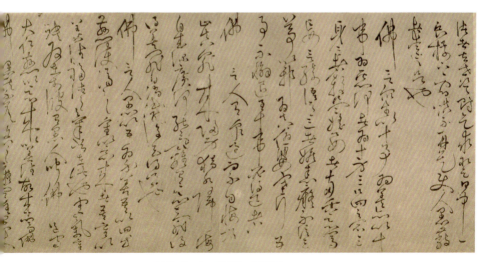

怀素《四十二章经》（节选）

张从申《改修吴延陵季子庙记》

作品概况

延陵镇九里有季子庙,始于汉,盛于唐、宋,延于明、清至今,世称"江南第一大庙廷"。公元前477年,吴国君主夫差失国,越灭吴后,季札后人仅有四子子玉一支血脉,隐姓埋名,世代一直坚守家园,岁岁祭祀吴氏始祖季札墓茔,并在墓左侧建立季子祠。唐开元年间,延陵九里季子墓前"十字碑"因年代久远,风化开裂,铭文残破,唐玄宗令"殷仲容摹拓其本"。唐大历十四年(779),时任润州(今镇江市)刺史萧定将"十字碑"按殷仲容拓片重刊于石,并亲撰碑文《改修吴延陵季子庙记》,请张从申书于碑阴。其唐碑距今已有1200余年,其届现为江苏省文物保护单位。

艺术特点

清人朱履贞《书学捷要》云:"今有《改修延陵季子庙碑》,乍观形体,颇似赵书,然笔画沉雄峭拔,风格萧疏,较之赵书相去实殊。何后之人,但知有赵文敏,而不知有张司直?是以孙虔礼之作《书谱》,深致叹于无知音也。"张从申书法承袭王羲之书风,而《改修吴延陵季子庙记》用笔爽利、遒劲,所谓"右军风规,下笔斯在",正合此碑。

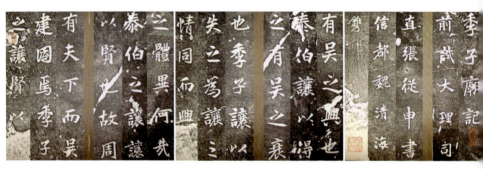

《改修吴延陵季子庙记》(拓本节选)

林藻《深慰帖》

作品概况

《深慰帖》是林藻的行草书作品,被董其昌收入《戏鸿堂群帖》中。据传,《深慰帖》最初藏于宋皇家御府,明代为奸相严嵩所藏匿,严嵩被抄家后,又为嘉靖皇帝所得。书法家文徵明、董其昌先后将其帖刊刻于籍,后不知所终。

艺术特点

《深慰帖》为行草横幅,整幅作品清秀舒展,气韵贯通。其笔迹以颜体为主,融进诸家的韵味,墨彩沉厚。博大之中,不乏峻拔的气概。其用笔精细,笔笔精良不涩滞,经得起挑剔或推敲。用笔特点是委婉圆润,线条多呈弧形,且变异无常,有方笔,有圆笔,行笔流畅,笔锋的提按富有节奏感,中锋轻点,侧锋取势,强化墨韵。对繁杂字,他轻描淡抹,意随笔到,纤细得如同蚕丝。在用墨上,能根据字形特点及章法的表现需要,或浓或淡,或轻或重,竭力营造一种畅达自然的韵致。在布局上,并非机械式的排列,而是左颠右斜,上下之间,时而紧挨相叠,时而拉开截断;但能笔断意连,丝丝相扣,整体章法显得十分灵动,潇洒飘逸,神采飞扬。

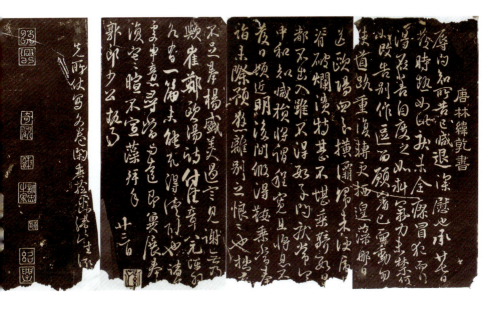

柳公权《金刚经刻石》

作品概况

《金刚经》，全称《金刚般若波罗蜜多经》。《金刚经刻石》刻于唐长庆四年（824）四月，系柳公权47岁时所作，此碑刻为横石，共12块，每块17行，满行11字，原石毁于宋代。1908年在敦煌石窟发现唐拓孤本，一字未损，极为稀罕，是敦煌文献中的稀世珍宝。这样的稀世国宝被法国人伯希和取往国外，现收藏于法国国家图书馆。国内的正中书局、文明书局、中华书局、文物出版社等均有影印本。

艺术特点

《金刚经刻石》是柳书早期代表作。其下笔精严不苟，笔道瘦挺遒劲而含姿媚；结体缜密，以纵长取形，紧缩中宫，开展四方，清劲而峻拔。"柳骨"于此可初识，而柳集众书于此亦可知。

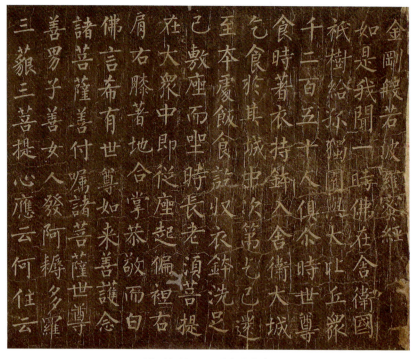

《金刚经刻石》（唐拓本节选）

柳公权《西平郡王李晟碑》

作品概况

《西平郡王李晟碑》全称《唐故太尉兼中书令西平郡王赠太师李公神道碑铭并序》,唐大和三年(829)立于高陵,由裴度撰文,柳公权书丹,俗称"三绝碑"。《金石萃编》载:碑高一丈四尺二寸,宽五尺八寸,字共34行,满行61字。碑经后人重剜,虽间架尚存,而神采已逊。

《西平郡王李晟碑》原位于西安城东北高陵县榆楚乡马北村东渭桥北李晟墓西北200米处。李晟为唐德宗时期大将,朱泚作乱,李晟率兵平叛,在东渭桥畔与朱泚激战获胜,收复了京城。自唐代迄今,渭水北移4000米,为防止碑没入渭水,迁碑至高陵县文化馆。为了加强保护,现移至高陵县第一中学校园内。此碑明代已多漫漶,近拓石花满布。

艺术特点

与《金刚经刻石》相比,《西平郡王李晟碑》加强了斩钉截铁、棱角分明、点画爽利森挺、挺拔不群之概。但是有些地方结字显得拘谨、局促。

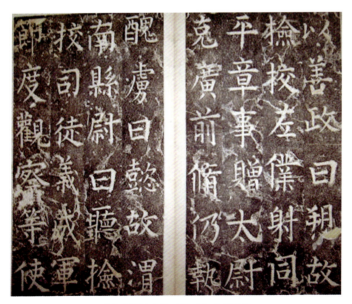

《西平郡王李晟碑》(拓本节选)

柳公权《钟楼铭》

作品概况

《钟楼铭》又称《回元观钟楼铭》，全称《大唐回元观钟楼铭》。碑题为"大唐迴元观钟楼铭并序"，由令狐楚撰文，柳公权楷书，邵建和刻字。唐开成元年（836）四月廿日立于万年县（今陕西省西安市）。1986年11月此碑在西安市和平门外太乙路出土。此碑为横置，长124厘米，高60厘米，青石质。与碑相距不远，伴出了一截残断的无字棱形经幢，以及直径1米的八角形经幢顶盖，从雕刻风格来看，应属唐代遗物。由于长期埋藏地下，碑面和个别字稍有残损，但文可通读。碑文前半部分记叙了唐代回元观的历史沿革，其中提到回元观旧址原是唐玄宗赏赐给安禄山的宅第，以及安史之乱历史事件。碑文的后半部分，讲述了唐文宗给回元观赏赐铜钟的经过，并赞扬钟声的美妙。《钟楼铭》现收藏于陕西省博物馆，是现存柳碑中最完整的一块。三秦出版社有影印版出版。

艺术特点

《钟楼铭》铭文共41行，满行20字，共761字，风神烁烁，一笔不苟，其用笔重骨力，以方笔为主，辅以圆笔，劲利清健。其结构往往错位中求变化，比如左右结构的"蹲""钟""楼"等字将左边偏旁往上挪，形成左短右长的结字法，在不平衡中求韵趣。

 ## 柳公权《冯宿碑》

作品概况

《冯宿碑》,又称《尚书冯宿碑》《梓州刺史冯宿碑》《赠吏部尚书冯宿神道碑》等。由王起撰文,柳公权正书并篆额,是其蝉蜕前夕的作品。唐开成二年(837)五月立于万年县(今陕西省西安市)。碑高314厘米,宽104厘米,现收藏于西安碑林博物馆,北京故宫博物院收藏有明代拓本。《石墨镌华》《金石萃编》等有著录。

艺术特点

柳公权前期的书法创作所追求的是"无一字无来处",主要集中在对前人作品的研究和借鉴方面。《冯宿碑》全文共41行,满行83字,笔法圆润之处颇似虞世南,其结体虽仍比较宽博端正,但已经不像《钟楼铭》那样瘦劲,可以在晋唐诸家书法中找到祖本。如果说《钟楼铭》的结体似宾客满堂,虽情感融洽,但面目神情各异,终非一家之亲。这主要是临摹集古的结果。到了《冯宿碑》,已是自家兄弟聚首,面目神情、举手投足都十分相似,非常和谐,如出一辙。

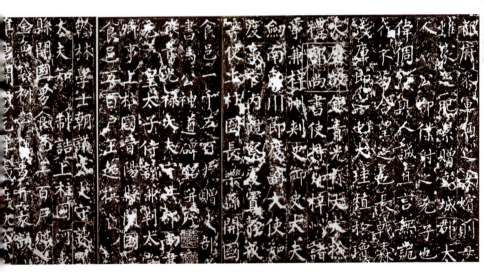

《冯宿碑》(清拓本节选)

柳公权《玄秘塔碑》

作品概况

《玄秘塔碑》，全称《唐故左街僧录内供奉三教谈论引驾大德安国寺上座赐紫大达法师玄秘塔碑铭并序》，刻于唐会昌元年（841），为柳公权64岁时所书，碑文由唐朝宰相裴休撰，柳公权书丹。碑文叙大达法师在德宗、顺宗、宪宗三朝所受恩遇，以纪念大达法师之事迹而告示后人。现今保存于西安碑林第二室。除宋代断裂以致每行各损一至二字之外，碑身基本完好。《玄秘塔碑》为柳公权书法创作生涯中的一座里程碑，标志着"柳体"书法的完全成熟，历来被作为初学书法者的正宗范本，对后世影响深远。

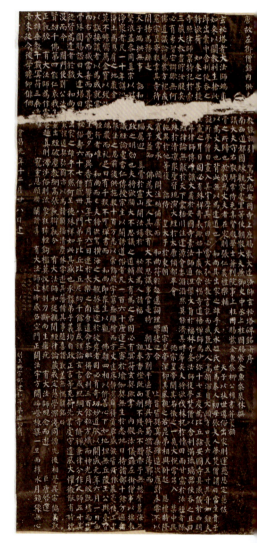

艺术特点

《玄秘塔碑》全文共28行，满行54字，结体紧密，笔法锐利，筋骨外露，阳刚十足，字迹如刀刻一般，且笔画粗细变化多端，风格特点显著。全篇布局严谨劲健，章法上行间茂密，精妙高雅。左右基本对称，右肩稍高，形成左低右高之势，险中求稳。其字里行间，充满了行与留、曲与直、违与和、动与静、刚与柔、擒与纵、敧与正、虚与实。其劲、其秀，骨强筋健不失肤肉丰润；其姿、其态，天然巧成不失纯正规范。

柳公权《神策军碑》

作品概况

《神策军碑》全称《皇帝巡幸左神策军纪圣德碑》，唐武宗会昌三年（843）立于皇宫禁地，碑石大小不明，由翰林学士承旨崔铉撰文，柳公权书丹。碑文中因为记录了回鹘汗国灭亡及安抚降于唐朝的回鹘首领嗢没斯等史实，而成为后世学者研究唐代边疆关系的重要史料。

因原碑藏于禁宫，故捶拓较少，且原石早已毁灭，世仅存北宋所拓孤本。据宋金石学家赵明诚《金石录》载：原拓本分装成上、下两册，惜下册已佚。上册最早归属南宋权相贾似道，上有"秋壑图书"章，末页有"封"印。贾似道被籍没之后，此本回归内务府，元时归翰林国史院，明又入内务府，明亡后归清人孙承泽、梁清标、安仪周、张蓉舫等人递藏。20世纪中叶被著名收藏家陈清华夫妇带到香港。1965年，在周恩来总理的亲自关怀下，以重金购回，现收藏于中国国家图书馆。

艺术特点

因《神策军碑》是奉旨书写，故柳公权的书写特别郑重，竭尽全力，所书之字端庄森严，较之早两年书写的《玄秘塔碑》更为苍劲精练。《神策军碑》中的字，并非一味追求"骨感"，而是"颜筋"与"柳骨"均有不同程度的体现，表现出刚柔相济、筋骨并存的特点。《神策军碑》用笔以方为主，兼施圆笔，再加上其出锋之撇、捺、钩、挑等爽健之锋芒，故其峻峭之势随处可见。同时，很多静而不动的字，审视良久，却给人一种动态的感觉。这种感觉是一种动态的平衡，一个字，就是一个力的集合体。

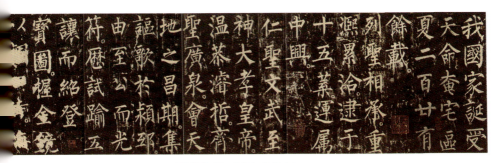

《神策军碑》（宋拓本节选）

柳公权《高元裕碑》

作品概况

《高元裕碑》,全称《大唐故吏部尚书赠尚书右仆射渤海高公神道碑》。碑文萧邺撰文,柳公权书丹。碑镌立于唐宣宗大中七年(853)。碑高一丈一尺余,广四尺,楷书33行,满行79字。此碑原在洛阳存古阁,新中国成立后移洛阳文物工作队,1978年埋文物工作队地下,今为水泥道路所覆盖。此为柳公权在洛阳留下的唯一笔迹,异常珍贵。

艺术特点

《高元裕碑》是柳公权晚期作品,此碑仪态冲和,严谨而不失疏朗开阔之势,遒劲绝伦,潇洒、超逸之姿让人心神摇曳。康有为曰:"《高元裕碑》有龙跳虎卧之气。"喻其书法之雄强有力。晚清民初学者第一人杨守敬曾评:"《高元裕》一碑,尤为完美,自斯厥后,虽有作者,不能自辟门户矣。"

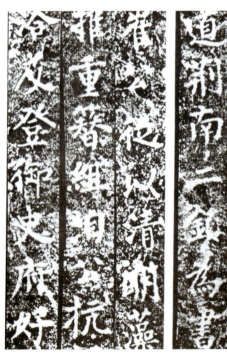
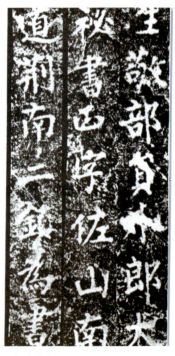

《高元裕碑》(拓本节选)

柳公权《蒙诏帖》

作品概况

《蒙诏帖》又称《翰林帖》，是柳公权于长庆元年（821）创作的行书作品，现收藏于北京故宫博物院。此帖相传为柳公权写的一个封信札，告诉对方自己年老体衰，能力有限，虽然有个闲官职位，可也不能为别人办什么大事，请谅解自己的难处。

南宋所刻《兰亭续帖》中收有《蒙诏帖》，其文曰："公权年衰才劣，昨蒙恩放出翰林，守以闲冷，亲情嘱托，谁肯响应，惟深察，公权敬白。"据《蒙诏帖》文意推测，该帖应写于文宗时柳氏任翰林院书诏学士期间，而此帖中的"出守翰林"在文辞上不符合当时居官者职守的称谓，因此可能是宋人据《蒙诏帖》的大意写出。《蒙诏帖》是中国书法行书上的里程碑，虽风神稍逊，但仍可与李白的《上阳台帖》、颜真卿的《刘中使帖》等媲美，对后世特别是杨凝式及"宋四家"有较大影响。

艺术特点

《蒙诏帖》笔墨浓淡轻重有致，具有层次上的变化。其用笔也不像柳体楷书那样铁骨铮铮，耿介特立，而是有刚有柔，有骨有肉，或方或圆，或露或藏，粗不臃肿，细不纤软，笔墨控制得恰如其分。通篇一气呵成，多用连笔，气势从第一个字一直贯穿到最后一个字。作者善用长画，有些牵丝甚粗，如"情""嘱"之间，"察""属"之间的牵丝都呈实画。

《蒙诏帖》气势磅礴，痛快酣畅，浑莽淋漓，意象恢宏，极具虎啸龙吟、吞吐大荒的气派，其结体不像柳体楷书那样取纵势，而是因形而变，依势而化，或长或短，或大或小；也不像柳体楷书那样取正势，而是敧侧多姿，险绝有致，不拘常规，放浪形骸，极少唐朝森严法度的束缚。

柳公权《王献之送梨帖跋》

作品概况

《王献之送梨帖跋》是柳公权51岁时在王献之《送梨帖》后的跋,作于唐大和二年(828),有小楷43字。柳公权书法大多见诸碑刻,而存世墨迹则仅有《蒙诏帖》和《王献之送梨帖跋》二帖。《王献之送梨帖跋》虽然字数不多,却更有价值,它与柳公权的一些碑刻书法颇有异同。此跋没有碑版中字的拘谨,而自然映带;没有怒张之筋骨,而笔致含蓄;没有平正均匀之苛求,而自有真趣。

艺术特点

《王献之送梨帖跋》书法受颜真卿的影响比较深,特别是启首的"因"字最明显。其线条圆浑,带有拙意,从中可以窥见颜真卿书法在柳氏书风不断形成和成熟过程中的作用。另外,由于该帖不比碑刻必须达到一种规范和庄重的要求,而是作为王献之《送梨帖》后面的一个跋,故而在书写中可以随便些。正因为如此,此帖更能反映出柳公权书法的神态,也产生了另一番情调。细看此帖,点画顺锋而下,许多笔画的起笔都露锋,而没有碑刻点画那种严格的藏锋要求。有些点画或由牵丝相连,或任其自然,不加修饰。"行"的末笔,就运笔来说,也偏于放纵,特别如"入""卷""外"等字,绝无碑刻中的中规入矩、不偏不敧的范式。加上其结体也较疏朗、拙朴,一反碑刻的界画森严,行款也不拘泥于端整匀称,反映出柳公权书法的另一个侧面。

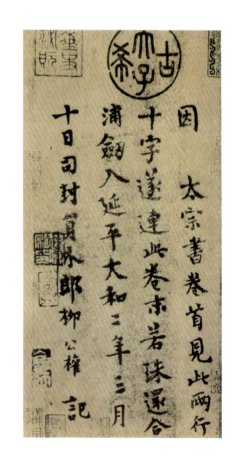

高闲《草书千字文》

作品概况

《草书千字文》是高闲的草书作品,真迹。纸本,纵30.8厘米,横331.1厘米,已残,仅存"葬"字以下共52行、243字,前缺的部分由元鲜于枢补。此书迹流传有绪,曾经宋赵明诚,元鲜于枢,明方鸣谦,清卞永誉和安岐等收藏,现收藏于上海博物馆。

艺术特点

高闲《草书千字文》以硬毫书写,笔势浓重,坚挺纵放而不失规矩。循规草法,挥洒自如,气象生动。其结尾处,尤为开阖恢宏,豪爽顿生,给人一种笔墨淋漓酣畅的感觉。在章法上,其疏密虚实得当,协调统一。布局纵略分明,横则不限,浑然一体。既严整又自由,纵横开阖,左呼右应。特别是字与字之间的行气贯通,同时又兼顾到左右之间和整幅字的聚散及墨韵的相异,于变化中求统一,从对比中求和谐,从流动中求稳重,干湿浓淡、轻重黑白、随意曲直、变化多姿而不落俗套。

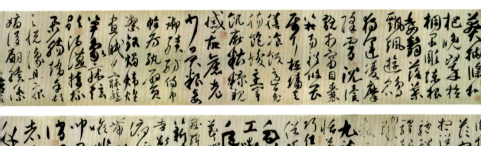

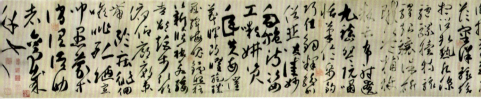

裴休《圭峰禅师碑》

作品概况

《圭峰禅师碑》全称《唐故圭峰定慧师传法碑并序》，又称《圭峰定慧禅师碑》，简称《圭峰碑》，现存于陕西省户县东南草堂寺内。该碑于唐大中九年（855）十月十三日立，由裴休撰文并书丹，柳公权篆额。碑高 208 厘米，宽 93 厘米；额高 44 厘米，宽 33 厘米。楷书，共 36 行，满行 65 字，额篆书 9 字。

艺术特点

《圭峰禅师碑》书法近似柳公权，形态较柳公权更劲健，笔法严谨方整，结构精密劲紧，书风兼有刚柔，是晚唐佛寺碑铭精品之一。

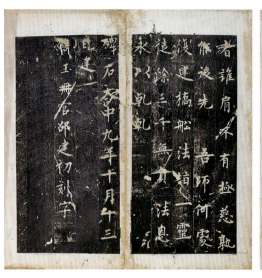
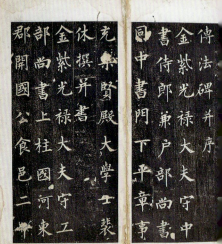

《圭峰禅师碑》（拓本节选）

杨凝式《韭花帖》

作品概况

《韭花帖》是杨凝式创作的墨迹本行书作品,被列入"天下十大行书之一",排名第五。目前所知有三本:一为清内府藏本,今收藏于无锡博物馆,曾刻入《三希堂法帖》中;一本为裴伯谦藏本,见于《支那墨迹大成》,今已佚;一本为罗振玉藏本。据考证,三本中只有罗振玉藏本为真迹。此帖历来作为帝王御览之宝深藏宫中,曾经入宋徽宗宣和内府和南宋绍兴内府。元代此本为张晏所藏,有张晏跋,明时归项元汴、吴桢所递藏。乾隆时鉴书博士冒灭门之罪,以摹本偷换,摹本留在宫中,即为清内府藏本;真迹后来流入民间,清末为罗振玉购得收藏,今收藏于北京故宫博物院。

艺术特点

《韭花帖》是杨凝式醒后饥饿无比,得韭花珍馐而食,心中惬意,故灵感大发写下。字体点画生动,结构端稳,风神简静,全帖表现出入规入矩的端庄与温雅,结体妍丽,并以精严的技巧表达出含蓄内在的文人之气。用笔一丝不苟,而不显得古板呆滞,巧妙地将"内擫"和"外拓"的笔法融为一体。

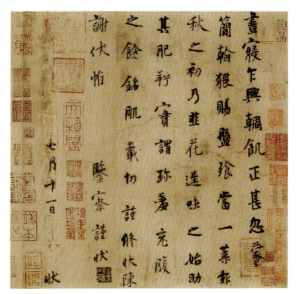

《韭花帖》(罗振玉藏本)

杨凝式《卢鸿草堂十志图跋》

作品概况

《卢鸿草堂十志图跋》是杨凝式的纸本行书作品,后汉天福十二年丁未(947)七月书,现收藏于台北故宫博物院。卢鸿是唐代著名画家,其绘画作品主要是反映他清闲自得的隐居生活,最出名的是《草堂十志图》,包括草堂、倒景台、樾馆、云锦淙、期仙磴、涤烦矶、洞玄室、金碧潭等十景。

艺术特点

杨凝式是承唐启宋的关键人物,与其同时期的大部分书法家多延续晚唐那种清丽流美的遗风,唯杨凝式较为突出,承袭唐代颜真卿所开创的雄强、宽博、壮美的书风,独树一帜。在杨凝式所遗留书迹中,《卢鸿草堂十志图跋》用笔坚涩、气势开张、雄浑,深得颜真卿精髓,是他学习颜真卿行书的经典作品。书风体貌受颜真卿行书影响比较大,笔力沉练,旷达有度。

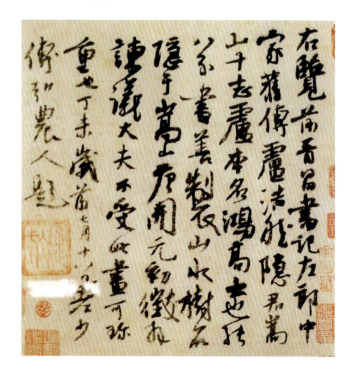

杨凝式《神仙起居法》

作品概况

《神仙起居法》是杨凝式书写的古代医学上一种健身的按摩方法,文体近似口诀。纸本,草书共8行、85字。此帖是杨凝式行草书传世作品的代表作,对宋代书法影响较大。明朱存理《铁网珊瑚》、都穆《寓意编》、张丑《清河书画舫》,清卞永誉《式古堂书画汇考》、顾复《平生壮观》、吴升《大观录》、清内府《石渠宝笈三编》、胡敬《西清札记》等书有著录。卷前后及隔水上钤有宋"绍兴""内府书印",明杨士奇、陈淳、项元汴,清张孝思、陈定、清内府等鉴藏印。据传杨凝式不喜作尺牍,因此流传到今天的纸本墨迹,显得异常珍贵。

艺术特点

《神仙起居法》是杨凝式76岁时的作品,似随意点画,不假思索,用墨浓淡相间,时有枯笔飞白。书字的结势于欹侧险劲中求平正,且行间字距颇疏,在继承唐代书法的基础上,以险中求正的特点创立新风格,尽得天真烂漫之趣。

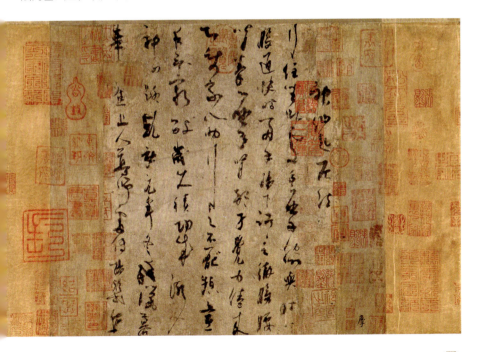

杨凝式《夏热帖》

作品概况

《夏热帖》是杨凝式书写的一封信札,现收藏于北京故宫博物院。内容大致为:因天气炎热,送给僧人消夏饮料"酥密水"表示问候。后纸有宋代王钦若,元代鲜于枢、赵孟𫖯,清张照的题跋及乾隆皇帝的释文。卷前后及隔水上钤有宋代"贤志堂印",元代赵孟𫖯,明项元汴,清代曹溶、纳兰性德、清内府等鉴藏印。另有数方古印不辨。此帖曾刻入《三希堂法帖》。明代汪珂玉《珊瑚网》,清代吴其贞《吴氏书画记》、顾复《平生壮观》、卞永誉《式古堂书画汇考》、清内府《石渠宝笈》等书著录。

艺术特点

《夏热帖》是杨凝式唯一的传世草书作品,书法兼取唐颜真卿、柳公权笔法,体势雄奇险崛,运笔爽利挺拔,与他的楷书、行书作品相比,艺术风格迥殊,表现出了书法家的丰富艺术变化,是杨凝式书法代表作品作之一。此帖为信札,笔势飞动,浑然一体,凝重之中有潇洒气象,雄健纵逸,锋芒灼耀,极富大气。

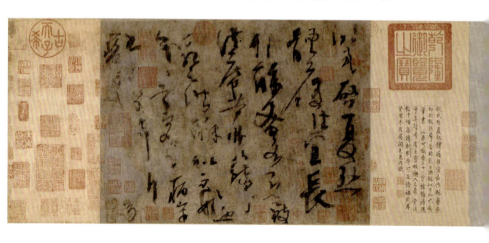

第四章

宋代字帖

　　宋代书法,承唐继晋,上继五代,开创了一代新风。综观宋代书法,尚意之风为其鲜明的时代特征。宋书不是简单否定唐人,也不是简单回归晋人,禅宗"心即是佛""心即是法",影响了宋人的书法观念,而诗人、词人的加入,又给书法注入了抒情意味。在强调意趣的前提下,宋代书法家重视自身的修养,胸怀高,读书多,见识广,诗词、音乐方面的功力也为前人所不及。

宋代书法名家

◎ 李建中

李建中（945—1013 年），字得中，自号岩夫民伯，汉族，京兆（今陕西西安）人，北宋书法家。曾任太常博士、金部员外郎、工部郎中、西京留司御史台等职，人称"李西台"。李建中是北宋初期的书法名家，他的书法骨肉平均，神气清秀，对宋代书家有很深的影响。流传至今的李建中书法墨迹较少。

◎ 蔡襄

蔡襄（1012—1067 年），字君谟，汉族，兴化军仙游县（今福建仙游县）人，北宋著名书法家、政治家、茶学家。宋仁宗天圣八年（1030）进士，先后任馆阁校勘、知谏院、直史馆、知制诰、龙图阁直学士、枢密院直学士、翰林学士、三司使、端明殿学士等职，出任福建路转运使，知泉州、福州、开封和杭州府事。治平四年(1067)，蔡襄逝世，赠吏部侍郎，后加赠少师。南宋乾道年间，追谥忠惠，故称"蔡忠惠"。蔡襄工书法，诗文清妙，其书法浑厚端庄，淳淡婉美，自成一体，为"宋四家"之一。蔡襄为人颇自惜，不妄为人书，所以传世作品较少。

◎ 苏轼

苏轼（1037—1101 年），字子瞻，又字和仲，号东坡居士，世称苏东坡、苏仙，汉族，眉州眉山（今四川眉山市）人，北宋著名文学家、书法家、画家。苏轼是宋代文学最高成就的代表，并在诗、词、散文、书、画等方面取得了很高的成就。其诗题材广阔，清新豪健，善用夸张比喻，独具风格，与黄庭坚并称"苏黄"；其词开豪放一派，与辛弃疾同是豪放派代表，并称"苏辛"；其散文著述宏富，豪放自如，与欧阳修并称"欧苏"，是"唐宋八大家"之一；苏轼亦善书，是"宋四家"之一；工于画，尤擅墨竹、怪石、枯木等。有《东坡七集》《东坡易传》《东坡乐府》等传世。

◎ 黄庭坚

黄庭坚（1045—1105 年），字鲁直，号山谷道人，晚号涪翁，洪州分宁（今江西修水县）人，北宋著名文学家、书法家，为盛极一时的江西诗派开山之祖，与杜

甫、陈师道和陈与义素有"一祖三宗"（黄庭坚为其中一宗）之称。与张耒、晁补之、秦观都游学于苏轼门下，合称为"苏门四学士"。生前与苏轼齐名，世称"苏黄"，谥"文节"。黄庭坚书法亦独树一格，为"宋四家"之一。

◎ 米芾

米芾（1051—1107年），初名黻，后改芾，字元章，自署姓名米或为芊，湖北襄阳人，时人号海岳外史，又号鬻熊后人、火正后人。北宋书法家、画家、书画理论家，与蔡襄、苏轼、黄庭坚合称"宋四家"。曾任校书郎、书画博士、礼部员外郎。祖籍山西，然迁居湖北襄阳，后曾定居润州。能诗文，擅书画，精鉴别，书画自成一家，枯木竹石，山水画独具风格特点，创立了"米点山水"；在书法上也颇有造诣，擅篆、隶、楷、行、草等书体，长于临摹古人书法，达到乱真程度。集书画家、鉴定家、收藏家于一身。其个性怪异，举止癫狂，遇石称"兄"，膜拜不已，因而人称"米癫"。宋徽宗诏为书画学博士，又称"米襄阳""米南宫"。

◎ 薛绍彭

薛绍彭（生卒年不详），字道祖，号翠微居士，河中万泉（今山西万荣）人。曾官秘书阁修撰，知梓潼路漕。与米芾友善，能诗，好鉴古，擅行草书。其书风含蓄秀雅，有晋人高格，是"宋四家"之外的重要书家。薛绍彭工正、行、草书，笔致清润遒丽，具晋、唐人法度，历来书家对其评价甚高。与米芾齐名，人称"米薛"。薛绍彭同时也是著名的收藏家和鉴定家。

◎ 蔡京

蔡京（1047—1126年），字元长，北宋权相之一、书法家。北宋兴化军仙游县（今福建仙游县）慈孝里赤岭人，熙宁三年（1070）进士及第，先为地方官，后任中书舍人，改龙图阁待制、知开封府。崇宁元年（1102），为右仆射兼门下侍郎（右相），后又官至太师。蔡京先后四次任相，共达十七年。蔡京兴花石纲之役；改盐法和茶法，铸当十大钱。北宋末，太学生陈东上书，称蔡京为"六贼之首"。宋钦宗即位后，蔡京被贬岭南，途中死于潭州。蔡京工书法，但是由于名声太差，以至于人们都以收藏其书法作品为耻，因此蔡京的书法作品很少流传下来。

◎ 赵佶

宋徽宗赵佶（1082—1135 年），号宣和主人，宋朝第八位皇帝，书画家。宋神宗第十一子、宋哲宗之弟。先后被封为遂宁王、端王。哲宗于元符三年（1100）正月病逝时无子，太后向氏于同月立赵佶为帝，次年改年号"建中靖国"。宋徽宗在艺术上的造诣非常高，是古代少有的颇有成就的艺术型皇帝。宋徽宗对绘画的爱好十分真挚，他利用皇权推动绘画，使宋代的绘画艺术有了空前发展。他还自创一种书法字体，被后人称为"瘦金体"。他热爱画花鸟画，自成"院体"。

◎ 赵构

赵构（1107—1187 年），宋朝第十位皇帝，即宋高宗，字德基，在位 35 年，南宋开国皇帝，宋徽宗赵佶第九子，宋钦宗赵桓异母弟，母显仁皇后韦氏。他在位时，迫于形势起用岳飞、韩世忠等大将抗金，但大部分时间仍重用主和派的黄潜善、汪伯彦、王伦、秦桧等人，后来甚至处死岳飞，罢免李纲、张浚、韩世忠等主战派大臣。赵构精于书法，善真、行、草书，笔法洒脱婉丽，自然流畅，颇得晋人神韵。

◎ 陆游

陆游（1125—1210 年），字务观，号放翁，汉族，越州山阴（今浙江绍兴）人，尚书右丞陆佃之孙，南宋文学家、史学家、爱国诗人。他一生创作诗词近万首，意气风发，激情豪迈，主张抗敌御侮，恢复中原。他亦擅长书法，笔姿瘦硬清新，风格独具，然为诗名所掩，知之者稀。

◎ 张即之

张即之（1186—1263 年），字温夫，号樗寮，历阳人（今安徽和县）。历官监平江府粮科院、将作监薄、司农寺丞。特授太子太傅、直秘阁致仕。后知嘉兴，以言罢。张即之生于名门显宦家庭，为参知政事张孝伯之子，爱国词人张孝祥之侄，系中唐著名诗人张籍的八世孙。张即之是南宋书坛首要人物，是南宋后期力挽狂澜、振兴书法艺术、穷毕生之力以改变衰落书风的革新家，称雄一时，且有"宋书殿军"之誉。

李建中《同年帖》

作品概况

《同年帖》又称《金部帖》《披风帖》。纸本，册页，纵33厘米，横51厘米。现收藏于北京故宫博物院。明汪珂玉《珊瑚网》、卞永誉《式古堂书画汇考》、郁逢庆《郁氏读书画题跋记》，清吴升《大观录》等书有著录。《同年帖》原是《李西台六帖》之一，与《贵宅帖》、《土母帖》、《齐古帖》、《贤郎帖》和《左右帖》合装在一起，明末清初时被人分拆，后三帖不知下落。

《同年帖》是李建中写给"金部同年"的一封信，主要是托他照顾在东京汴梁的女婿刘仲谟与其次子李周士。"金部"属户部，"同年"是指同榜科举者。李建中也曾在金部供职，而此时正在西京洛阳做官，所以帖中说"略表西京之物"。

艺术特点

《同年帖》全文共15行、134字，用笔苍老圆厚，形体紧结取敛势，圆转飘逸。后人评价："西台（指李建中）书去唐人未远，犹有唐人余风。"其书风实开宋人尚意之先声，若与个性鲜明的宋诸家相较，则以典重温润取胜。

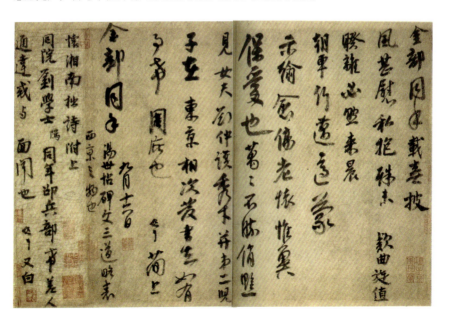

李建中《土母帖》

作品概况

《土母帖》是李建中的行书作品,被后人列入"天下十大行书",排名第十。深牙色纸本,纵 31.2 厘米,横 44.4 厘米。现收藏于台北故宫博物院。由于尺牍内提及"新安门",地近洛阳,所以推测这是李建中晚年居住在洛阳时所写。

艺术特点

《土母帖》全文共 10 行、104 字,字的结体紧密而修长,用笔沉着而丰腴。虽然写的是行书,但起笔、收笔处仍见严谨的楷法笔意,可以看出不少唐人书法的特质。《土母帖》集中地表现了李建中书法艺术的造诣和风格,写得瘦不露骨,肥不剩肉,笔笔遒劲,字字潇洒,清秀飘逸,妙趣天成,真可谓"穷变态于毫端,合情调于纸上"。

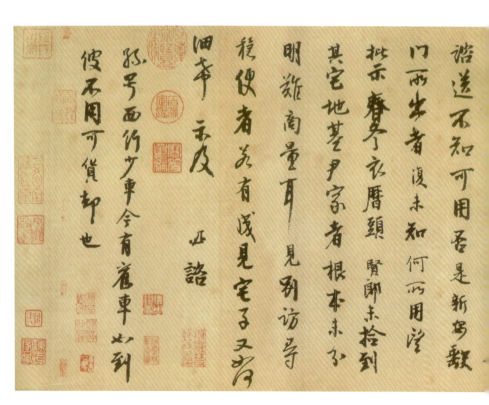

李建中《贵宅帖》

作品概况

《贵宅帖》是李建中的行书纸本作品,纵31厘米,横27.5厘米。现收藏于北京故宫博物院。帖后明代刘日升七言诗题,称建中书有钟(繇)、王(羲之)法度,足以令后学者效法。此帖曾经项元汴收藏,钤鉴藏印多方。明汪珂玉《珊瑚网书跋》、郁逢庆《郁氏读书画题跋记》、吴其贞《吴氏书画记》,清卞永誉《式古堂书画汇考》、顾复《平生壮观》等书著录。

"谘"同咨,是公文的一种。宋代百官有事申述,皆用"状",唯学士院用咨报,由当值学士一人押字。《贵宅帖》就是这样一篇咨文。文中主要说了三件事:先说与"东封"有关事宜,"东封"是指大中祥符元年(1008)宋真宗奉祀泰山之行;再谈"庄子事";最后提到"刘秀才",此人可能即《同年帖》中李建中的女婿刘仲谟。

艺术特点

《贵宅帖》作于李建中64岁时,全文共9行、140字,书风沉着朴厚,具其所特有的"风骨俊整,骨肉停匀"的艺术美感。

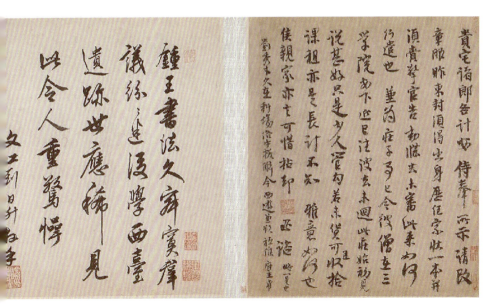

蔡襄《行书自书诗卷》

作品概况

蔡襄《行书自书诗卷》，纸本，三接纸，纵 28.2 厘米，横 221.2 厘米。卷尾有宋、元、明、清及近代共 13 处题跋。鉴藏印记："贾似道印""悦生""贾似道图书子孙孙永保之""武岳王图书""管延枝引""梁清标印""焦林"及清嘉庆内府诸印。《珊瑚网》《吴氏书画记》《平生壮观》《石渠宝笈·三编》《选学斋书画寓目续记》《壬寅销夏录》等著录。刻入《秋碧堂》《经训堂》《玉虹鉴真》诸帖。

北宋皇祐二年（1050），蔡襄罢福建转运使，召还汴京修起居注，遂从福州一路北行，历时半年多。沿途见闻有感于怀者，皆成诗章，此卷所书五言、七言诗11首即是。书写时间当在诗成之后不久，蔡襄时年约40岁。

艺术特点

《行书自书诗卷》全文共73行、884字，因属个人诗稿，无意求工，故笔致飘逸流畅，点画婉转精美，充分展示了蔡襄中年清健圆润的书风特色与纯熟的功力。近代朱文均赞云："此册行楷略备，无不臻美。其婉约处极似虞永兴，而温栗不减柳谏议。盖其能博采约举以自成一家书派者。"

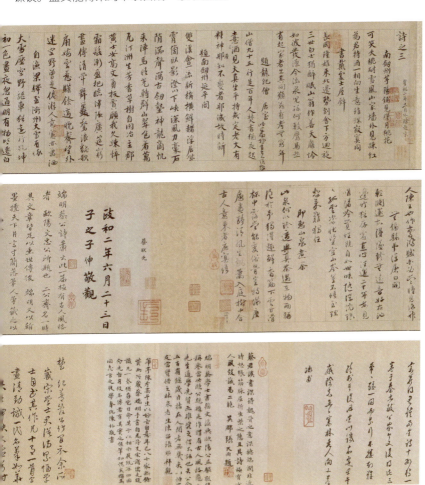

蔡襄《谢赐御书诗表》

作品概况

《谢赐御书诗表》是蔡襄的楷书作品，书于北宋皇祐四年（1052），卷轴，纸本，纵 29.3 厘米，横 241.5 厘米。此卷曾经南宋赵明诚收藏，元代曾为乔篑成收藏，明代曾经黄锺、赵用贤收藏，清初为安岐收藏，后又经叶名澧收藏，清末为端方所藏。后流入日本，现收藏于东京台东区立书道博物馆。另有一本，收藏于台北故宫博物院。

宋仁宗曾御书"君谟"赐蔡襄。为报答皇恩，蔡襄恭作表文并七绝一首献上，此即《谢赐御书诗表》。此卷用 5 张纸拼接，共 37 行字。卷后有米芾、鲜于枢、吴宽、陈继儒和董其昌等名家题跋。此作在当时已成名作，为内府所藏。蔡襄还将此作刻石奉呈翰林院。而与蔡襄同时代的被称为"宫廷书画鉴定家"的米芾在当时也未见及此作真迹，只看到翰林院的石刻。因此，在 40 年后见到真迹时，米芾将兴奋喜悦的心情倾注于跋语中。

艺术特点

《谢赐御书诗表》颇有晋唐遗韵，其法度严密，结字严谨，用笔稳健，一丝不苟，是蔡襄楷书中最精到的作品。

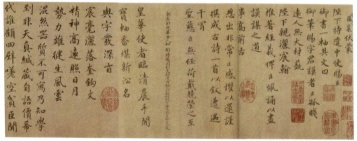

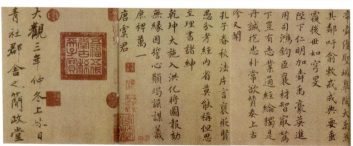

蔡襄《离都帖》

作品概况

《离都帖》又名《致杜君长官尺牍》，行书，纸本，纵29.2厘米，横46.8厘米，书于北宋至和二年（1055），现收藏于台北故宫博物院。此帖共12行、112字，乃蔡襄即将渡长江"南归"途中所书，追述离都（开封）行至南京（今商丘）而痛失长子。友人来信慰问，襄作此书答谢。

艺术特点

《离都帖》书法丰腴厚重处似颜真卿，兼有王羲之行草之俊秀。随着丧子经过的述说，蔡襄的运笔越见凌乱，写到心情激动处，落笔时而快捷，时而用劲曳长，呈现令观者动容的哀痛气氛。

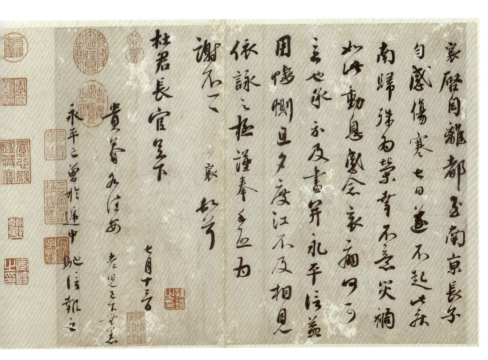

蔡襄《澄心堂帖》

作品概况

《澄心堂帖》是蔡襄的行楷作品,书于北宋嘉祐八年(1063)。纸本,纵24.7厘米,横27.1厘米,现收藏于台北故宫博物院。宋代士大夫讲究生活品位,对于文房用具,尤其考究。蔡襄写此信札,便是为了委托他人代为制作或是搜寻纸中名品——"澄心堂"纸。"澄心堂"纸源自五代南唐,据说它"肤如卵膜,坚洁如玉,细薄光润",在北宋就已经是相当珍贵、难求的名纸了。这幅书迹的纸质缜密光洁,很可能就是蔡襄用来作为"澄心堂"纸的样本。精致的纸质,配上蔡襄秀致而庄重的墨迹,使得这幅《澄心堂帖》显得格外清丽动人。

艺术特点

《澄心堂帖》全文以行楷写成,结体端正略扁,字距行间宽紧合适,一笔一画都甚富体态,工致而雍容。信札署有"癸卯"(1063)年款,蔡襄时年52岁,正是他晚年崇尚端重书风的代表之作。

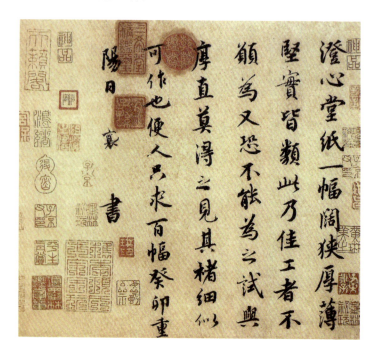

蔡襄《思咏帖》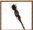

作品概况

《思咏帖》是蔡襄的草书作品,又称《在杭帖》《通理帖》。纸本,纵 29.7 厘米,横 39.7 厘米。现收藏于台北故宫博物院。北宋皇祐二年(1050)十一月,蔡襄自福建仙游出发,应朝廷之召,赴任右正言、同修起居注之职。途经杭州,逗留约两个月后,于皇祐三年(1051)初夏,继续北上汴京。临行之际,他给邂逅于钱塘的好友冯京(当世)留了一封手札,这就是《思咏帖》。

艺术特点

《思咏帖》全文共 10 行,字字独立而笔意暗连,用笔虚灵生动,精妙雅妍。通篇虽不提及"茶""茗"二字,但其中蕴含的风流倜傥的人物形象及其游戏茗事的清韵,则真是呼之欲出,袅袅不绝。

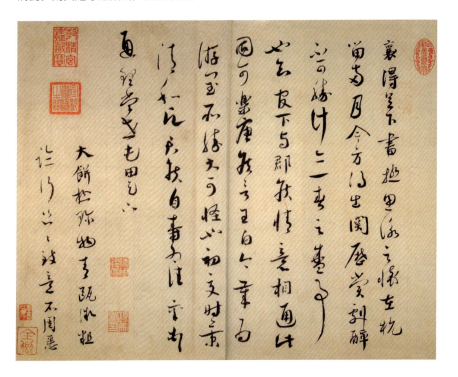

苏轼《宝月帖》

作品概况

《宝月帖》是苏轼以行书写就的一封信札,又称《致杜氏五札之一》,书于宋英宗治平二年(1065)。纸本,纵 23 厘米,横 17.7 厘米,现收藏于台北故宫博物院。曾编入《苏氏一门十一帖》。

艺术特点

《宝月帖》全文共 4 行、42 字,每字各具姿态,皆以筋骨立形,以神情润色,灵变无常,神采飞扬。行间气脉贯串,全幅气韵生动。笔法精严,但不拘束;姿态妍美,但不做作;一切自在有法、无法之间。苏轼的学问才气发于笔端,与信札的潇散风格相吻合。

苏轼《治平帖》

作品概况

《治平帖》，纸本，纵 29.2 厘米，横 45.2 厘米，现收藏于北京故宫博物院。此帖是苏轼书写的信札，内容主要是委托乡僧照管坟茔之事。卷末有赵孟𫖯、文徵明、王穉登题跋。鉴藏印有"商丘宋荦审定真迹""吴江张荃德载图书"二方。引首有明人所画苏轼像及释东皋妙声所书《东坡先生像赞》。《治平帖》末尾仅署月、日而未署年。据文徵明跋文，此帖当为苏东坡于北宋熙宁二年（1069）在京师所作，时年苏东坡 34 岁，正值其书法创作的早期。

艺术特点

《治平帖》笔法精细，字体遒媚，与苏轼早年书法特征吻合，正如赵孟𫖯所称"字划风流韵胜"，并誉之为"世间墨宝"。苏轼少年时追慕晋唐之风，"虽不能至，但心向往之"，其子苏过说其父"少时喜'二王'"，故苏轼早期书法呈现字体清秀、笔法劲爽、韵律流转自然的风格特征。

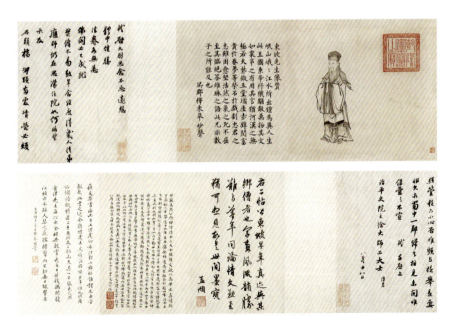

苏轼《天际乌云帖》

作品概况

《天际乌云帖》又称《嵩阳帖》,苏轼诗文一章,行书,真迹曾由明代项元汴收藏,清归翁方纲,有翁氏题跋。共36行、307个字。《天际乌云帖》是苏轼书法艺术比较成熟时期的作品,帖上无年款,据翁方纲所考,很有可能书于宋神宗熙宁十年(1077)。

艺术特点

纵览全篇,字态凝重而饶有韵致,笔画圆浑朴茂,一点一画恰具有力屈万夫之力度。笔力雄厚,却能书写随意;宗法传统,却能时出新意。欣赏此帖,能感受到苏轼从头至尾都处于一个心手双畅、兴到笔随的精神状态。字势的映带关联,字态的率意洒脱,字列的大小错落,都营造出一种顺乎自然的艺术情景。

苏轼《啜茶帖》

作品概况

《啜茶帖》，又称《致道源帖》，是苏轼于元丰三年（1080）写给道源的一封信札。纸本，纵23厘米，横17.7厘米。现收藏于台北故宫博物院。曾编入《苏氏一门十一帖》。《墨缘汇观》《三希堂法帖》著录。

艺术特点

《啜茶帖》全文共4行、22字，内容是通音问，谈啜茶，说起居，落笔如漫不经心，而整体布白自然错落，丰秀雅逸。其书用墨丰赡而骨力洞达，所谓"无意于嘉而嘉"，于此可见一斑。

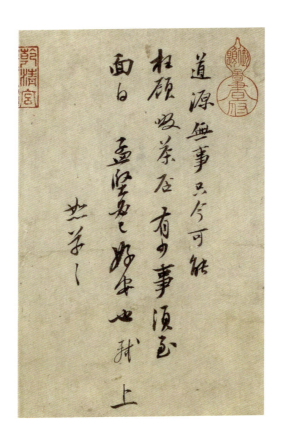

苏轼《梅花诗帖》

作品概况

《梅花诗帖》为苏轼经"乌台诗案"后,初到黄州时所作,是迄今为止发现的苏轼唯一留世的大草作品。此帖真迹已不存在,仅有宋代拓本传世,现收藏于天津市艺术博物馆。这首诗写于苏轼奔赴荒漠的黄州服役时。正值大雪纷飞朔风卷地,别人都在家中团圆过年,无限的冤屈和冷落,前途未卜和劫后余生的悲怆,使他比任何人都更渴望人们对他的理解和同情。

艺术特点

《梅花诗帖》全文共6行、28字,前两行平稳自如,后几行笔势突变,飞动如脱缰之马,开阔如钱塘潮涌。此帖体现了苏轼高超的用笔技巧,也展现了他情感上的跌宕起伏,达到了"出新意于法度之中,寄妙理于豪放之外"的艺术境界。

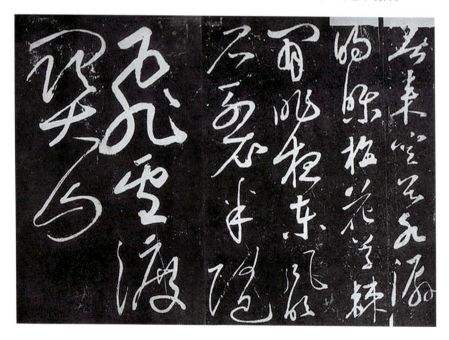

苏轼《黄州寒食诗帖》

作品概况

《黄州寒食诗帖》又名《黄州寒食帖》或《寒食帖》,是苏轼撰诗并书,墨迹素笺本,横 34.2 厘米,纵 18.9 厘米,行书 17 行,共 129 字,现收藏于台北故宫博物院。此帖是苏轼行书的代表作。这是一首遣兴的诗作,是苏轼被贬黄州第三年的寒食节所发的人生之叹。诗写得苍凉多情,表达了苏轼此时惆怅孤独的心情。

《寒食帖》在书法史上影响很大,历代鉴赏家均对其推崇备至。世人将《寒食帖》与王羲之《兰亭序》、颜真卿《祭侄稿》合称为"天下三大行书",或单称《寒食帖》为"天下第三行书"。还有人将"天下三大行书"作对比说:《兰亭序》是雅士超人的风格,《祭侄帖》是至哲贤达的风格,《寒食帖》是学士才子的风格。它们先后媲美,各领风骚,可以称得上是中国书法史上行书的三块里程碑。

艺术特点

《寒食帖》彰显动势,洋溢着起伏的情绪。诗写得苍凉惆怅,书法也正是在这种心情和境况下,有感而出的。通篇起伏跌宕,迅疾而稳健,痛快淋漓,一气呵成。苏轼将诗句心境情感的变化,寓于点画线条的变化中,或正锋,或侧锋,转换多变,顺手断联,浑然天成。其结字亦奇,或大或小,或疏或密,有轻有重,有宽有窄,参差错落,恣肆奇崛,变化万千。

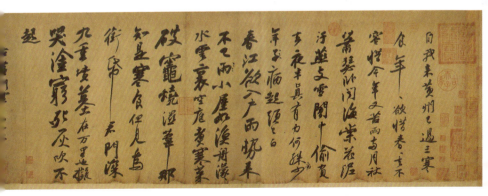

苏轼《赤壁赋》

作品概况

《赤壁赋》是苏轼的行楷书作品,纸本,纵23.9厘米,横258厘米,现收藏于台北故宫博物院。书卷前有缺行。宋神宗元丰五年(1082)七月十六日,苏轼与友人乘舟游览黄州城外赤鼻矶,遥想八百多年前,三国时代孙权破曹军的赤壁之战,作《赤壁赋》,表达对宇宙及人生的看法。同年十月重游,又写了一篇《后赤壁赋》,两文传诵不绝,是文学史上著名的杰作。《赤壁赋》结字矮扁而紧密,笔墨丰润沉厚,是苏轼中年时期少见的用意之作。

艺术特点

《赤壁赋》用笔锋正强劲，欲透纸背；在宽厚丰腴的字形中，力凝聚收敛在筋骨中，此谓"纯绵裹铁"。这种力又往往从锋芒、挑踢、转折中闪烁出来，就像美貌中时有神采奕奕的目光流观顾盼。特别耐人寻味的是，苏轼选用行楷表现出一种静穆而深远的气息。明代董其昌赞扬此赋"是坡公之《兰亭》也"。

苏轼《人来得书帖》《新岁展庆帖》

作品概况

《人来得书帖》和《新岁展庆帖》是苏轼的行书作品,均是苏轼写给陈慥的书札。《新岁展庆帖》是相约陈慥与李常,同于上元时在黄州相会之事;《人来得书帖》是为陈慥的哥哥伯诚之死而慰问陈慥所作。两帖合装为一卷。卷后有董其昌跋,鉴藏印有"御府书印"、"御府宝绘"、项元汴诸印、安岐诸印等。此帖曾经明代项元汴、清代安岐等递藏,后收入清内府。现收藏于北京故宫博物院。

艺术特点

《人来得书帖》风格凝重,笔法流畅,为书札杰作。《新岁展庆帖》下笔自然流畅,劲媚秀逸,笔笔交代分明,精心用意。虽为书札,却写得非常精致,字的入笔、收笔、牵连交代分明,是苏轼由早年书步入中年书的佳作。

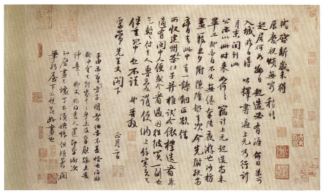

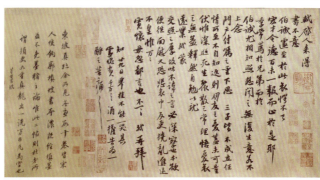

 # 苏轼《一夜帖》

作品概况

《一夜帖》是苏轼的行书作品,又称《致季常尺牍》。纸本,纵 30.3 厘米,横 48.6 厘米,现收藏于台北故宫博物院。此帖是苏轼谪居在黄州(今湖北黄冈)时写给朋友陈慥的信札。陈慥是苏轼老长官陈希亮的儿子,喜谈佛法,晚年隐居在黄州、光州之间,因为与当时谪居在黄州的苏轼时有往来,便成了好友。在这封信札中,苏轼托陈慥向王君转达:王君所索取的黄居寀画龙已暂借给曹光州,一旦曹光州还画以后,他便马上还给王君。

艺术特点

《一夜帖》质朴敦厚,用笔凝重,笔画丰腴多肉,且结字偏斜,前半段的情感平和,逐渐趋于起伏,所以全作字形大小、笔画粗细、字体形态等也随之改变,相当具有变化的趣味。苏轼一生宦海浮沉,谪居于黄州期间,正是他艺术创作的顶峰时期,这幅作品即是他在这段时间所作的行书精品之一。

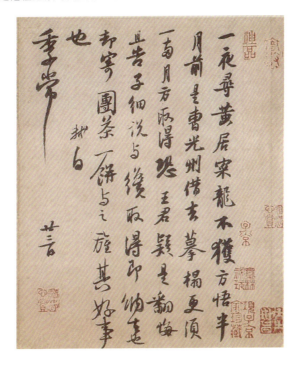

苏轼《春中帖》

作品概况

《春中帖》是苏轼的行书作品之一,纸本,纵28.2厘米,横43.1厘米,现收藏于北京故宫博物院。此帖是苏轼写给范纯粹的信札。范纯粹,字法儒,北宋著名政治家、文学家范仲淹的第四子。宋神宗元丰年间,共有五路军团出兵讨伐西夏,其中包括由高遵裕率领的环庆军和由刘昌祚率领的泾原军。北宋元丰末年,范纯粹因调和讨伐西夏的高遵裕、刘昌祚两路军的矛盾有功,神宗将他由陕西转运判官进为转运副使,这与帖中德孺之官衔"运使金部"是一致的。据此可知,此信札的书写时间应为元丰末年,即元丰七八年间(1084—1085),苏轼时年约50岁。帖中"二哥"是指范纯仁(范仲淹次子)。

艺术特点

《春中帖》笔法自然流畅,寓巧于拙,仪态淳古,有浑厚凝重之韵致。虽有缺字、残损,仍不失为苏轼中年时期的上乘作品。

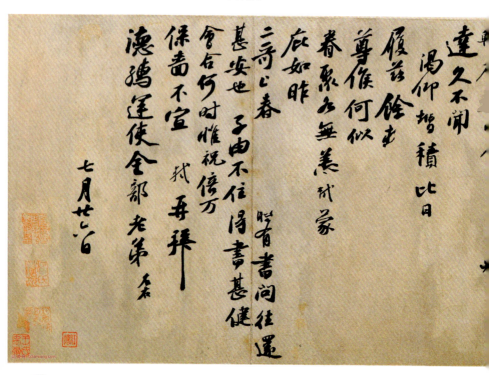

苏轼《题王诜诗帖》

作品概况

《题王诜诗帖》为宋哲宗元祐元年（1086）苏轼49岁时书，纵29.9厘米，横25.7厘米。该帖是苏轼为王诜自书诗所作的题跋，记述了王诜因受其累而贬至武当，然仍醉心于诗词，有世外之乐。此跋在《东坡集》卷六十五有记载。帖上有卞永誉等藏印四方，左右各有"式古堂"等半印六方。

艺术特点

《题王诜诗帖》笔墨丰满，结体长短交错，纵横抑挫，富有动感。虽是叙事，而兼有议论，充满感情色彩，是为知己而作。

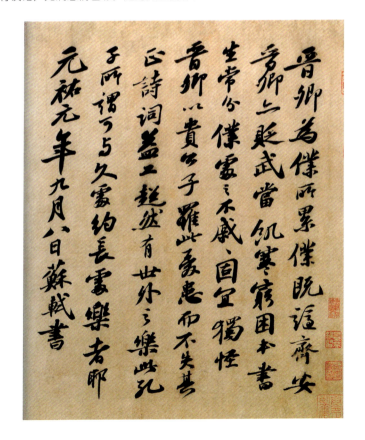

苏轼《归安丘园帖》

作品概况

《归安丘园帖》是苏轼写给友人的书札，又名《致子厚宫使正议尺牍》，书于宋哲宗元祐元年（1086）。纸本，纵 25.6 厘米，横 31.1 厘米，共 10 行、90 字。现收藏于台北故宫博物院。

艺术特点

《归安丘园帖》用笔率真自然，字体舒展，大小随意，和谐相生，有着苏轼风格的雍容气度，一派天机，书写畅达，感情饱满，一气呵成。

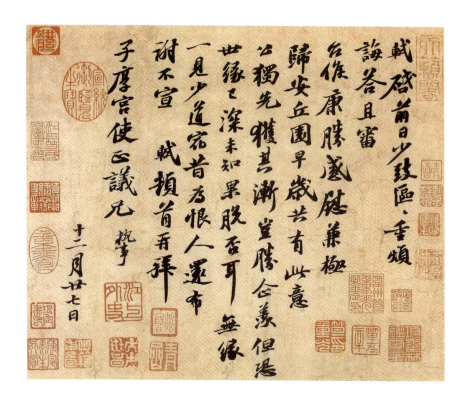

苏轼《次辩才韵诗帖》

作品概况

《次辩才韵诗帖》是苏轼的自书诗一首并叙,自署书于元祐五年(1090)。纸本,纵 29 厘米,横 47.9 厘米,行书共 20 行、188 字。现收藏于台北故宫博物院。

《次辩才韵诗帖》写于苏轼被贬杭州一年之后。这一年,苏轼在西湖上修筑了南北长堤,便是后人称颂至今的"苏堤"。辩才是苏轼的一位僧人诗友,他的这幅作品就是盛赞辩才老师超然物外、仙风道骨,自己与辩才能二老同游,当是人生幸事。大千世界,一切有法,且如是观之。

艺术特点

《次辩才韵诗帖》落笔沉着、从容,已没有十年前书写《黄州寒食诗帖》时的激荡,墨色浓重却透着清雅之气,丰腴浑厚仍有秀逸之质。

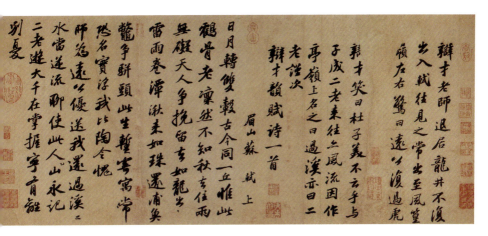

苏轼《归院帖》

作品概况

《归院帖》是苏轼的行书作品，纸本，纵 35.1 厘米，横 12.4 厘米，现收藏于北京故宫博物院。鉴藏印钤"宣统御览之宝""子孙永保""项氏子京"等。此帖是《宋人法书六种》卷之一，叙述了批示"同归院""宿学士院""宿待漏舍"三个名称统一之事。从帖文中可知，该帖是苏轼做翰林学士时所书，时间应为北宋元祐元年至四年（1086—1089）之间，苏轼时年 51—54 岁。

艺术特点

《归院帖》笔迹松散，结态随意，似不经意而笔到法随，已不见学古痕迹。诚如苏轼自己所说："不践古人，自出新意。"虽短短五行，已臻化境。

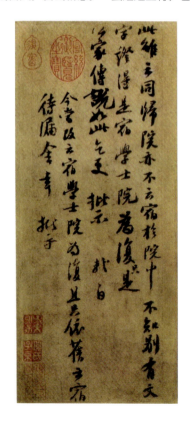

苏轼《李白仙诗卷》

作品概况

《李白仙诗卷》为宋哲宗元祐八年（1093）苏轼58岁时书。清高士奇《江村销夏录》著录。此卷后有蔡松年、施宜生、刘沂、高衍及张弼、高士奇、沈德潜等明、清人跋。此帖已流入日本，现收藏于大阪市立美术馆。施宜生谓"颂太白此语。则人间无诗，观东坡此笔则人间无字"。此两诗为逸诗《李太白文集》所不载。太白之诗共两首。第一首娓娓道来，仙气拂拂，引人入胜。第二首凄清空逸，超脱人寰。

艺术特点

《李白仙诗卷》用笔丰腴浑厚，气势苍古劲健，是苏轼受颜真卿、杨凝式二家的影响，又变古创新的行书作品。第一首灵秀清妍，姿致翩翩，后十句渐入奇境，变化多端，神妙莫测。第二首驰骋纵逸，纯以神行人书合一，仙气缥缈，心随书走，非复人间之世矣。

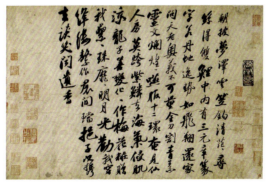

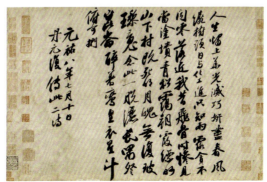

苏轼《祭黄几道文》

作品概况

《祭黄几道文》是苏轼的行书作品。苏轼、苏辙和黄几道是同一年中举的进士，而黄几道的儿子黄寔又把两个女儿分别嫁给了苏辙的两个儿子，苏黄两家结成了儿女亲家，可见其关系非比寻常。正因如此，黄几道去世之后，苏氏兄弟联名为他写下了这卷祭文，由苏轼手书。此帖创作时间为元祐二年（1087），时苏轼52岁。

《祭黄几道文》曾经南宋书法家黄仁俭（黄几道曾孙），明华夏、朱大韶、王世贞、曹周翰，清笪重光、王鸿绪、顾文彬收藏。曾见于明王世贞《弇洲山人续稿》、《续书画题跋记》、汪珂玉《珊瑚网》，清顾复《平生壮观》、卞永誉《式古堂书画汇考》、顾文彬《过云楼书画记》等书著录，现收藏于上海博物馆。

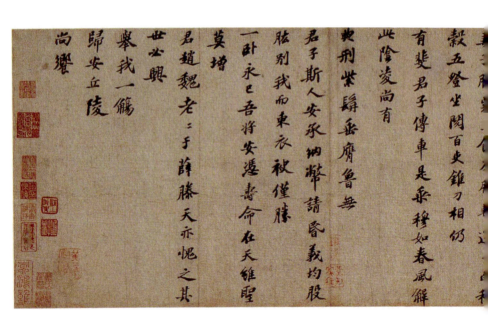

艺术特点

《祭黄几道文》书法精整，出入晋唐，笔力雄健，结体谨严，墨气凝聚，神采焕发且意味温厚，谨严而有活气，为苏轼书法精品之一。在结体上，《祭黄几道文》可谓异态纷呈。如"抱默以老"一句，结体以疏朗平正为主，"玉食友朋"句则以敧侧造险为主；"玉"字点在"王"外；"食"字明显左沉，一捺化作长点平伸向右，也是脱离常态的写法；"友"字一捺又过分伸长；"朋"字右倾得险些要倒。以上有意造险的写法齐集于一处，目的是要打破疏朗平正的局面。结体的变化力求达到灵活跌宕的极致。

苏轼《洞庭春色赋》《中山松醪赋》

作品概况

《洞庭春色赋》与《中山松醪赋》,均为苏轼撰并书,此两赋并后记,为白麻纸七纸接装,纸精墨佳,气色如新,纵28.3厘米,横306.3厘米,前者行书共32行、287字;后者行书共35行、312字;又有自题10行、85字,前后总计684字,为所见其传世墨迹中字数最多者。前者作于宋哲宗元祐六年(1091)冬,后者作于元祐八年(1093),为苏轼晚年所作,苏轼被贬往岭南,在途中遇大雨留阻襄邑(今河南睢县)书此二赋述怀。自题云:"绍圣元年(1094)闰四月廿一日将适岭表,遇大雨,留襄邑,书此。"此时苏轼已59岁。

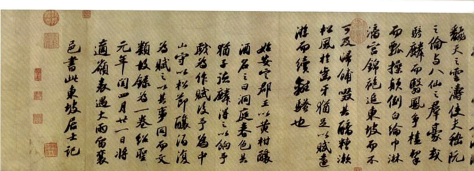

《洞庭春色赋》与《中山松醪赋》两帖清初为安岐所藏，乾隆时入清内府，刻入《三希堂法帖》。溥仪逊位，被辗转藏入长春伪帝宫，1945年散失民间。1982年12月上旬发现并入藏吉林省博物馆。此卷前隔水、引首在散失时被人撕掉，造成残损。

艺术特点

《洞庭春色赋》与《中山松醪赋》二赋笔意雄劲，姿态闲雅，潇洒飘逸，而结字极紧，集中反映了苏轼书法"结体短肥"的特点。明张孝思云："此二赋经营下笔，结构严整，郁屈瑰丽之气，回翔顿挫之姿，真如狮蹲虎踞。"明王世贞云："此不惟以古雅胜，且姿态百出，而结构谨密，无一笔失操纵，当是眉山最上乘。观者毋以墨猪迹之可也。"清乾隆帝曾评："精气盘郁豪褚间，首尾丽富，信东坡书中所不多觏。"

苏轼《渡海帖》

作品概况

《渡海帖》是苏轼的行书作品,纵28.6厘米,横40.2厘米,现收藏于台北故宫博物院。宋元符三年(1100),苏轼被诏徙廉州,路过澄迈时未遇赵梦得,便留此札。此帖是台北故宫博物院收藏的《宋四家小品》卷之一,因其中有"渡海"二字而得名。又因卷尾有"轼顿首。梦得秘校阁下。六月十三日"诸字,又称《致梦得秘校尺牍》或《致梦得秘校书》。此帖明代曾归项元汴收藏,又被陈继儒摹入《晚香堂苏帖》,清初归笪重光,后入藏清内府,并著录于《石渠宝笈续编》。从其递藏经过来看,可谓流传有绪。

艺术特点

《渡海帖》全篇不足百字,洋洋洒洒,信笔而成,却天趣盎然。苏轼书法不落古人窠臼,在此看不到任何魏晋遗韵和唐人正襟危坐、端严方正的学究态,而有的只是一派天真烂漫、无碍无滞的真情流露。通篇章法参差不齐,长短各宜,字法大小错落,一任自然,墨色淋漓,厚重丰腴。尤其是字越写到后面越放纵,无间心手,忘怀楷则。笔墨间透出郁郁芊芊之气,超尘拔俗。

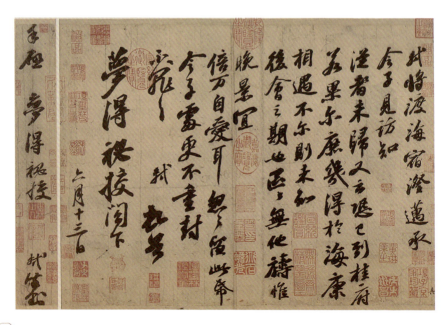

苏轼《邂逅帖》

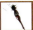

作品概况

《邂逅帖》是苏轼的行书作品,又称《江上帖》。纸本,纵 30.3 厘米,横 30.5 厘米,全文共 9 行、58 字。现收藏于台北故宫博物院。北宋建中靖国元年(1101)四月二十八日,苏轼沿江南下到了金陵(今南京),写信给世交好友杜孟坚,说到两人邂逅认识于八年前,眨眼之间时隔八年了,在江上重逢十分感慨惆怅,信中写为"怀仰世契,感怅不已"。此信体现着晚年的苏轼感怀世态、留恋友情的心境。此信写完三个月后,一代文豪苏轼就去世了,留此作为绝笔。

艺术特点

《邂逅帖》用笔雄健,用墨浑厚,结字精美可观,章法自然和谐,表现出了极强的艺术感染力。纵观此帖笔迹,时见运笔的颤动,苏轼已出现垂暮老态,这正是晚年他所带的老病之态,更加增添了作品的情感冲击力和视觉魅力。

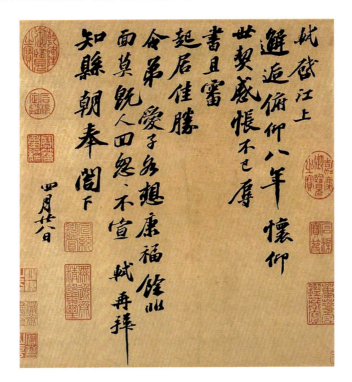

苏轼《答谢民师论文帖》

作品概况

《答谢民师论文帖》是苏轼写给友人谢民师的一封信札,书于元符三年(1100)十二月。纸本墨迹卷,今仅存原帖之后半卷,纵 27 厘米,横 96.5 厘米,共 33 行。现收藏于上海博物馆。起首处"轼启是文之意疑若"八字并非原本,其中轼字是从帖后"然轼方过临江"句中残剩之字拼凑而成。卷后有明代娄坚补书缺字,又有陈继儒等人跋。有影印本行世。

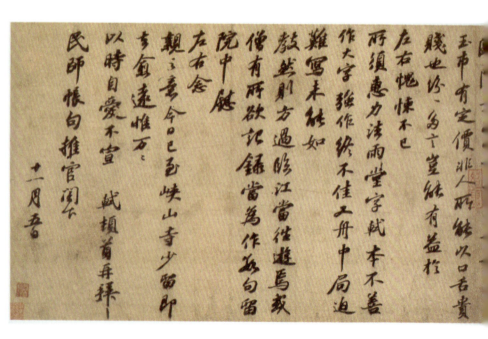

艺术特点

《答谢民师论文贴》是苏轼表白个人文学创作见解的一篇重要文章，书法老劲，鲜有变幻，清顾文彬称赞此帖书法之妙说："东坡尺牍狎书，姿态横生，不矜而妍，不束而严，不轶而豪。"此帖是刚毅奔放与丰厚凝重的结合，创设"无意于佳乃佳"之境。"肉丰而骨劲，态浓而意澹，似攲而正，似曲而直，字形稍扁，轻重有致。"

黄庭坚《黄州寒食诗卷跋》

作品概况

《黄州寒食诗卷跋》是黄庭坚在苏轼《黄州寒食诗帖》后写的一段跋语,此跋历来为人们所珍视,与原帖合称"双璧"。

艺术特点

《黄州寒食诗卷跋》用笔锋利爽截而富有弹性,其字写得藏锋护尾,纵横奇崛,其长笔画波势比较明显。黄庭坚善于把握字的松紧,因此形成了中宫收缩而四周放射的特殊形式感,人们也称其为辐射式书体。在布局上,此跋常从欹侧中求平衡,于倾斜中见稳定,因此变化无穷,曲尽其妙。从局部来看,一行字忽左忽右;但从整体来看,呼应对比,浑然一体。此跋给人以神情饱满、气势贯通的感受,绝无荒率之病,达到了艺术的化境,所以他在最后不无得意地说:"他日东坡或见此书,应笑我于无佛处称尊也。"

黄庭坚《花气薰人帖》

作品概况

《花气薰人帖》是黄庭坚的草书作品，一首 28 个字的小诗，以随意自在的笔法写来，把平日严谨的中锋线和草书中的宛转结合起来，构成一幅完美的小品，是欣赏书法不可多得的佳作。此帖为纸本，纵 30.7 厘米，横 43.2 厘米。帖上有南宋"缉熙殿宝"收藏印，也有清代书法收藏家安仪周的收藏印。此帖无款印，原是附在元祐二年（1087），寄扬州友人王巩二诗之后，今已单独成一帖。现收藏于台北故宫博物院。

艺术特点

与黄庭坚其他草书作品相比，《花气薰人帖》多了些许雅致与从容。与《李白忆旧游诗卷》相比，《花气薰人帖》少了大开大合、纵横捭阖的感觉，行距比较大，显得很疏朗，书写状态也很从容，是黄庭坚作品中难得的安静与文雅的作品。前三行的行距相对比较大，字的处理，整体比较收敛，放纵的地方是第一行的"人"，是横向的放纵；第二行的"中"，是纵向的放纵。从字的分组状态看，第一行"花气薰"是一组，"破禅"是一组。第三行"年春来"是一组，"讨思何所"是一组。明显的分组，营造了音乐般的鲜明节奏。

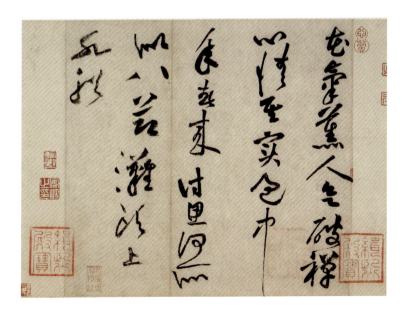

黄庭坚《砥柱铭》

作品概况

《砥柱铭》是黄庭坚的行书作品，内容是黄庭坚最为推崇的唐代宰相魏徵写的《砥柱铭》。此卷长8.24米，共82行、407字，但加上历代题跋，总长近15米。《砥柱铭》在宋代时为王厚之、南宋权相贾似道所藏；入明则为著名收藏家项元汴所藏，在明代鉴赏家张丑的《真迹日录》中著录，明代天顺年间归黄庭坚十一世族孙黄洵（字公直）所藏；入清则为项源、伍元蕙、罗天池等有名藏家所藏，后从广东流入日本，为日本有邻馆收藏，此后被一个台湾收藏家购得。最终，在时隔915年之后，此卷现身于北京，并于2010年6月3日被拍出了中国艺术品成交纪录——3.9亿元，加上12%的佣金，总成交价4.368亿元。

艺术特点

《砥柱铭》是黄庭坚的大字行书作品，用笔纵横有力，结构上也很独特。此前，这件手卷因为文字内容、书法风格等方面与黄庭坚其他作品存在差异，早在乾隆时期便被认为是赝品，有诸多猜疑。经台北故宫博物院指导委员、台南大学艺术史研究所博硕士导师傅申先生研究，最终确定为黄庭坚的真迹，而且是黄庭坚书风转换期的真迹。傅申先生还为此卷专门书写了一份近两万字的研究报告。

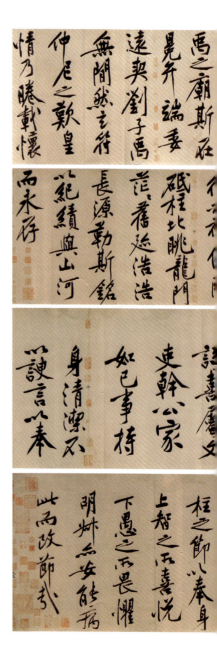

維十有一年皇帝御天下之十二載也道被爍中威加海外六合同軌茺有戴功成名定時和歲阜越二月東延得至于洛邑肆覲禮旱玉鑾旋幹度龍函之陰跛分陝之地繼惟列聖降仰止表命有司勒銘羨名祝之其詞曰大氣伯爲水土是職捶冠莫顧過門不息讓德宜憂龍擁功益稷櫛風沐雨旱宮非食湯方割襄陵伊始事極名正圖窮地登興利除

魏以有憂君之仁有貴難之義其智是以經世其德是以服物平生欣慕馬時為好學者書之忘其文之工拾我但見其嬋媚者也吾

于上智亦不以驕惕以誰於下愚可告業者也或者謂世道極頹吾心如砥柱夫世道之喪若水上之浮漚既可以爲人之師表又可爲人君之佐則舐桂之文墨

黄庭坚《教审帖》

作品概况

《教审帖》又称《与立之承奉书》，此帖为纸本，纵 27.1 厘米，横 43.1 厘米，共 9 行、81 字。现收藏于台北故宫博物院。此帖书于宋元祐三年（1088）左右。钤有"缉熙殿宝""友古轩"等印记；《石渠宝笈》《故宫书画录》等著录。《停云馆帖》《御刻三希堂石渠宝笈法帖》《谷园摹古法帖》等收录。

艺术特点

黄庭坚是苏轼的学生，居于"苏门四学士"之首，其书风受苏轼影响很大。《教审帖》书于元祐三年左右，当时正为黄庭坚与苏轼相处之时，所以此帖带有明显的"苏字"痕迹。尤其是字形稍扁的"读""颇""得""闲""欲""尚""但""字"等字，面貌都与苏轼的作品极为相似。此帖内容简洁，虽"奉答草率"，但其书不失严谨，点画沉着流畅，毫无懈怠，可见黄庭坚的书法功底之深。字数不多，章法排列节奏自然，颇有"无意于佳乃佳"的意味。

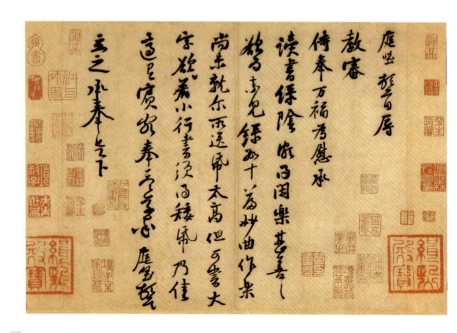

黄庭坚《荆州帖》

作品概况

《荆州帖》是黄庭坚的行书作品,又称《动静帖》《致公蕴知县宣德执事尺牍》。此帖为纸本,纵30.4厘米,横43.5厘米。此帖书于北宋绍圣二年(1095)三月四日,黄庭坚在荆州登船离行前,与公蕴知县道珍重。帖上钤有"缉熙殿宝""天历之宝"等印记,后有"臣柯九思进入"的题记,清经安岐收藏,现收藏于台北故宫博物院。

艺术特点

《荆州帖》全文共10行、132字,字势欹侧,结体开张,具其书风特色,所书笔法沉稳,唯笔画中之顿挫起伏较少,与大行书略有差别。

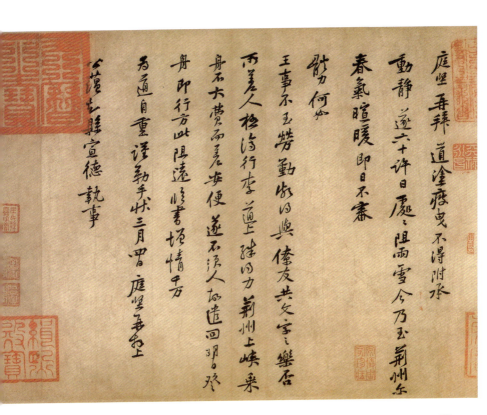

黄庭坚《李白忆旧游诗卷》

作品概况

《李白忆旧游诗卷》是黄庭坚的草书作品,此帖为纸本,纵 37 厘米,横 392.5 厘米。现收藏于日本京都藤井斋成舍有邻馆。据明代书画家沈周考定,此卷为黄庭坚在北宋绍圣年间(1094—1098)被贬黔中后所书,是他晚年的草书代表作。

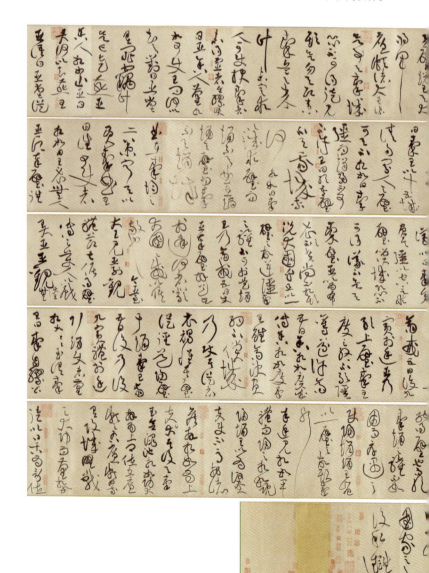

艺术特点

《李白忆旧游诗卷》书法深得张旭、怀素草书飞动洒脱的神韵,而又具有自己的风格。此卷草书标志着黄草的突出特色,用笔老辣,纵横转掣,与诗相配,相得益彰。每行字句不等,字距颇密,而行间似稍开阔,但也不尽相等。每行并不垂直而下,行扭颇重,时左时右,然而两下映衬,非常顺适。黄庭坚草书以萦绕为主,所以行笔多宛转无折,不作复笔,但有浓淡之对应。起笔圆浑,收笔尽量自然,骋笔极少,亦偶有为之,很有生气。

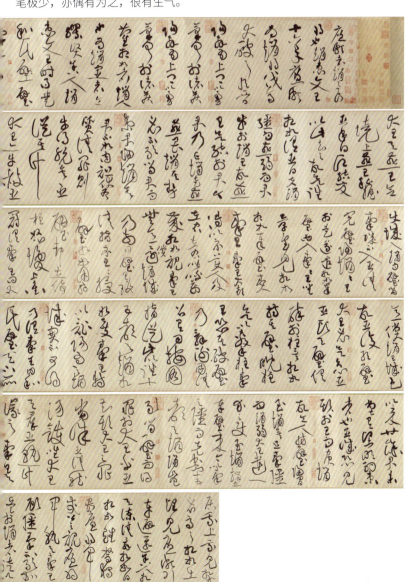

黄庭坚《苦笋赋》

作品概况

《苦笋赋》是黄庭坚于北宋元符二年（1099）创作的一篇赋，文字清通，短小精悍，富于深意。此帖为纸本，纵 31.7 厘米，横 51.2 厘米。曾经吴桢、安岐、陈定等人收藏，《平生壮观》《墨缘汇观》《石渠宝笈续编》《故宫书画录》等著录。《御刻三希堂石渠宝笈法帖》《仁聚堂法帖》《墨缘堂藏真帖》《宋四家墨宝》等收录。现收藏于台北故宫博物院。

艺术特点

《苦笋赋》全文共 11 行、181 字，落笔奇伟，丰劲多力，不仅是书法瑰宝，而且为后世研究苦笋的食疗价值和保健功能提供了历史资料。此帖笔势遒劲，中宫敛结，长笔外拓，英俊洒脱，显示出黄庭坚纵逸豪放的雅韵，并充分发挥倾侧的动向美感。

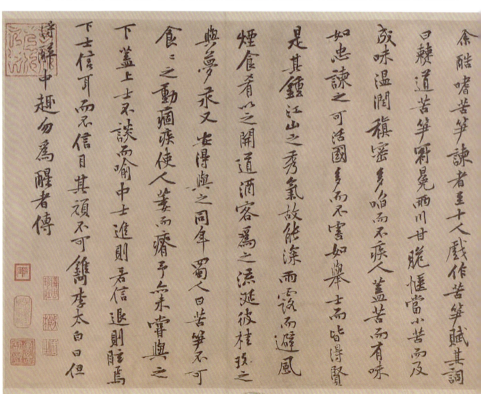

黄庭坚《经伏波神祠》

作品概况

《经伏波神祠》是黄庭坚的行书作品,纸本,纵 33.6 厘米,横 82.6 厘米。此为书刘禹锡词卷,伏波指汉代名将伏波将军马援。书于北宋建中靖国元年(1101)农历五月,系黄庭坚 57 岁时所书。卷后自题云:"持到淮南,见余故旧可示之,何如元祐中黄鲁直书?"盖其晚年得意之笔。

《经伏波神祠》曾经宋养正善、明沈周、项元汴、清成亲王、刘文清及现代叶恭绰、张大千等人收藏;《清河书画舫》《珊瑚网》《平生壮观》等著录;《听雨楼帖》《诒晋斋法帖》《小清秘阁帖》等收录;现藏于日本东京永青文库;有影印本存世。

艺术特点

《经伏波神祠》全文共 16 行、166 字,堪称黄庭坚行楷典范之作,此作超迈神奇、格调清雅,其笔圆韵胜、意足神完。明代文徵明评其:"真得折钗、屋漏之妙。"

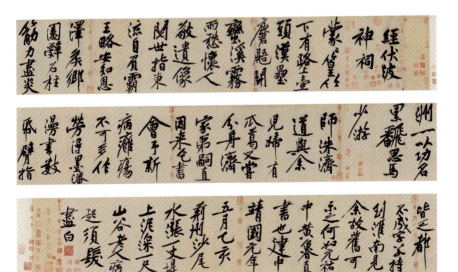

黄庭坚《山预帖》

作品概况

《山预帖》是黄庭坚的行书作品,纸本,纵 31.2 厘米,横 26.8 厘米。此帖书于北宋建中靖国元年(1101)四月到五月间,现收藏于台北故宫博物院。帖上钤有明内府稽察司半印、"张应申印"、"清鉴堂图书印"、"笪重光印"等印记;《石渠宝笈初编》《故宫书画录》等著录;《清鉴堂帖》《御刻三希堂石渠宝笈法帖》《谷园摹古法帖》《宋黄文节公法书》等收录。

艺术特点

《山预帖》全文共 6 行、84 字,与《苦笋赋》相比,《山预帖》更不计笔画的飞扬之势。稳重之外,几许漾动之笔穿插其中,特别是整体文字向左倾斜,左低右高之态,敧正相生,动静神现,美不胜收,别有意趣。

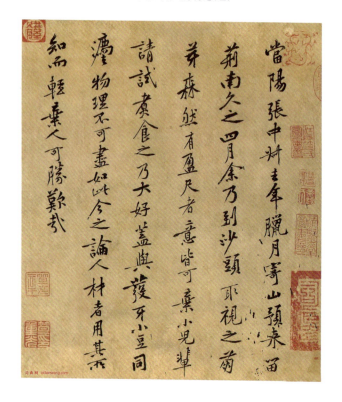

黄庭坚《松风阁诗帖》

作品概况

　　《松风阁诗帖》是黄庭坚七言诗作并行书,此帖为墨迹纸本,纵 32.8 厘米,横 219.2 厘米。此帖在宋代为向民收藏,后归贾似道,又迭经明项元汴、清安岐,而入清内府。清道光年间此帖曾到鄂籍王家璧(孝凤)手中,现收藏于台北故宫博物院。

　　松风阁位于湖北省鄂州市之西的西山灵泉寺附近,海拔 160 多米,古称樊山,是当年孙权讲武修文、宴饮祭天的地方。宋徽宗崇宁元年(1102)九月,黄庭坚和朋友游鄂城樊山,途经松林间的一座亭阁,在此过夜,听松涛而成韵。此诗的主要内容是歌咏当时所看到景物,并表达对友人的怀念。黄庭坚一生创作数以千百的行书精品,其最负盛名者当推《松风阁诗帖》。

艺术特点

　　《松风阁诗帖》全文共 29 行、153 字,用笔十分精到。纵观全篇点画,浑厚劲挺,擒纵得体,浓纤刚柔,尽如人意,长笔遒逸,短画紧洁,抑扬顿挫,提按分明,虽然如游龙舞凤,处处飞动,却也笔笔着实,没有丝毫的懈怠与软滑。此帖章法奇诡跌宕,扣人心弦,字或大或小,或长或短,或收或放,或藏或露,疏密相间,穿插争让,出没奔轶,超逸绝尘。在结体方面,《松风阁诗帖》有两个特点:一是内紧外放,二是敧侧多姿。

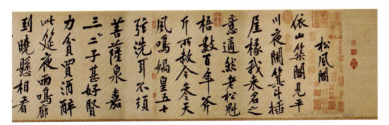

黄庭坚《诸上座帖》

作品概况

《诸上座帖》是黄庭坚的草书作品,此帖为纸本,纵 33 厘米,横 729.5 厘米。现收藏于北京故宫博物院。此帖是宋黄庭坚为友人李任道所录写的五代金陵僧人文益的《语录》,全文系佛家禅语。署款:"山谷老人书。""书"字上钤"山谷道人"朱文方玺。后纸有明吴宽、清梁清标题跋各一段。此帖明都穆《寓意编》、华夏《真赏斋赋注》、文嘉《钤山堂书画记》、张丑《清河书画舫》、《清河见闻表》、卞永誉《式古堂书画汇考》,清孙承泽《庚子消夏记》、清内府《石渠宝笈初编》等书著录。

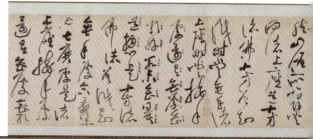

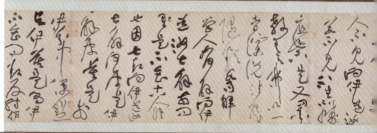

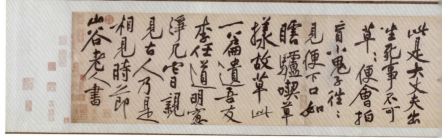

艺术特点

《诸上座帖》全文共 92 行，笔意纵横，气势苍浑雄伟，字法奇宕，如马脱缰，无所拘束，尤其能显示出黄庭坚悬腕摄锋运笔的高超书艺。在《语录》后黄庭坚又作大字行楷书自识一则，结字内紧外松，出笔长而遒劲有力，一波三折，气势开张，一卷书法兼备二体，相互映衬，尤为罕见，是其晚年杰作。

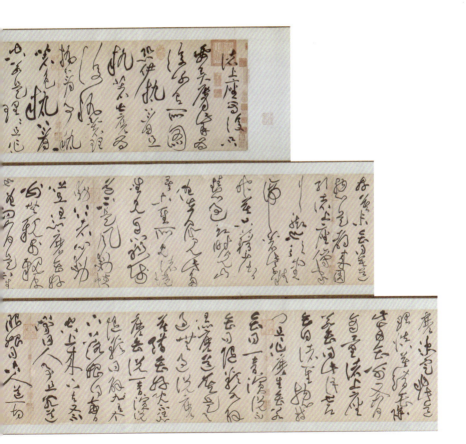

黄庭坚《惟清道人帖》

作品概况

《惟清道人帖》是黄庭坚的行书作品,此帖为纸本,纵 29.3 厘米,横 31.8 厘米。鉴藏印有"缉熙殿宝"、项元汴诸印、"仪周珍藏"等22方,半印5方。此帖为清宫旧藏,收在《法书大观册》内。乾隆帝题赞"凌冬老干偃蹇岩壑",后此赞墨迹及清内府藏印被挖去。此帖著录于《妮古录》卷四、《平生壮观》卷二、《墨缘汇观》法书卷上。

《惟清道人帖》中作者记录了惟清道人的操行品质及其与张商英(天觉)的交往。黄庭坚于北宋绍圣元年(1094)在江西分宁,从帖文分析,此帖当书于其年夏日,时年51岁。帖中所提之惟清道人在《嘉泰录》卷六中有所记载,俗姓陈,南州武宁(在江西)人,为江西隆兴府黄龙寺禅师,北宋政和七年(1117)卒。

艺术特点

《惟清道人帖》行间宽绰而字间紧密,所以笔画多取横势,结体敧侧,左低右高,有峭拔之态,充分体现了黄庭坚小行书的特点,为其代表作品。

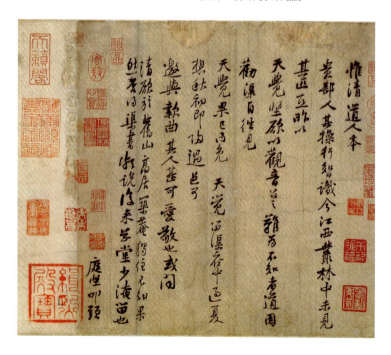

米芾《苕溪诗卷》

作品概况

　　《苕溪诗卷》全称《将之苕溪戏作呈诸友诗卷》,是米芾创作的行书作品,现收藏于北京故宫博物院。末署年款"元祐戊辰八月八日作",知作于宋哲宗元祐三年(1088),时米芾38岁。《苕溪诗卷》的内容是米芾从无锡去往苕溪时所作的六首诗,是他的经意之作。卷前引首有"米南宫诗翰"五篆字。卷末有其子米友仁跋:"右呈诸友等诗,先臣芾真足迹,臣米友仁鉴定恭跋。"后纸另有明李东阳跋。《苕溪诗卷》反映了米芾中年书法的典型风貌,与《蜀素帖》并称米书"双璧"。

艺术特点

　　《苕溪诗卷》结体舒畅,中宫微敛,保持了重心的平衡。同时长画纵横,舒展自如,富抑扬起伏变化。通篇字体微向左倾,多敧侧之势,于险劲中求平稳。全卷书风真率自然,痛快淋漓,变化有致,意趣盎然,反映了米芾中年书法的典型风貌。《苕溪诗》是米芾成熟的行书代表作品之一,其章法布局也已趋于完善,虽然字与字之间没有视觉上直观的连带关系,但是行气通畅自然,如行云流水。映带自如,章法上疏密有致,堪称一绝。

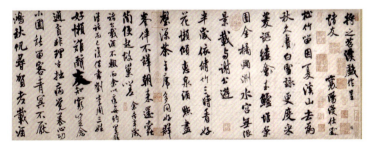

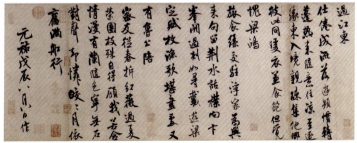

米芾《研山铭》

作品概况

《研山铭》是米芾创作的澄心堂纸本手行书卷,纵 36 厘米,横 136 厘米,现收藏于北京故宫博物院。此帖是米芾书法精品中的代表作,也是米芾大字作品中罕见珍品。《研山铭》分三段:第一段为米芾用南唐澄心堂纸书写的 39 个行书大字;第二段为绘制的《研山图》;第三段为米芾之子米友仁、米芾外甥金代王庭筠和清代书画家陈浩的题跋。

晚年的米芾得到了灵璧石,如获至宝,这块石头的形状呈山形,刚好可做墨池来研墨。米芾对其爱不释手,他连续三天夜晚,抱着这块灵璧石才能入睡。即便是这样,米芾还是意犹未尽,这一夜,月朗星稀,米芾挥毫泼墨,便留下《研山铭》。

艺术特点

《研山铭》书体修长,且每个字长短都有变化,没有固定的尺寸,笔法遒媚,通观全篇,其笔迹竟无一处雷同,行中带草,笔势连绵,没有丝毫的飘忽之感,沉着稳重,并无粗涩横野,在圆转流美之中显示出恣肆烂漫、欹侧生姿的美韵。在章法布局上,米芾借鉴运用了前人的技巧,打破局部的平稀和对称,并以向左倾斜流动的态势,形成一种行距间相互穿插的格局,在动态中求得总体的平衡。通篇时疏时穿,虚实相生,都在有意无意之间。从整体布局上看,气象萧森,笔走龙蛇,在跳荡的表象之下,有浑然的整体存在,给人以强烈的对比感,通篇给人以强烈的音乐节奏感、韵律感。

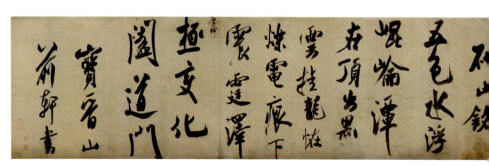

米芾《蜀素帖》

作品概况

《蜀素帖》是米芾于元祐三年（1088）创作的行书绢本墨迹书法作品，纵29.7厘米，横284.3厘米，现收藏于台北故宫博物院。此帖又称《拟古诗帖》，被后人誉为"中华第一美帖"，是"中华十大传世名帖"之一，人称"天下第八行书"。

"蜀素"是北宋时四川制造的质地精良的丝绸织物，上织有乌丝栏，制作讲究。有个叫邵子中的人把一段蜀素装裱成卷，欲请名家留下墨宝，以遗子孙，可是传了祖孙三代，竟无人敢写。因为丝绸织品的纹罗粗糙，滞涩难写，故非功力深厚者不敢问津。《蜀素帖》经宋代湖州（今浙江吴兴）郡守林希收藏20年后，一直到北宋元祐三年（1088）八月，米芾受林希邀请，结伴游览太湖近郊的苕溪，林希取出珍藏的蜀素卷，请米芾书写，米芾才胆过人，当仁不让，一口气写了自作的八首诗。卷中数诗均是当时记游或送行之作。卷末款署"元祐戊辰九月廿三日，溪堂米黻记"。

艺术特点

《蜀素帖》通篇用笔纵横挥洒，动荡摇曳，峻疾痛快。在正侧、偃仰、向背、转折、顿挫中形成刚柔相济的姿态、痛快淋漓的气势与沉着痛快的风格。在结体上，主要表现为两个方面。一是笔画粗细的对比。通篇结体奇险率意、变换灵动，字的笔画粗细对比极其鲜明；二是空间疏密的对比。字的笔画空间疏密节奏变化灵动，可谓疏可走马、密不透风。或紧凑或疏朗的点画与字结构本身形成强烈的对比，疏密有度的线条与富有气势的笔态相生相济。在章法上，紧凑的点画与大段的空白强烈对比，粗重的笔画与轻柔的线条交互出现，流利的笔势与涩滞的笔触相生相济，风樯阵马的动态与沉稳雍容的静意完美结合，形成了《蜀素帖》独具一格的章法特色。

米芾《多景楼诗册》

作品概况

《多景楼诗册》由 11 开册页组成，每页纸本纵 31.2 厘米，横 53.1 厘米，颇为壮观。《多景楼诗册》原为长卷，在宋时已被人装裱成册，明清时期为不少收藏家递藏，是流传有序的书法巨迹。但米芾当初写完诗册后并没有在卷上落款署名，因此后人只能从卷中的题跋得知这是米芾的作品。此诗册现收藏于上海博物馆。

艺术特点

《多景楼诗册》共写有 41 行字，每行有的为二、三字，有的则只有一字，充分显示了米芾大字行书的磅礴气魄。作为米芾晚年的作品，《多景楼诗册》用笔明显老辣、厚重，间架欹侧中见稳健，极为豪放，笔力雄伟，面对这幅书法作品，可以使人想象出米芾挥毫时"神游八极，眼空四海"的气魄。

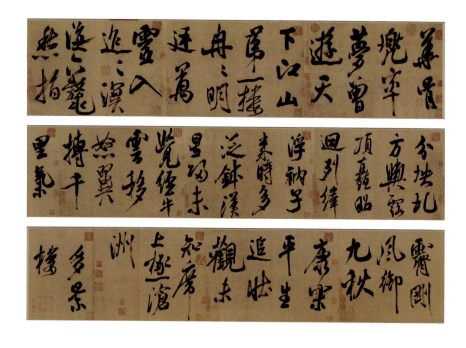

米芾《珊瑚帖》

作品概况

《珊瑚帖》,又名《珊瑚笔架图》,是米芾晚年创作的纸本行书作品。此帖为纸本墨迹,纵 26.6 厘米,横 47.1 厘米,现收藏于北京故宫博物院。《珊瑚帖》流传有绪,曾经南宋内府,元代郭天锡、季宗元、施光远、肖季馨,清代梁清标、王鸿绪、安岐、裴伯谦等递藏,后归张伯驹。1956 年,张伯驹将该作捐献给文化部文物局。

《珊瑚帖》的内容是米芾向别人夸耀自己的收藏,并随笔画出一枝珊瑚,画之不足,又为珊瑚笔架题诗一首。《珊瑚帖》的书写材料很特殊,竹纸,浅黄色,纸上竹纤维较多。据说这是迄今发现最早的用竹纸书写的作品。

艺术特点

《珊瑚帖》是米芾晚年的著名墨迹。该作较其中年之前的作品,字态更为奇异超迈,随意而书,神韵自然,神采更趋飞扬,形式感也更具意趣。米芾用笔豪放稳健,结字宽绰疏朗。其书体潇洒奔放,又合于法度。前人对米芾《珊瑚帖》早有定论:元代虞集评其"神气飞扬,筋骨雄毅",施光远称其"当为米书中铭心绝品,天下第一帖"。

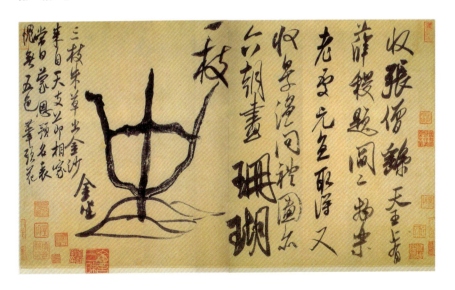

米芾《岁丰帖》

作品概况

《岁丰帖》是米芾的行书作品，此帖为纸本，纵 31.7 厘米，横 33 厘米，现收藏于美国普林斯顿大学美术馆。米芾在元祐八年（1093），曾经写信给宰相范纯仁，向他呈报雍丘县（河南雍丘）秋天"丰收"的事。信中米芾也以基层父母官的身份，向宰相陈述为政亲民之道。这封信后来也成为米芾丢官的导火线。起因是米芾上任之初，全国各县皆发生蝗灾，雍丘当然也损失惨重，然而米芾却向上级谎报岁丰，让朝廷误判，决定对雍丘课以重税，所以米芾为了催租课税一事，与朝廷钦差发生冲突，最终以罢官收场。

艺术特点

《岁丰帖》所言内容乃紧系县民生计，从艺术的角度来看，此帖的字颇为拘谨，与米芾之前游山玩水、抒发己志的书风截然不同。尤其是前三行，从一些僵硬的笔画中不难想象米芾书写之时紧握毛笔、心情沉重的样子。后四行稍好，但是从后三行开始，字与字的间格太开，使行气不饱满。

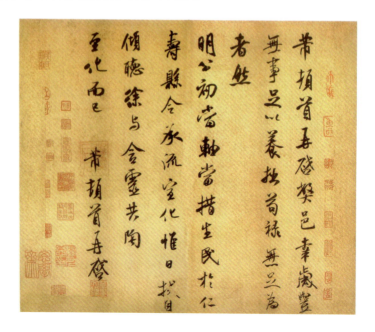

米芾《葛君德忱帖》

作品概况

《葛君德忱帖》是米芾的行书作品，为致葛德忱书札。此帖为纸本，纵 25.4 厘米，横 78.6 厘米，现收藏于台北故宫博物院。此帖作于元符二年（1099）五月四日，离米芾秩满（官吏任期届满）不足一月，故有"欲去"之语。

艺术特点

《葛君德忱帖》是米芾晚年成熟书风的代表作之一。此帖自始至终，气韵十分流畅，下笔如飞，痛快淋漓，毫无顾忌，点画之际，妙趣横生。粗看，"全不缚律"，左倾右倒，形骸放浪。仔细赏读，却又敧正相生，字字随着章法气势变化，用笔狂放而不失检点，提按顿挫丝丝入扣，上下精神，相与流通，有着强烈的节奏感。

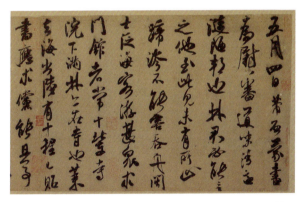

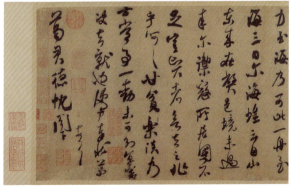

米芾《三帖卷》

作品概况

《三帖卷》即《叔晦帖》《李太师帖》《张季明帖》,三帖合装一卷,为米芾行书中的精品之一。《张季明帖》约书于宋元祐元年(1086),《李太师帖》约书于元祐二年(1087)。帖上钤有"项元汴鉴藏印""安仪周家珍藏""乾隆鉴赏玺""太上皇帝之宝""乾隆宸翰""信天主人""淳化轩""梁清标印""黔南景氏珍藏""庆郡王宝藏书画章"等鉴藏印,现收藏于日本东京国立博物馆。

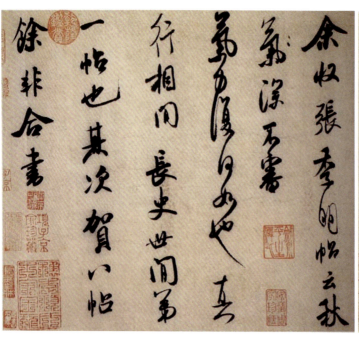

艺术特点

《三帖卷》书法沉着痛快,洒脱飘逸。帖后项元汴跋云:"卷毫濡墨,沉着痛快,且箫散简远,气雄韵胜,实与逸少同调合度。"项元汴认为米芾此帖书风于王羲之相近。米芾的书法的确得力"二王"最多。但与"二王"书法又有不同,王羲之法度紧敛古质蕴藉内含;而王献之的笔致则是散朗妍妙,俊逸姿媚。米芾的天资个性与王献之较为相近,所以米芾的结体,《三帖卷》用笔中可见王献之的风骨。

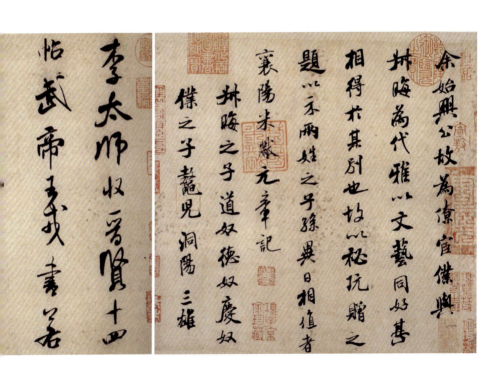

米芾《向太后挽词帖》

作品概况

《向太后挽词帖》是米芾晚年所书。此帖为纸本，小字行楷，纵 30.2 厘米，横 22.3 厘米，现收藏于北京故宫博物院。米芾小楷书仅见于题跋，故此帖非常珍贵。向太后为宋神宗赵顼皇后，赵顼死后，哲宗赵煦即位，被尊为皇太后，卒于建中靖国元年（1101）。此帖即书于此年，米芾时 51 岁。

《向太后挽词帖》副页有明董其昌临"向太后挽辞"及跋，曾经明代陈继儒、项元汴，清代孙慎行、徐渭仁、缪荃孙、朱益藩等二十八家观题。著录于明何良俊《何氏书画铭心录》、汪珂玉《珊瑚网》、郁逢庆《郁氏书画题跋记》、陈继儒《妮古录》、张丑《清河秘笈表》，清顾复《平生壮观》、吴其贞《吴氏书画记》、卞永誉《式古堂书画汇考》、崇彝《选学斋书画寓目记》、完颜景贤《三虞堂书画汇目》等书。

艺术特点

《向太后挽词帖》结字介于行楷之间，笔法精练，正如前人所说："研笔如铁，而秀媚之气奕奕行间，风华类得大令（即王献之）之神，是南宫得意笔。"在米芾作品中这样精致的小楷是极为少见的。叶恭绰记《宋米元章〈向太后挽词〉》载："米元章书法，以小楷为最佳，但现存仅一件，即《向太后挽词》也。其实，亦系行楷。此物，以前未入过元、明、清三朝内府，以挽词犯忌讳也。"

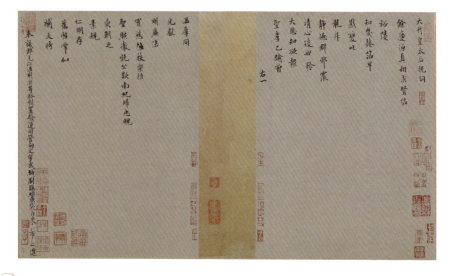

薛绍彭《昨日帖》

作品概况

《昨日帖》又称《得米老书帖》，此帖为纸本，行书，纵26.9厘米，横29.5厘米，现收藏于台北故宫博物院。此帖曾刻入《三希堂法帖》；《珊瑚纲》《式古堂书画汇考》《石渠宝笈续编》等书著录。

艺术特点

《昨日帖》极守法规，运笔藏锋，锋正而不显露；结体平正，虽流动而不浮急，字距疏松，格局清朗，与五代杨凝式的《韭花帖》格局相似。章法近古，字字断开，不作连绵之势，如王羲之《十七帖》，似孙过庭《书谱》。

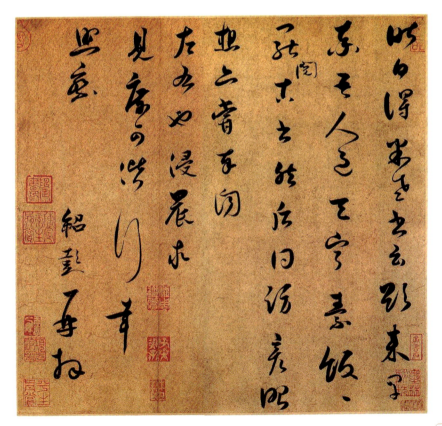

蔡京《节夫帖》

作品概况

《节夫帖》是蔡京的行书作品,全称《致节夫亲契尺牍》,载入《宋人法书》第三册。此帖为纸本墨迹,纵32.2厘米,横42.3厘米。此帖流传有绪,钤有"神奇""墨妙""安氏仪周书画之章""王元美鉴赏""薛氏家藏"等鉴藏印,现收藏于台北故宫博物院。

艺术特点

《节夫帖》全文共10行,每行字数不一,共71字,书法近似米芾,笔力雄健,气势亦不同凡响。在结字方面,字字笔画轻重不同,出自天然;起笔落笔呼应,创造出多样的字体。在分行布白方面,每字每行,无不经过精心安排,做到左顾右盼之中求得前后呼应,达到了气韵生动的境界。

赵佶《秾芳诗帖》

作品概况

《秾芳诗帖》是宋徽宗赵佶"瘦金体"的代表之作。此帖为绢本,大字楷书,纵 27.2 厘米,横 265.9 厘米,现收藏于台北故宫博物院。《秾芳诗帖》由朱丝栏界格,每个字大近五寸,为传世所见宋徽宗书法中字迹最大的作品。

艺术特点

《秾芳诗帖》全文共 20 行,每行 2 字,运笔快捷灵活,笔力瘦劲,笔法外露,风姿绰约,个性极其强烈。清代陈邦彦曾跋《秾芳诗帖》:"此卷以画法作书,脱去笔墨畦径,行间如幽兰丛竹,泠泠作风雨声,真神品也。"既是对这幅诗帖的评赞,也是对"瘦金体"艺术效果的概括。《秾芳诗帖》无论是书体结构、力度、内涵、气魄均可当为"瘦金体"第一。

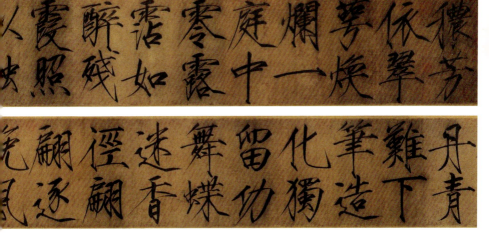

赵佶《牡丹诗帖》

作品概况

《牡丹诗帖》又称《书牡丹诗》，纸本，小字楷书，纵 34.8 厘米，横 53.3 厘米，现收藏于台北故宫博物院。

艺术特点

《牡丹诗帖》华丽富贵，疏密自然，用笔洒脱，线条粗细有致，笔势圆转流畅，书写时以手腕为轴心，少了点刚硬，多了些柔和，充分表现出了"瘦金体"的婀娜之美。据帖文推测，可能原先配有一幅双色牡丹图，作品参差错落，一气呵成，表现出作者高度的艺术修养。

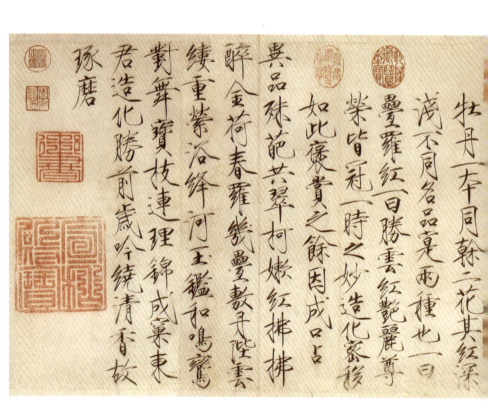

赵构《赐岳飞手敕》

作品概况

　　《赐岳飞手敕》是赵构创作的一件行楷书法作品。卷后署"付岳飞"三字，上钤御前之宝，下有高宗御押二印。根据内容推断，此手敕约书于绍兴四年（1134）前后，为宋高宗早年所书。

艺术特点

　　《赐岳飞手敕》全文共17行、99字。无论在整体布局上，还是在笔法意态上，均具有王羲之《兰亭序》的神韵和智永的特色，并能加以融会贯通，形成了自家的风貌，显示出"秀异而独立"、精彩润朗的艺术风格。其点画中的撇与捺挺健有力，秀色可人，绝无剑拔弩张之态。结字妍媚多姿，清和俊秀，字体在行书与楷书之间，从中可窥其铁画银钩，又时以侧锋取势之主观追求。全篇竖成行横无列，行间参差，错落有致；字与字、行与行之间疏朗宽稳，虽字字不相连属，然以气贯通，颇有书卷之气。

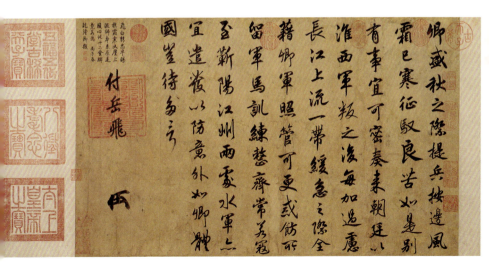

陆游《怀成都十韵诗》

作品概况

《怀成都十韵诗》是陆游的行草作品，纸本，纵 34.6 厘米，横 82.4 厘米，现收藏于北京故宫博物院。此卷为陆游晚年为其友人手录旧日所作七言古诗一首，内容描写作者 50 岁左右在成都做官时的生活景况。此作格调豪放跌宕，书风亦瘦硬通神，可谓词翰双美。后纸有明代陆釴、谢铎、程敏政、王鏊、周经、杨循古、沈周题跋；卷中钤有清代乾隆、嘉庆、宣统内府诸玺及"商丘宋荦审定真迹"、"陈宗后印"等鉴藏印章，著录于《装余偶记》《石渠宝笈》。

艺术特点

《怀成都十韵诗》乃陆游中年退闲暂归故居时所书。诗甚流丽，而字亦清劲可爱。笔势与五代书家杨凝式相仿，清健洒脱。朱熹云："务观笔札精妙，意致高远。"

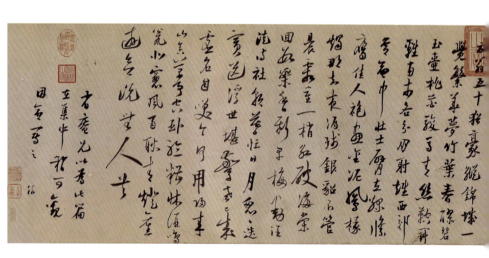

陆游《尊眷帖》

作品概况

《尊眷帖》是陆游的行书作品,纸本,纵 29.3 厘米,横 38.3 厘米,现藏于北京故宫博物院。此帖鉴藏印有"宋荦审定""淞洲""江恂之印""德畲借观",以及成亲王、成薰等;《书画鉴影》卷一著录,《海山仙馆藏真帖》卷三摹刻;《尊眷帖》内容为委请类,即陆游委请函丈帮助其幼子子聿完成学业。帖中言及的子聿为陆游之幼子,据陆游年谱知其生于淳熙四年(1177)丁酉,是年放翁 53 岁。"镜中"指绍兴镜湖即鉴湖,故此帖书于家中。

艺术特点

《尊眷帖》全文共 11 行、80 字,结体颀长,笔画劲健,转折点画精致,既可见到杨凝式、苏轼及黄庭坚书法遗意,又拥有了陆游自己的特色。

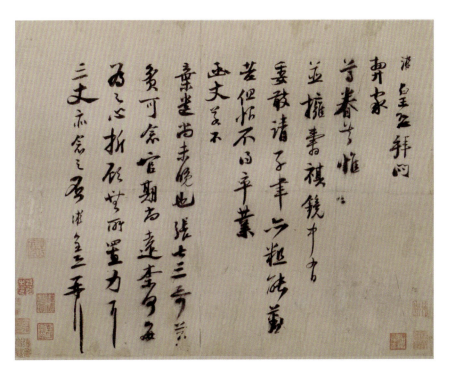

张即之《汪氏报本庵记》

作品概况

《汪氏报本庵记》是张即之的行书作品，纸本。纵 29.3 厘米，横 91.4 厘米，现收藏于辽宁省博物馆。帖后有文徵明跋、项元汴题记；卷前后又有项氏诸印和卞永誉式古堂印，清代乾隆、嘉庆、宣统三朝印玺；书后的"淳熙十二年（1252）三月二日"款，原应在文内，为后人挖移至篇末。

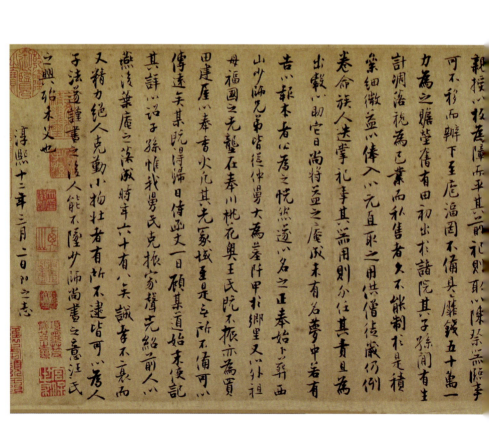

艺术特点

《汪氏报本庵记》共有小字行书 38 行、688 字，笔法骨力劲健，点画精到，结字生动，笔意流动，显得神采焕发，给人以一种轻松自如之感，从其成熟的风格上来看，当为张即之晚年时所书，无疑是其生平的代表之作。

张即之《台慈帖》

作品概况

《台慈帖》是张即之的行书作品,纸本,纵 30.9 厘米,横 43.1 厘米,现收藏于北京故宫博物院。帖上有宋荦、江恂、成亲王、成薰等人鉴藏印。此帖结衔称"致仕",应作于南宋景定年间(1260—1264),故为张即之老年之作。书法精劲峭利,无衰退气象。

艺术特点

《台慈帖》书法运笔提顿幅度明显,点画虚实相映,线条粗细变化与写经书颇似。结字严整奇伟,布白疏朗而有新意,确如文徵明所言:"即之安国(张孝祥)之后,老笔健劲,大类安全所书,稍变而刻急遂自名家。"

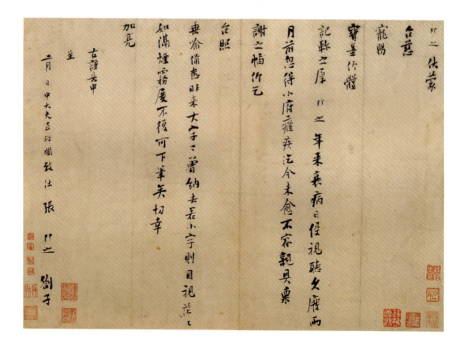

第五章

元代字帖

　　元代书风，仍沿宋习盛于帖学，宗唐宗晋，虽各有其妙，亦不能以一家之法立于书坛。元代少数民族出现了一定数量的书法家。元朝政府还专门设置了奎章阁等文化机构促进了书法的发展。元代书法家注重复古的同时使各种书体全面复兴。自从魏晋就很少有人使用的章草在元代再次兴盛，出现了大批章草高手，而隶书和篆书也出现了一些书法家。

元代书法名家

◎ 耶律楚材

耶律楚材（1190—1244年），字晋卿，汉化契丹族人，号玉泉老人、湛然居士，蒙古帝国时期的政治家。辽朝东丹王耶律倍八世孙、金朝尚书右丞耶律履之子。在金仕至左右司员外郎。元军攻占金中都时，成吉思汗收耶律楚材为臣。耶律楚材少年时受金代文化影响至深，在赵孟𫖯扭转金及南宋末年书法流风之前，他的书法具有一定的代表性。

◎ 鲜于枢

鲜于枢（1246—1302年），字伯机，晚年营室名"困学之斋"，自号困学山民，又号寄直老人。元代著名书法家。祖籍金代德兴府，生于汴梁。汉族，大都人，一说渔阳人，先后寓居扬州、杭州。元世祖至元年间以才选为浙东宣慰司经历，后改浙东省都事，大德六年（1302）任太常典薄。好诗歌与古董，文名显于当时，书法成就最著。

◎ 赵孟𫖯

赵孟𫖯（1254—1322年），字子昂，号松雪道人，又号水晶宫道人、鸥波，中年曾署孟俯，浙江吴兴（今浙江湖州）人。元初著名书法家、画家、诗人，宋太祖赵匡胤十一世孙、秦王赵德芳嫡系子孙。赵孟𫖯累官翰林学士承旨、荣禄大夫，名满天下。赵孟𫖯博学多才，能诗善文，懂经济，工书法，精绘艺，擅金石，通律吕，解鉴赏，特别是书法和绘画成就最高，开创元代新画风，被称为"元人冠冕"。他亦善篆、隶、真、行、草书，尤以楷、行书著称于世。其书风遒媚、秀逸，结体严整、笔法圆熟，创"赵体"书，与欧阳询、颜真卿、柳公权并称"楷书四大家"。

◎ 邓文原

邓文原（1258—1328年），字善之，一字匪石，人称素履先生，绵州（今四川绵阳）人，又因绵州古属巴西郡，人称邓文原为"邓巴西"。其父早年避兵入杭，遂迁寓浙江杭州，或称"杭州人"。历官江浙儒学提举、江南浙西道肃政廉访司事、集贤

直学士兼国子监祭酒、翰林侍讲学士，卒谥"文肃"。其政绩卓著，为一代廉吏。其文章出众，也堪称元初文坛泰斗，《元史》有传。邓文原擅行、草书，尤以擅章草而闻名，与赵孟𫖯、鲜于枢齐名，合称"元初三大书法家"。

◎ 康里巎巎

康里巎巎（1295—1345 年），字子山，号正斋、恕叟，蒙古族（康里部），元代著名少数民族书法家。曾任礼部尚书、奎章阁大学士，官至翰林学士承旨，知制诰，兼修国史。以书名世。书与赵孟𫖯、鲜于枢、邓文原齐名，世称"北巎南赵"。

◎ 杨维桢

杨维桢（1296—1370 年），字廉夫，号铁崖、铁笛道人，又号铁心道人、铁冠道人、铁龙道人、梅花道人等，晚年自号老铁、抱遗老人、东维子，会稽人，元末明初著名诗人、文学家、书画家和戏曲家，与陆居仁、钱惟善合称"元末三高士"。杨维桢的书法以行草最工，笔势岩开，有"大将班师，三军奏凯，破斧缺斨，例载而归"之势。

耶律楚材《送刘满诗卷》

作品概况

《送刘满诗卷》是耶律楚材的楷书作品,书于金泰和四年(1204)。此卷为纸本,纵 36.5 厘米,横 282.3 厘米,现收藏于美国纽约大都会博物馆。

《送刘满诗卷》拖尾有五人七跋,可能是重新装裱的原因,未按时间顺序,而将历史上名气最大的宋濂列于首位。如按时间排列各题跋,则应一是至治元年(1321)龚璛跋,二是至正九年(1349)戴良一跋,三是至正十二年(1351)郑涛一跋,四是至正年间宋濂(未署年月,但称元为国朝,故当在元末)一跋,五是乾隆八年(1743)李世倬的三段跋。

艺术特点

《送刘满诗卷》气魄宏大,笔法苍老,有如颜真卿,奇崛挺拔、泼辣豪放,又如黄庭坚。其字有"河朔伟气",与后来赵孟頫提倡的晋人韵味迥异。

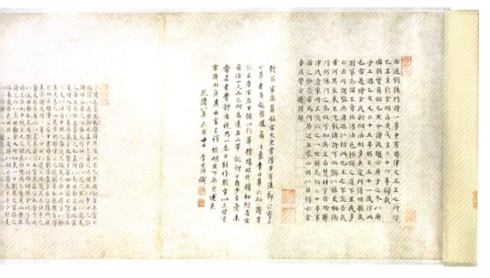

鲜于枢《韩愈进学解卷》

作品概况

《进学解》原文是唐代韩愈的著名文章。此卷是鲜于枢用行书、草书所写,纵49.1厘米,横795.5厘米,现收藏于北京首都博物馆。全文共108行,每行2—10字不等。钤有"鲜于枢伯几父"白文印,"渔阳""虎林隐吏"朱文印。后续一纸,有元朝刘致、班惟志二跋。

艺术特点

《韩愈进学解卷》前半部以行书为主,后半部以草书为主,潇洒自然,一气呵成,刚柔顿挫,节奏分明。如水墨画高低远近,起伏多变。用笔主锋圆滑,飘逸之甚。每字起笔似都上承前字而来,绝无突入之感;每字收笔又都似下连后字之起笔,虽不见得有牵丝可循,然其笔意字态,清晰可见。虽以断字为主,但亦有三字相连者两处,二字相连者三处,其余皆字字不作牵丝萦绕,从整篇来看,竟似都不连属,方显出点点洒洒,如银汉之群星,漫洒天河而又互相顾盼,彼此都各自为是,又有统一之意念。

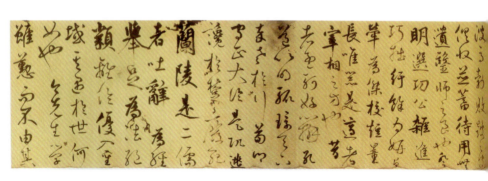

《韩愈进学解卷》(节选)

鲜于枢《苏轼海棠诗卷》

作品概况

《苏轼海棠诗卷》是鲜于枢的行草作品，系书录苏轼咏海棠七言长古。此卷书于大德五年（1301），纸本，纵34.5厘米，横584厘米，现收藏于北京故宫博物院。卷后有元、明以来诸多书家题跋和收藏印记。

艺术特点

《苏轼海棠诗卷》是鲜于枢运用极富弹性的硬毫写成，以行书为主，兼用草法。其用笔多取法唐人，细察此卷，与颜真卿《祭侄稿》、《刘中使帖》及《争坐位帖》多有契合之处，笔法纵肆，敧态横生。通篇200余字，"全力以赴"，"无一笔苟置"。从用笔力上看，锋敛墨聚，圆劲有力，每笔画的起收、顿挫、使转，均从容不迫，却又变化万千。结体略呈右上取势，宽博宏肆，纵敛有度；行书中间杂草书，规整中有变化，益增活泼生动之趣。章法近乎上下齐平，行距均匀，不激不厉，自然畅达。

鲜于枢《杜甫魏将军歌诗》

作品概况

　　《杜甫魏将军歌诗》是鲜于枢的草书作品,为书录唐代杜甫诗《魏将军歌》。纸本,纵48厘米,横462厘米,现收藏于北京故宫博物院。款署"右少陵魏将军歌 困学民书",钤"渔阳"朱文印、"鲜于"朱文印、"白几印章"白文印、"困学斋"朱文印。鉴藏印有"都省书画之印"朱文印、"纪察司印"朱文印、"礼部之□书画关防"朱文印及黄德峻、伍元蕙、王南屏等。卷前题签"元鲜于伯几草书杜诗真迹。道光庚子夏日重装。秋赏斋珍藏"。卷末有罗天池长跋,述此卷流传经过。

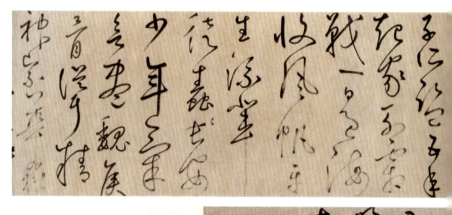

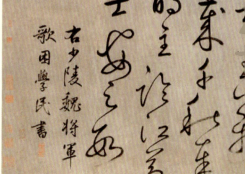

艺术特点

《杜甫魏将军歌诗》书法纵横挥洒，奔放自如，笔势连绵而气酣墨畅，有一气呵成之势。一些字的点画停顿处，提按变化较少、取法自唐代人，以气势称胜。

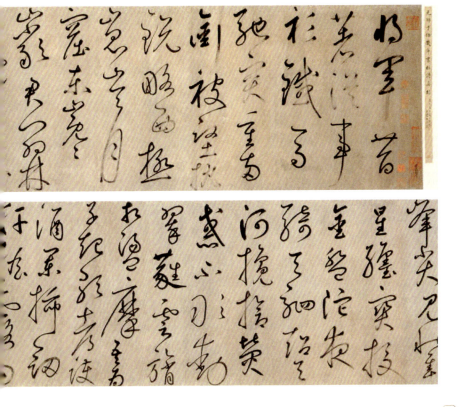

鲜于枢《韩愈石鼓歌卷》

作品概况

《石鼓歌》是韩愈的诗作。此诗从石鼓的起源到论述它的价值,其创作目的是呼吁朝廷予以重视与保护。此卷是鲜于枢用草书所写,纸本,纵44.9厘米,横459.9厘米。款署"大德辛丑夏六月",即元大德五年(1301),时年56岁,翌年逝世。

艺术特点

《韩愈石鼓歌卷》既有"二王"和《十七帖》风致,又有唐人孙过庭、怀素等人笔韵,其中第四十二行"国"字,一如怀素《自叙帖》中之"国"字。通卷一气呵成,雄放恣肆,有"河朔伟气,奇态横生"之感。鲜于枢草书谋篇布局、章法严谨;无一笔不精熟,且循法度而有变化,能出己意,筋骨遒劲。

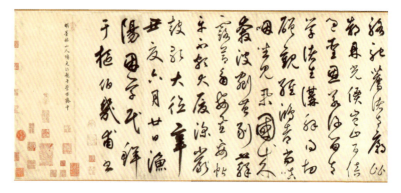

赵孟頫《杜甫秋兴八首》

作品概况

　　《杜甫秋兴八首》是赵孟頫的行书作品,纵 23.5 厘米,横 261.5 厘米。现收藏于上海博物馆。款署:"此诗是吾四十年前所书,今人观之未必以为吾书也。子昂重题。至治二年(1322)正月十七日。"据此知该卷书于元初至元十九年(1282)前后,作者时年 28 岁左右。

　　《杜甫秋兴八首》是唐代宗大历元年(766)秋天,杜甫滞留夔州时写的一组七言律诗。这八首诗是一个完整的乐章,历来被公认为杜甫抒情诗中的艺术精品。事实上,赵孟頫只写了其中四首,他在落款中对此已有交代:"右少陵秋兴八首盖古今绝唱也,沈君以此纸求书,因为书此纸短仅得其四耳。"

艺术特点

　　《杜甫秋兴八首》用笔细腻,结体端庄秀逸,笔圆墨润,筋丰骨健,给人以神定气闲、虚和宛朗的美感。

赵孟頫《玄妙观重修三门记》

作品概况

《玄妙观重修三门记》是赵孟頫创作的一幅楷书作品。此作为纸本，现收藏于日本东京国立博物馆，以其为底本的石刻位于苏州玄妙观正山门内。该书法作品的文章由宋末元初文人牟巘撰写，记载了苏州玄妙观重新修缮殿门一事。

玄妙观是位于苏州古城内繁华地带的一座道教宫观，原名三清观，在元朝受到皇家敕命更名并赐御笔匾额，观内道士为了隆重庆祝这一盛事，决定对观内殿宇进行重新修缮，可是由于筹集的经费不足，三道已经破败不堪的殿门却再也无力整修。经过道士严焕文等人一番努力，并得到夫人胡氏妙能的倾力捐助，终于在至元二十九年

（1292）动工修缮。既然这一盛事有此波折，观内道士决定在观内树立石碑以纪念，遂邀请当时的文人牟巘为之撰文，又邀请当朝书画家赵孟𫖯亲笔书写碑文并篆额。

艺术特点

在笔法上，赵孟𫖯《玄妙观重修三门记》一方面恪守中锋、顺势的原则；另一方面杂糅行书的笔法，从而形成了或藏锋痕迹含蓄，或露锋意味明朗的风格。其风格既不同于魏晋、南北朝时期书法的工整、严谨，也不同于唐楷的法度森严与精雕细琢。从单字的处理来看，线与线之间的顾盼承接，空间与空间的虚实对比，无不包含着一种内在的力量和如涓涓细流永无休止之势，同时反映出赵孟𫖯对线条娴熟的驾驭能力。《玄妙观重修三门记》结字方正，左右、上下之间的呼应紧密，字形大小因其自然而由之，布白在匀称之中却又能够表现虚实之间的和谐相处。其中，有些字分别添加、减省笔画，或者变形书写。

赵孟頫《前后赤壁赋》

作品概况

《前后赤壁赋》是赵孟頫于元大德五年（1301）创作的书法作品，纸本册装，共 11 开 21 页，每页纵 27.2 厘米，横 11.1 厘米，现收藏于台北故宫博物院。末署"大德辛丑正月八日，明远弟以此纸求书二赋，为书于松雪斋，并作东坡像于卷首。子昂"。辛丑为大德五年，时赵孟頫 47 岁。

艺术特点

《前后赤壁赋》全文共 81 行、935 字，为行书长卷，用笔娴熟、精湛。在笔法上直承王羲之，以流丽挺健为主，线条温润凝练，外秀内刚。此帖分行布白疏朗从容，用笔圆润遒劲，宛转流美，风骨内含，神采飘逸，尽得魏晋风流遗韵。

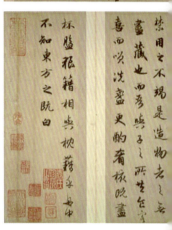

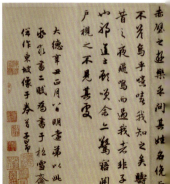

第五章 元代字帖

赤壁賦

壬戌之秋七月既望蘇子與客泛
舟遊於赤壁之下清風徐來水
波不興舉酒屬客誦明月之詩

歌窈窕之章少焉月出於東山
之上徘徊於斗牛之間白露橫江
水光接天縱一葦之所如凌萬
頃之茫然浩浩乎如馮虛御風
而不知其所止飄飄乎如遺世獨立
羽化而登仙於是飲酒樂甚扣

舷而歌之歌曰桂棹兮蘭槳擊

非曹孟德之困於周郎者乎方其破
荊州下江陵順流而東也舳艫
千里旌旗蔽空釃酒臨江橫
槊賦詩固一世之雄也而今安
在哉況吾與子漁樵於江渚之
上侶魚蝦而友麋鹿駕一葉之
扁舟舉匏樽以相屬寄蜉蝣
於天地渺滄海之一粟哀吾生

之須臾羨長江之無窮挾飛
仙以遨遊抱明月而長終知不
可乎驟得託遺響於悲風蘇
子曰客亦知夫水與月乎逝者
如斯而未嘗往也盈虛者如代
而卒莫消長也蓋將自其變者
而觀之則天地曾不能以一瞬
自其不變者而觀之則物與我
皆無盡也而又何羨乎且夫天
地之間物各有主苟非吾之

後赤壁賦
是歲十月之望步自雪堂將歸
于臨皋二客從予過黃泥之
坂霜露既降木葉盡脫人影

在地仰見明月顧而樂之行歌
相答已而歎曰有客無酒有
酒無肴月白風清如此良夜何
客曰今者薄暮舉網得魚巨口
細鱗狀似松江之鱸顧安所得
酒乎歸而謀諸婦婦曰我有斗酒
藏之久矣以待子不時之須於
是攜酒與魚復遊於赤壁之下
江流有聲斷岸千尺山高月小
水落石出曾日月之幾何而山
川不可復識矣余乃攝衣而上
履巉岩披蒙茸踞虎豹登
虯龍攀棲鶻之危巢俯馮夷
之幽宮蓋二客不能從焉劃
然長嘯草木震動山鳴谷應風
起水湧余亦悄然而悲肅然而
恐懍乎其不可留也返而登舟
放乎中流聽其所止而休焉時
夜將半四顧寂寥適有孤鶴

赵孟頫《洛神赋》

作品概况

《洛神赋》是赵孟頫的行书作品。他曾多次书写《洛神赋》，传世版本也较多，但其中保存完整的精品共两幅，分别收藏于北京故宫博物院和天津博物馆。北京故宫博物院所藏《洛神赋》共80行，共钤印37方；该卷末尾署款"子昂"，无年款（据考证大约书于1308年）；后有元代李倜，明代高启，清代王铎、曹溶四家题跋；前隔水王铎"戊子五月"又题。天津博物馆所藏《洛神赋》共68行，末尾署款"大德四年（1300）四月廿五日为盛逸民书""子昂"；卷尾有元代何心山、倪瓒题记，清代英和观款。

艺术特点

《洛神赋》行中兼楷，结体严谨，端正匀称，字形略扁，字势优美潇洒，清俊遒媚而内含风骨。其书法虽然出入"二王"之间，但是已形成了自己的风格。《洛神赋》多处可见其敦厚、平正、朴素、偏扁、带有古意、略微右斜的字势，皆为赵孟頫独特的书法风格。《洛神赋》点画丰满而富于变化，牵丝轻盈。在章法布局上疏朗匀称、和谐中正、力追古法，用墨刚柔相济、左右映带、上下呼应、气脉连贯、时而轻柔婉约，时而浓墨重笔。这使章法上呈现对比变化，增强了章法上的"观赏性"，丰富了章法上的内涵。

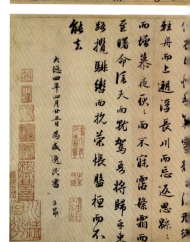

第五章 元代字帖

赵孟頫《洛神赋》（天津博物馆藏）

赵孟頫《止斋记》

作品概况

《止斋记》是赵孟頫的行楷作品,纸本,纵达47.5厘米,横356厘米,现收藏于上海博物馆。此作系赵孟頫于至大元年(1308)书写,时年55岁。卷后虽无题跋,但亦是赵书传世墨迹中极为珍贵的一卷。

艺术特点

《止斋记》主要以楷法呈现，或疏密或开张，或揖让或顾盼，纵横雄逸，墨色沉着，潇洒逸兴。通篇字形俊秀飘逸，而笔笔又谨守法度，体现了赵孟頫极深的楷书功力，乃至后学者无法超越。

赵孟頫《归去来辞》

作品概况

《归去来辞》是赵孟頫于延祐五年（1318）书写的行书作品，纸本长卷，纵46.7厘米，横453.5厘米。全文共48行，每行10字左右，现收藏于上海博物馆。卷前有其弟所绘陶渊明像一幅并有题记，并盖有"古鉴阁中铭心绝品"、"经协久远期无限"、"韵篁馆赏图书"和"秦文铃"等印。

《归去来辞》是陶渊明创作的抒情小赋，也是一篇脱离仕途回归田园的宣言。这篇文章作于作者辞官之初，叙述了他辞官归隐后的生活情趣和内心感受，表现了

作者对官场的认识以及对人生的思索，表达了其洁身自好、不愿同流合污的情操。欧阳修说："晋无文章，惟陶渊明《归去来辞》一篇而已。"

艺术特点

赵孟頫书《归去来辞》时已有 65 岁，身体状况已不如前，但他对书法的探索却没有停滞。他不仅将已达到炉火纯青境界的行书向挺拔刚健的方向转变，尤其在挺拔中仍见婀娜风姿，可以说是集各家之长于一体，将个人风格提高到了新的高度。《归去来辞》以行书为主，间以草法，用笔珠圆玉润，宛转流美，神气充足。

赵孟頫《陋室铭》

作品概况

《陋室铭》是赵孟頫的行书作品,纸本,纵49厘米,横131厘米,现收藏于广东省博物馆。原为纸本挂轴,后来经裱衣裱,改为手卷,作者署穷款"子昂",钤朱文方印"赵氏子昂",引首钤朱文长方印"松雪斋",另有白文收藏印"竹隐王氏从龙子云章"。

艺术特点

《陋室铭》全文共19行、86字,通篇字形扁方,结体方阔,间架疏朗,方整平正,用笔方圆并举,以方笔居多,转折处见棱见角。法度严谨,字势宽博开张,气度平和雍容,雄浑大气。笔力厚重,笔画丰肥,笔法坚实,稳重遒劲,意态古朴生拙。书写时楷中兼有行意,在严整中增加了几分灵动。

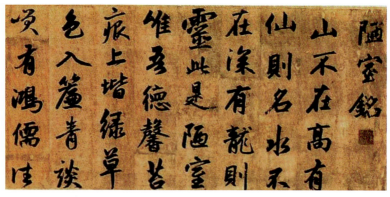

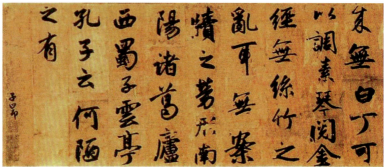

赵孟頫《秋声赋》

作品概况

《秋声赋》是赵孟頫的行书作品，纸本，纵 34.8 厘米，横 182.2 厘米。款识上有清康熙帝御书钤印"康熙御笔之宝"。《秋声赋》为宋代著名文学家欧阳修所作的名赋，全文立意新颖，语言清丽，章法多变，熔写景、抒情、记事、议论于一炉，显示出该赋自由挥洒的韵致。

艺术特点

《秋声赋》全文共 40 行、414 字，为一气呵成，圆转遒丽，妍润多姿，乃精美绝伦之作。此帖行笔洒脱流畅，结体丰容缛婉，行间茂密，气韵汇通，颇得"二王"遗韵。

赵孟頫《光福寺重建塔记》

作品概况

《光福寺重建塔记》是赵孟頫晚年的行书作品,纸本,纵29厘米,横377厘米。署款"至治元年(1321)二月望日建"。卷末书六篆字"光福重建塔记"。钤"大雅""赵氏书印"朱文印。卷后有董其昌、司马通伯等题跋。

光福寺位于吴县邓尉山龟峰,始建于梁大同年间。寺内原塔至元代已石瓦堕废,延祐元年(1314)由僧众化缘重新建造,于次年五月竣工,至治元年立碑记,住持沙门了清撰写碑文,赵孟頫书并篆题。

艺术特点

《光福寺重建塔记》为赵孟頫传世名作,也是其晚年(时年68岁)的得意作品。故风神精绝,于笔意虚和中愈见平怀淡宕之致。

赵孟頫《七绝诗》

作品概况

《七绝诗》是赵孟頫的行书作品,为赵孟頫书的自作七言绝句一首。末题"子昂为中庭老书",无书写年月。页面钤有"张珩私印"、"博山"和"潘厚审定"等鉴藏印,流传情况不详,未见有著录。此帖虽然尺幅不大,但其艺术和思想内涵之丰厚,足以令人反复品咂。《七绝诗》中"云在青天水在瓶"一句借用了唐代朗州刺史李翱向禅僧药山惟俨请道的故事。药山以手示上下,并对李翱说:"云在天,水在瓶。"

艺术特点

《七绝诗》虽仅短短五行大字,却笔力深沉稳健,气势恢宏傲放,结体严谨端庄,首尾富于变化。书风虽显苍老,但依旧雍容洒脱,是赵孟頫晚年大行书中的精品。《七绝诗》字距、行距疏朗,结字也舒展开张,用笔如锥画沙,线条似折钗股,因而给人的感觉是"小中见大",有深沉稳健、雍容洒脱、自在自得之象。

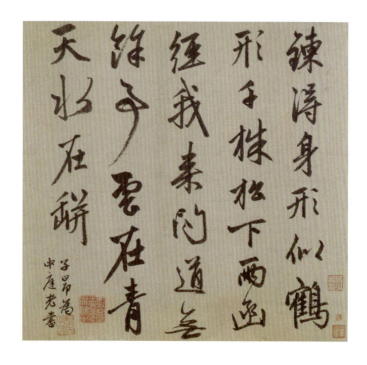

邓文原《家书帖》

作品概况

《家书帖》是邓文原的行书作品,纸本,纵 24.2 厘米,横 29.1 厘米,现收藏于北京故宫博物院。钤有"阿尔喜普之印""乐琴书以消夏"鉴藏印。邓文原在家书中叙述其经历,涉及的地名有铅山、信州、玉山、永丰、德兴等,在元代都属江东建康道,现为安徽、江西等省属地。文中"庆长"名邓衍,在《元史》中附名邓氏本传后。

艺术特点

《家书帖》用笔精妙,有晋代人行狎之势,笔法轻活秀润,不失古人遗风。入笔细微,稍露锋芒,给人以清健婉丽之感,韵胜而有法度,艺术水平较高。故黄溍称邓文原:"工于笔札,与赵魏公齐名。"

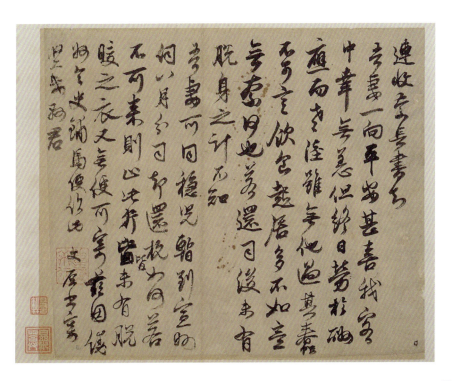

康里巎巎《谪龙说卷》

作品概况

《谪龙说卷》是康里巎巎的草书代表作品之一。该卷为纸本，纵28.8厘米，横137.9厘米，现收藏于北京故宫博物院。此卷是康里巎巎抄录唐代著名思想家、文学家柳宗元的作品《谪龙说》赠送给他的好朋友叶彦中的。迎首钤"松风堂"朱文印，款下钤"康里子山"朱文印。本幅及隔水钤有清梁清标"蕉林鉴定"、安岐"安仪周家珍藏"及乾隆内府诸鉴藏印。卷前有清永瑆题签"康里子山谪龙说"。卷后有元周伯琦、昂吉、瞿智，清永瑆四段题跋。顾复《平生壮观》、安岐《墨缘汇观》、吴升《大观录》、清内府《石渠宝笈》著录。

艺术特点

《谪龙说卷》得王羲之笔意，用笔精巧娴熟，线条圆润流畅，笔画轻重粗细极为分明，富有强烈的节奏感。虽无书写年款，但从书貌来看应是康里巎巎书法成熟时期的作品。元瞿智亦在题跋中评论道："子山平章书似公孙大娘舞剑器法，名擅当代，前后相去数百载，而具美于卷中，展玩之如秋涛瑞锦，光彩飞动，可谓妙绝古今矣。"

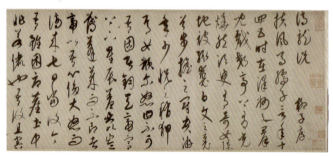

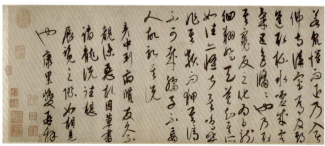

康里巎巎《奉记帖》

作品概况

《奉记帖》是康里巎巎的行书作品,是他写给朋友叶彦中的一封信札,内容为托寄香桌、海味等物件之事。该帖为纸本,纵 29.8 厘米,横 55.7 厘米,现收藏于北京故宫博物院。该帖钤明项元汴"墨林秘玩"、李肇亨"携李李氏鹤梦轩珍藏记"等鉴藏印。帖左下角有朱笔楷书小字 3 行,记录的是康里巎巎传略:"子山,康里氏,父不忽木,祖燕贞,世有功业。巎亦学士承旨。卒谥曰文忠。"

艺术特点

《奉记帖》全文共 13 行、101 字,迅捷的笔力加上过人的气势,使全篇雄奇连贯,一气直下,没有丝毫窒息,表现了作者深厚的艺术功力。

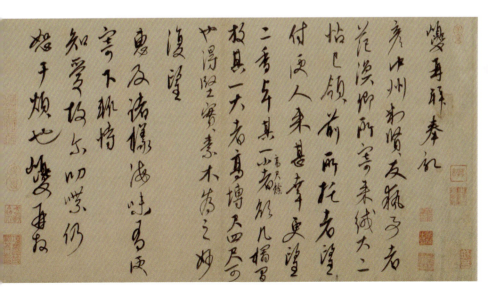

康里巎巎《张旭笔法卷》

作品概况

《张旭笔法卷》是康里巎巎的草书作品，内容是他为麓菴大学士录颜真卿述张旭的笔法一文。该卷为纸本，纵 35.8 厘米，横 329.6 厘米，现收藏于北京故宫博物院。此卷书于至顺四年（1333），其时康里巎巎 38 岁，功力、精力皆可谓正当年华。此卷有明项元汴，清曹溶、宋荦、乾隆内府等主要藏印；《平生壮观》《石渠宝笈初编》著录。

艺术特点

　　从行笔意趣和结构习惯来看,《张旭笔法卷》中分别有张旭、怀素两位唐代草书大家的创作风格。康里巎巎运笔以喜用中锋和行笔迅疾闻名于时,锋正而无臃滞之态,笔快而不见单薄之势,这恰是他的高明之处。这种风格在此帖中均有所体现,使全卷笔画遒劲挺拔,圆劲清朗,极有神韵。

杨维桢《真镜庵募缘疏》

作品概况

《真镜庵募缘疏》是杨维桢的行草作品，纸本，纵 33.3 厘米，横 278 厘米，现收藏于上海博物馆。真镜庵，一作珍敬庵，故址在今上海高行镇。杨维桢晚年与僧道交往甚密，常出入寺院道观，这件作品就是为真镜庵募缘而书。

艺术特点

《真镜庵募缘疏》全文共 145 字，分为 42 行，用笔奔放劲峭，又饶有高古的气韵，笔势开拓，拔山挽涛，表现了杨维桢晚年刚直、倔强、奔放、豪迈的风格。用笔、用墨也迭出新意，大小参差，湿中带干，错综变化，浑然一体，给人一种"离奇古奥"又法度井然的艺术感受。

第六章

明代字帖

　　明代像宋代一样也是帖学大盛的一代，法帖传刻十分活跃。由于士大夫清玩风气和帖学的盛行，影响书法创作，所以，整个明代书体以行楷居多。明代近三百年间，虽然也出现了一些有造诣的大家，但纵观整朝没有重大的突破和创新。

明代书法名家

◎ 宋克

宋克（1327—1387年），字仲温，一字克温，自号南宫生，长洲（今江苏苏州）人。宋克是明初闻名于书坛的书法家"三宋二沈"之一。诗文亦名于时，与吴门文士高启、张羽、徐贲、陈则等为友，时称"十才子"。宋克的书法，在明代颇享盛名，与当时擅长书法的宋璲、宋广合称"三宋"。

◎ 解缙

解缙（1369—1415年），字大绅，一字缙绅，号春雨、喜易，江西吉安府吉水（今江西吉水）人，明代大臣，文学家。洪武二十一年（1388）中进士，官至内阁首辅、右春坊大学士，参与机要事务。解缙因为才学高而好直言被忌惮，屡遭贬黜，最终以"无人臣礼"下狱，永乐十三年（1415）冬被埋入雪堆冻死，卒年47岁，成化元年（1465）赠朝议大夫，谥文毅。解缙自幼颖悟绝人，他写的文章雅劲奇古，诗豪宕丰赡，书法小楷精绝，行、草皆佳，尤其擅长狂草，与徐渭、杨慎一起被称为"明朝三大才子"。

◎ 祝允明

祝允明（1461—1527年），字希哲，长洲（今江苏苏州）人，因长相奇特，而自嘲丑陋，又因右手有枝生手指，故自号枝山，世人称为"祝京兆"。祝允明擅诗文，尤工书法，名动海内。他与唐寅、文徵明、徐祯卿并称"吴中四才子"。又与文徵明、王宠同为明中期书家之代表。楷书早年精谨，师法赵孟頫、褚遂良，并从欧、虞而直追"二王"。草书师法李邕、黄庭坚、米芾，功力深厚，晚年尤重变化，风骨烂漫。

◎ 文徵明

文徵明（1470—1559年），原名壁（或作璧），字徵明，42岁起，以字行，更字徵仲。因先世为衡山人，故号衡山居士，世称"文衡山"。南直隶苏州府长洲县（今江苏苏州）人。因官至翰林待诏，私谥贞献先生，故称"文待诏""文贞献"。明代杰出画家、书法家、文学家。在画史上与沈周、唐寅、仇英合称"明四家"。在诗文上，与祝允明、唐寅、徐祯卿并称"吴中四才子"。

◎ 唐寅

唐寅（1470—1524年），字伯虎，小字子畏，号六如居士，吴县（今江苏苏州）人，祖籍凉州晋昌郡。明朝著名书法家、画家、诗人。成化二十一年（1485），考中苏州府试第一名，进入府学读书。弘治十一年（1498），考中应天府乡试第一（解元），入京参加会试。弘治十二年（1499），卷入徐经科场舞弊案，坐罪入狱，贬为浙藩小吏。

从此，丧失科场进取心，游荡江湖。唐寅书法源自赵孟頫一体，风格丰润灵活，俊逸秀拔。

◎ 王宠

　　王宠（1494—1533年），字履仁、履吉，号雅宜山人，吴县（今江苏苏州）人。邑诸生，贡入太学。博学多才，工篆刻，善山水、花鸟。诗文声誉很高，尤以书名噪一时，书善小楷，行草尤为精妙。他虽是祝允明、文徵明的后辈，却与他们并称为"吴中三家"。

◎ 董其昌

　　董其昌（1555—1636年），字玄宰，号思白，别号香光居士。汉族，松江华亭（今上海市）人。明朝后期大臣，书画家。万历十七年（1589）进士，授翰林院编修，官至南京礼部尚书，卒后谥"文敏"。董其昌是中国书法史上颇有影响的书法家之一，其书法风格与书学理论对后世产生了一定的影响。在赵孟頫妩媚圆熟的"松雪体"称雄书坛数百年后，董其昌以其生秀淡雅的风格，独辟蹊径，自立一宗，亦领一时风骚。

◎ 张瑞图

　　张瑞图（1570—1644年），字长公、无画，号二水、果亭山人、芥子、白毫庵主、白毫庵主道人、平等居士等。汉族，明代画家，晋江二十七都下行乡（今福建省晋江市青阳下行乡）人。他是晚明时期最有创造性的书法家之一，年轻时即以擅书名世。时人将张瑞图与邢侗、米万钟、董其昌并称为晚明"善书四大家"；又与黄道周、王铎、倪元璐、傅山并称"晚明五大家"。

◎ 王铎

　　王铎（1592—1652年），字觉斯，一字觉之，号十樵、嵩樵，又号痴庵、痴仙道人，别署烟潭渔叟，河南孟津人。明末清初书画家。明天启二年（1622）中进士，受考官袁可立提携，入翰林院庶吉士，累擢礼部尚书。崇祯十六年（1643），王铎为东阁大学士。他的书法与董其昌齐名，有"南董北王"之称。

◎ 倪元璐

　　倪元璐（1593—1644年），字汝玉，一作玉汝，号鸿宝，浙江上虞人，明末官员、书法家。明天启二年（1622）进士，历官至户、礼两部尚书，书、画俱工。书法灵秀神妙，行草尤极超逸，最得王右军、颜鲁公和苏东坡三人翰墨之助，用笔锋棱四露中见苍浑，并时杂有渴笔与浓墨相映成趣，结字欹侧多变，书风奇伟，后人对他有"笔奇、字奇、格奇"之"三奇"，"势足、意足、韵足"之"三足"的称誉。他突破了明末柔媚的书风，创造了具有强烈个性的书法，与黄道周、王铎鼎足而立，并称"明末书坛三株树"，又与王铎、傅山、黄道周、张瑞图并称"晚明五大家"，成为明末书风的代表。

宋克《七姬志》

作品概况

《七姬志》全称《七姬权厝志》，系至正二十七年（1367）八月江浙行省左丞潘元绍为其七位侧室而立的墓志。其时元朝将亡，义军兵临城下，潘恐遭不测，妾为人耻，遂暗示七位小妾自己引决，果然七女子皆自决。是年八月由张羽撰志，宋

《七姬志》（拓本节选）

克书，卢熊篆盖，勒石追瘗于冢侧。该志文义一般，书法上却颇具价值。《七姬志》是宋克 41 岁时的作品，原碑树立不久即被废毁，所见版本为重刻拓本。

艺术特点

从《七姬志》拓本上可以看出宋克书风出自钟繇，字形略扁，既遒丽疏朗，又显淳朴古质，与王羲之《黄庭经》相比，更显宽绰，略存隶意，字法粗细变化自然，笔笔精到，笔画在外拓中不失蕴藉。杨士奇《东里集》称其志"其文其书皆奇也"。

解缙《游七星岩诗卷》

作品概况

《游七星岩诗卷》是解缙的草书作品之一,该卷为纸本,纵23.2厘米,横61.3厘米,现收藏于北京故宫博物院。作品曾经朱之赤、安岐、乾隆御府、顾崧、潘厚、伍俪甫、张珩等鉴藏,上钤诸家鉴藏印记共16方。诗见于解缙《文毅集》卷五"题临桂七星岩",共3首,此处增至4首。七星岩位于广西桂林东七星山,岩洞深邃,钟乳凝结,瑰丽多彩,隋唐以来即为游览胜地。解缙于永乐五年(1407)始在广西、交趾做官,游览七星岩并成诗章实属自然。

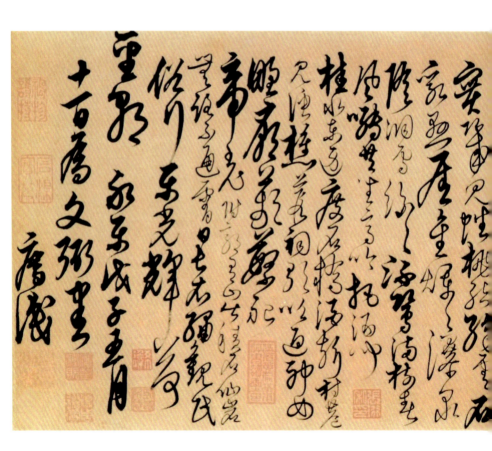

艺术特点

《游七星岩诗卷》书于永乐六年（1408），时解缙40岁。全文共28行、284字，其书艺臻至成熟自化，笔墨奔放，傲让相缀而意向谨严。

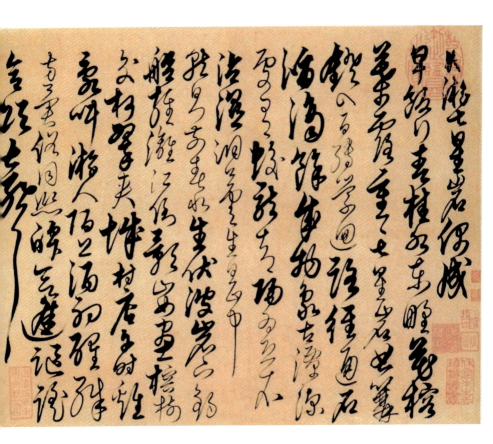

解缙《自书诗卷》

作品概况

《自书诗卷》是解缙的草书作品之一，创作于永乐八年（1410），时解缙42岁，恰从遥远的边陲入京奏事。之后不久即被陷入狱，5年后惨死狱中。本幅共录自作诗7首，是解缙于1407—1410年在广西、交趾为官期间所作。除第六首《过藤县》外，其余6首均见于解缙《文毅集》，其中个别诗句互有出入。幅后有明王穉登跋一则；钤诸家鉴藏印共25方。此卷曾经清安岐、乾隆、嘉庆、宣统御府收藏；《平生壮观》《墨缘汇观》《石渠宝笈续编》《石渠随笔》等书著录。

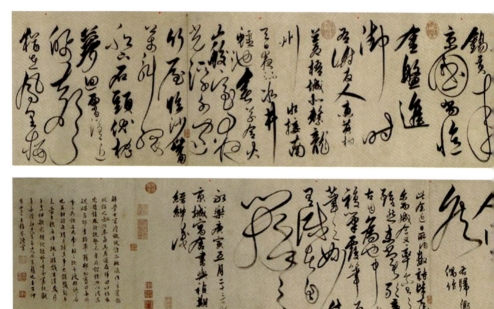

艺术特点

　　《自书诗卷》的笔法纵横超逸，奔放洒脱，点画出规入矩，绝无草率牵强处。章法经营尤见匠心，全篇一气呵成，神气自备，显示出解缙驾驭长卷游刃有余的不凡功力。从卷末自识中流露出解缙本人对此卷也是颇为得意的。

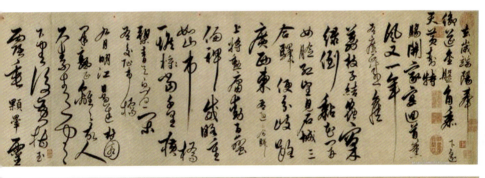

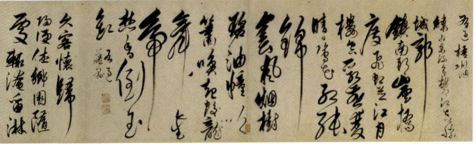

解缙《宋赵恒殿试佚事》

作品概况

《宋赵恒殿试佚事》是解缙的草书作品之一,纸本,纵 20 厘米,横 86 厘米,现收藏于上海博物馆。此卷曾经清代鉴赏家缪曰藻收藏,卷末下角钤"曰藻珍玩"朱文印。

艺术特点

《宋赵恒殿试佚事》,前三行略显拘谨,自第四行起,渐趋流畅奔放。运笔矫健劲拔,锋颖多变,顿挫圆转,挥洒自若。其用墨浓而干,墨色黝黑如漆,墨韵飞动,更添风采。

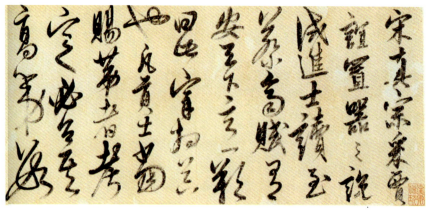

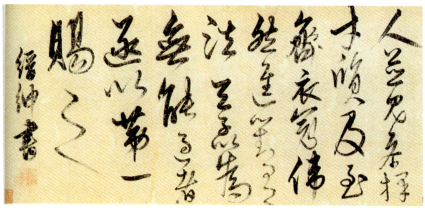

王铎《李贺诗帖》

作品概况

《李贺诗帖》是王铎的行书作品。此帖为纸本,纵 45 厘米,横 240 厘米,现收藏于北京故宫博物院。此帖落款为丁亥,是清顺治四年(1647)时书,王铎时年 56 岁。

艺术特点

《李贺诗帖》的笔法韵高格清,弃绝媚俗,墨韵湿枯互见,变化丰富。王铎用墨技法高深,虽看似墨浓,但墨韵各异,而是湿枯相间,变化丰富。正如当代国画大师黄宾虹所言:"真者用浓墨,下笔时必含水,含水乃润乃活。王铎之书,石涛之画,动落笔似墨沉,甚至笔未下而墨已滴纸上。"

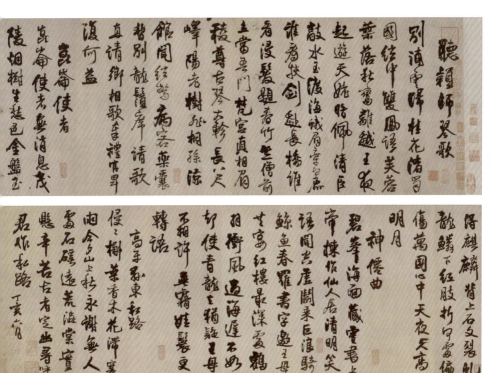

祝允明《晚间帖》

作品概况

《晚间帖》又称《致元和手札》,为祝允明远行出门前向元和老兄请示的一封信札,语言甚为谦恭客气。原贴为印花笺纸本,纵27厘米,横45厘米,首尾共9行,现收藏于北京故宫博物院。

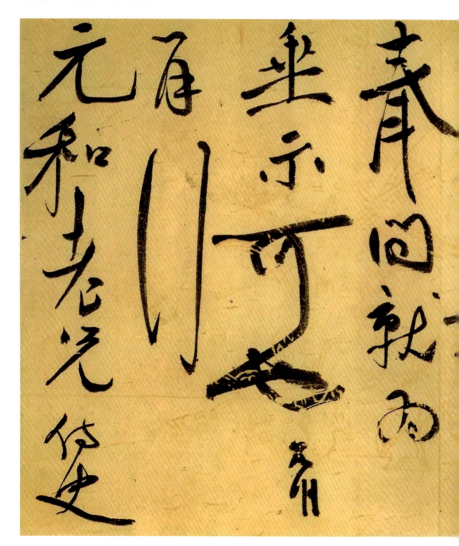

艺术特点

《晚间帖》用笔自然流畅、大小错落、富于变化。其笔法和点画的结构显示出祝允明对黄庭坚书法的精心研习,不仅得其形,而且得其神。

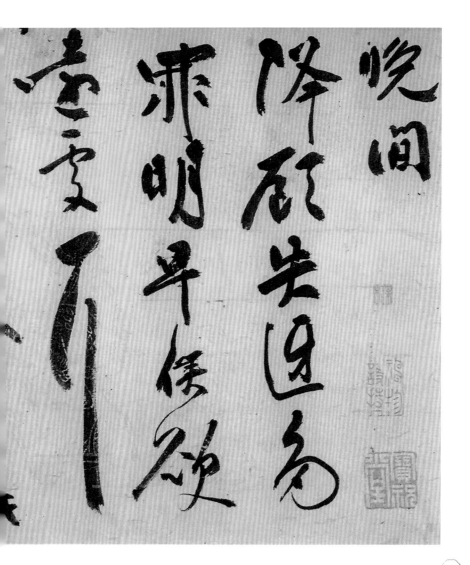

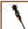 祝允明《滕王阁序并诗》

作品概况

《滕王阁序并诗》是祝允明的草书作品,是其56岁时的杰作。此作品为纸本,纵32.9厘米,横842.6厘米,现收藏于苏州博物馆。

艺术特点

《滕王阁序并诗》高头长卷，洋洋洒洒近千字，"奔蛇走虺，骤雨旋风"，意到笔随，一气呵成，有风行水上之势，变幻无穷。祝允明的书法面目多变，每卷有每卷的情致风规，如《滕王阁序并诗》，用小笔硬毫，笔画瘦劲而婉约，纵横挥洒，满纸云烟，偏多怀素遗意。全卷前段尚有拘矜之态，愈后则愈解脱自在，最后渐入化境，超妙自得。全卷草书多用连笔连字，以至兴到之时，笔势自生，大小相参，上下左右，起止映带，都能达到神妙的意境。

祝允明《箜篌引》

作品概况

《箜篌引》是祝允明草书成就的杰出代表作品之一,又称《手卷曹植诗四首》,抄录曹植古诗四首,大约书于嘉靖四年(1525)。此卷纵36.2厘米,横1154.7厘米,现收藏于台北故宫博物院。此卷点画狼藉,纵横烂漫,为祝允明晚年狂草的登峰造

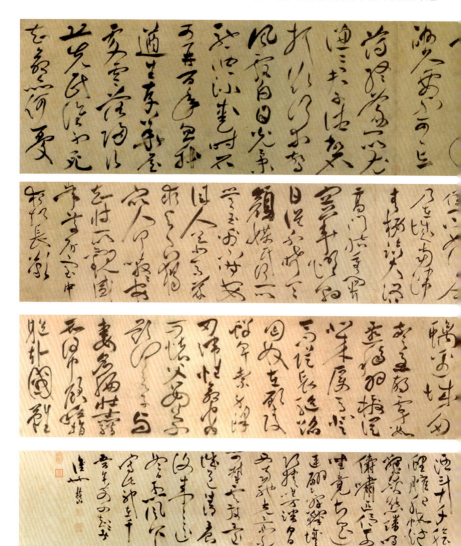

极之作。祝允明在卷后自识"冬日烈风下写此,神在千五百年前,不知知者谁也",道出了他意在追慕汉人,以及对自己作品的自负。

艺术特点

《箜篌引》通篇用笔利落,锋势劲锐,轻重徐疾变化大,结体敧正疏密,化线为点,以简驭繁,加上笔势的纵横使转,大大强化了画面的变化性与节奏感。全卷率意自然,不加修饰,狂放的外观下却有着严谨的法度与高度的掌控,凭借着收放自如的书写技巧与丰富的书学修为,此作确实达到了神融笔畅的书写境界。

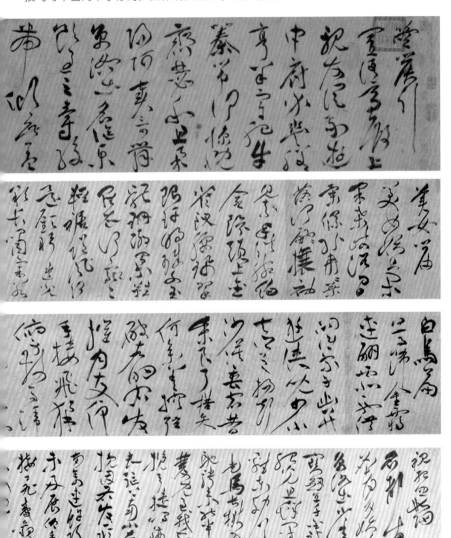

祝允明《归田赋》

作品概况

《归田赋》是祝允明的行草书作品,凡十四开,每开纵 26.5 厘米,横 28.9 厘米,现收藏于天津市艺术博物馆。册分前后两段:前一段行书,抄录的是东汉张衡《归田赋》和仲长统《乐志论》二文,款署"枝山散客书";后一段草书,所书内容为三国魏人嵇康五言诗《酒会》一首,款署"枝山"。两段均无年款和作者印记,唯见册尾钤有一"雀山华密"白文鉴藏印,似为明人印记。据袁永之的跋记,可知原物当为长卷,今成册页者,乃经后人割裱而成。所书用纸虽有"金粟山藏经纸"印记,也当为北宋名纸的明代仿制品。

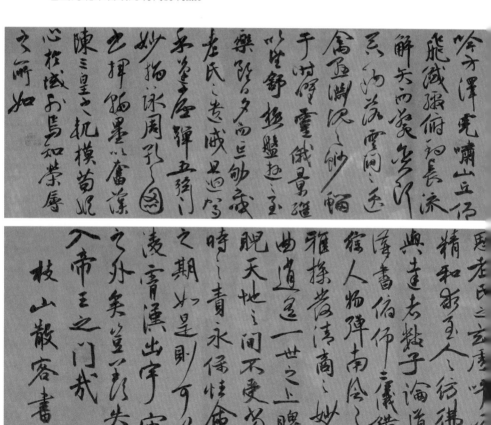

艺术特点

《归田赋》因无年款，故鉴赏者据其书风未臻晚年豪放不拘之境界，多定为祝允明中年之作。本册行书一段，风格中蕴含了苏、黄、米、赵，尤其以赵孟頫的影响为最多，但又不是全仿。草书一段，仍是规矩有度，而未放任挥洒。两段用纸相同，应为同一时期所书。从某种意义上说，本册应该是祝允明尝试着将宋、元意趣融入晋、唐法度时期的作品。因此，可视为祝允明中年时期的书法精品。

文徵明《杂咏诗卷》

作品概况

《杂咏诗卷》是文徵明的行书作品,纵25厘米,横258厘米。此卷为文徵明57岁致仕后所书,录自作诗10首,计670字。此卷曾于清内府《石渠宝笈初编》著录,贮于养心殿鉴藏。按石渠"凡例"规定,上等书画加钤"乾隆鉴赏",钤六玺且记载详明。可见乾隆对其展玩摩挲,宝爱有加。2015年北京保利秋拍,《杂咏诗卷》以8165万元人民币的价格成交。

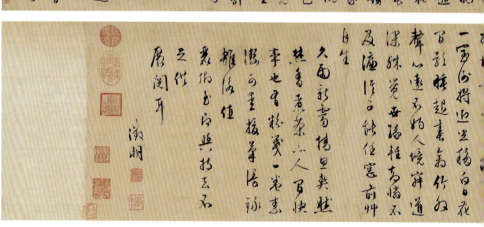

艺术特点

《杂咏诗卷》是典型的文式行草,笔性流利,火候温润,流露出温文的儒雅之气。此卷书写严谨,秀丽劲健,是文徵明中晚年后习见的书风。书画家精品的出现,有许多内在和外在的因素。风日调畅,几案明净,笔砚精良,终日无俗子面目,是外在的因素;身体健朗,心情闲适,创作欲强,则是内在的因素。此卷尾跋称:"久雨新霁,情思爽然,焚香煮茶,亦人间快事。"加上手边有"素洁可爱"的佳纸,于是兴之所至,寄情于书,自然笔随心运,胸无滞疑,精意弹出。

文徵明《西苑诗十首》

作品概况

《西苑诗十首》是文徵明行草书的代表作之一，原件为藏经纸，乌丝栏，纵28.4厘米，横447.4厘米。卷后有清王澍题跋，并有"庆邸鉴赏书画之章"等藏印多方。

第六章 明代字帖

《西苑诗》是文徵明 56 岁在京任翰林院待诏时所作，共七律 10 首，描述了宫城西以太液池为中心的御苑（即今中南海和北海）景色。此卷书于嘉靖三十三年（1554）六月十日，距成诗时隔 30 年，是年文徵明已 85 岁。

艺术特点

《西苑诗十首》用笔苍劲流畅，风姿端整秀雅，是文徵明晚年杰作之一。

文徵明《草堂十志》

作品概况

《草堂十志》是文徵明的小楷作品,纵 23.2 厘米,横 28.4 厘米,钤有乾隆、嘉庆、宣统内府鉴藏印等,现收藏于台北故宫博物院。《草堂十志》的书写内容为唐代著名画家卢鸿隐居在嵩山时,为十处景致所写的题记文字,文笔优美,歌咏自然,也反映了卢鸿乐于隐逸生活的思想。也许正是其中的隐逸思想契合文徵明的心态,所以他用小楷精心书写,借此抒发自己的情志。

艺术特点

《草堂十志》书写法度谨严,结体自然舒展,平正清和,用笔温润清秀、舒缓自在、不激不厉而风规自远,整体风格清雅大气、婀娜多姿、秀丽灵动、书卷气浓郁,可以想见文徵明书写时挥洒自如、从容自在、心手双畅,读来让人感到心神愉悦,如沐春风。

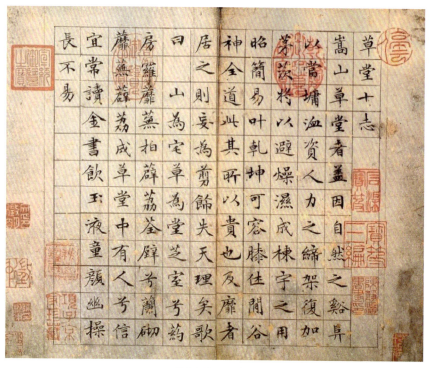

《草堂十志》(节选)

唐寅《吴门避暑诗》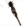

作品概况

《吴门避暑诗》是唐寅的行书作品,纸本,纵138厘米,横31厘米。现收藏于辽宁省博物馆。此轴未有年份,无法知晓作于何时。

艺术特点

《吴门避暑诗》力求规整,以结体俊美婉媚、用笔娟秀流转的赵体为根基,分行布白恰到好处,运笔不急不滞、圆润秀丽、肥瘦得宜,并融入有力的笔法和生动的布势,于秀润中见遒劲,端美中见灵动。从风格上看,与《落花诗册》稍有不同,《落花诗册》俊秀而率真自如,字间端正有致,整体较为清瘦,而《吴门避暑诗》秀润温婉,流畅自如,粗细有度,给人以清新爽朗之感,风格上更近于赵孟頫之法。

唐寅《落花诗册》

作品概况

唐寅对自己所作的落花诗十分偏爱，一生曾多次书写，每次所录诗作的数量不同，内容不同，书法风格也不尽相同，目前所知的分别藏于普林斯顿大学附属美术馆、苏州博物馆、辽宁省博物馆、中国美术馆。其中，中国美术馆藏本是目前公认艺术最成熟的巅峰之作，纸本长卷，纵23.5厘米，横445.3厘米。此卷共收入七律17首，卷末标明写于嘉靖元年（1522）清明日，也就是唐寅病故的前一年。尽管称《落花诗册》，但其中只有7首为补遗落花诗，其余10首为唐寅所作漫兴诗。

艺术特点

中国美术馆所收藏的《落花诗册》笔画略肥，结体梢扁。与其他藏本的疏朗清秀相比，添了几分苍老遒劲。由于书写速度快，出现跳脱和漏字，随意补在行旁，表明书写过程中完全是情感在驱笔行走奔飞。笔势的流转因此如行云流水，连绵不绝，给人一种雄浑而舒展的气势。其中收录10首漫兴诗，内容较落花诗更为沧桑。尤其是最后一首，"交游零落绨袍冷，风雪飘摇瓦罐冰"，浸透着凄凉，也写得沉郁苍凉。

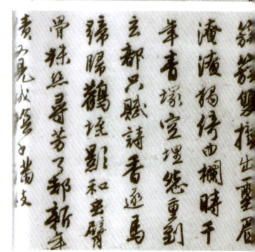

第六章 明代字帖

《落花诗册》中国美术馆藏本（节选）

王宠《自书五忆歌》

作品概况

《自书五忆歌》是王宠35岁时的草书作品,通篇恣肆纵逸,神采飞扬,是他传世的一件精品。该帖为纸本,纵29.3厘米,横294.7厘米,现收藏于台北故宫博物院。

艺术特点

《自书五忆歌》写在质地坚硬的金粟山藏经纸上,更能将王宠起伏顿按、急遽有力的笔法特色表现出来。全帖恣肆纵逸,神采飞扬。王宠下笔硬挺,只有在转笔的地方稍微圆润一些,所以笔调硬拙峻拔。虽然这是一件今草的作品,但几乎字字独立,字迹又带有章草的笔意,如书卷中的"眠""泰""裂"等字的捺笔收尾都保存了隶书的韵致。

董其昌《岳阳楼记卷》

作品概况

《岳阳楼记卷》是董其昌的行书作品,纸本,纵 37.6 厘米,横 1499.5 厘米。此卷书北宋范仲淹的名作《岳阳楼记》,书于万历三十七年(1609),董其昌时年 55 岁,为补福建副使前四个月赋闲时所写。此时是董其昌书法创作的成熟期——年逾半百,敏于政事,诗文、书画、仕途等多方面成就名噪天下。但久居官场的董其昌仍然像历代文人为官一样,俯首辅弼,忠心不二,然又小心翼翼,矛盾重重,恻隐之痛难以言表,即挥毫写了长卷《岳阳楼记》。此卷钤"董玄宰"印;鉴藏印有"王时敏印""烟客真赏"。

艺术特点

《岳阳楼记卷》融晋、唐、宋、元各家风格于一体,笔力遒劲,悠闲自得,既见米芾风骨,又显旷世之志,隐现忧思,抒情寓怀。通篇多以 3 字为 1 行,章法自然,有雄强茂密、风流倜傥的开头,也有怦然心动、瞻前顾后、疑虑丛生、感慨难抑而又天衣无缝的组曲。这种情随文动、感由心生的自然写照,使整幅作品如平地起高楼,成为流芳千古的艺术绝唱。

岳阳楼记

庆历四年春，滕子京谪守巴陵郡。越明年，政通人和，百废具兴。乃重修岳阳楼，增其旧制，刻唐贤今人诗赋于其上，属予作文以记之。

予观夫巴陵胜状，在洞庭一湖。衔远山，吞长江，浩浩汤汤，横无际涯；朝晖夕阴，气象万千。此则岳阳楼之大观也，前人之述备矣。然则北通巫峡，南极潇湘，迁客骚人，多会于此，览物之情，得无异乎？

若夫霪雨霏霏，连月不开，阴风怒号，浊浪排空；日星隐曜，山岳潜形；商旅不行，樯倾楫摧；薄暮冥冥，虎啸猿啼。登斯楼也，则有去国怀乡，忧谗畏讥，满目萧然，感极而悲者矣。

至若春和景明，波澜不惊，上下天光，一碧万顷；沙鸥翔集，锦鳞游泳；岸芷汀兰，郁郁青青。而或长烟一空，皓月千里，浮光跃金，静影沉璧，渔歌互答，此乐何极！登斯楼也，则有心旷神怡，宠辱偕忘，把酒临风，其喜洋洋者矣。

嗟夫！予尝求古仁人之心，或异二者之为，何哉？不以物喜，不以己悲，居庙堂之高则忧其民，处江湖之远则忧其君。是进亦忧，退亦忧，然则何时而乐耶？其必曰：先天下之忧而忧，后天下之乐而乐欤。噫！微斯人，吾谁与归？

董其昌《三世诰命卷》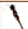

作品概况

《三世诰命卷》书于天启五年（1625）。是年，董其昌71岁，正是"通会之际，人书俱老"之时。此件作品为纸本，分为三段，第一段纵26.2厘米，横181.4厘米；第二段纵26.4厘米，横233.6厘米；第三段纵263厘米，横291.8厘米。《三世诰命卷》的内容为董其昌祖父母、父母和董其昌夫妇的三代诰命。天启五年正月，董其昌拜礼部尚书，皇帝授予诰命。因诰命为皇帝所授，故需以恭楷正书书写。

艺术特点

《三世诰命卷》的通篇下笔恭谨，一丝不苟，中规入矩，结体端庄，章法严整，横平竖直，充分体现了董其昌书写时的心境。值得称道的是，此卷虽然在整体上属于平正、端庄的风格，但在书写过程中也不乏灵动、俏丽之处。如"昌之母柔顺无仪，精英有识，仙姿玉佩"等句，舒缓的行笔中多有行书笔意，在方正中流露出一种灵秀之气。

董其昌《浚路马湖记卷》

作品概况

《浚路马湖记卷》是董其昌的行书作品，全称为《淮安府浚路马湖记》。纸本，纵 29.3 厘米，横 607.5 厘米，现收藏于北京故宫博物院。款署："董其昌撰并书。"此卷又题明该碑记为嘉议大夫、兵部左侍郎魏应嘉篆额，钦差提督南河工部都水清吏司郎中徐标建。卷后有清沈荃题跋一则，曾经清王鸿绪、安岐、张若霭等鉴藏，乾隆年间入藏内府；《墨缘汇观》《石渠宝笈初编》著录。

艺术特点

《浚路马湖记卷》是董其昌仿唐李邕以行书写碑的作品，布字疏宕秀朗，笔法精劲而古拙，表现出了其对书法朴而秀、拙而自然的艺术追求。此卷布局疏朗匀称，又是董其昌晚年之作，其书"渐老渐熟，反归平淡"，寓生秀于扑茂苍拙，自然洒落。

张瑞图《论书卷》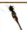

作品概况

《论书卷》是张瑞图的行书作品,绫本,纵 25 厘米,横 274 厘米。现收藏于安徽省博物馆。此卷作于天启四年(1624),张瑞图时年 54 岁,基本上具备了他书法的特点,代表了他中年的水平。

艺术特点

《论书卷》在章法上紧压字距,疏空行间,使整幅书法的行气之间,呈现一种

有序的控制，不仅避免了散漫无章、眼花缭乱的现象，而且在横向展开的长卷上造就了满纸烟云、一泻千里的气势，给观者在视觉上带来了很大的冲击，令人有荡气回肠之叹。在用笔上，方峻刻峭，多使偏侧之锋，起笔以挫为主，落笔起止斩斫，翻折顿挫迅捷，提按起伏坚韧有力，横撑竖持跳跃使转，夸张多变，奇险莫测。

《论书卷》笔画伸展倾斜度颇大，才以轻捷的露锋落墨，随即铺锋重重带过，至折转处又突然翻折笔锋，用尖刻的锋颖与锐利的方折及紧密至不透风的横画排列相结合，形成折带摇荡的鲜明律节。这种大翻大折、突出横向的动态，一变历代行草书以圆转取纵势的笔法，代之以方峻峭刻取胜。

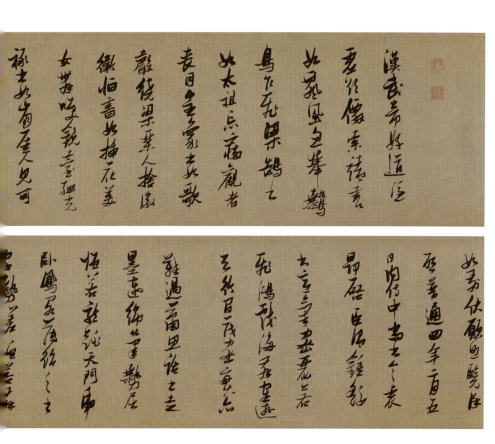

倪元璐《舞鹤赋卷》

作品概况

《舞鹤赋卷》是倪元璐于崇祯二年（1629）创作的行草作品，纵 30.4 厘米，横 909.8 厘米，现收藏于北京故宫博物院。据《倪元璐年谱》记载，他的官舍旁有修廊疏牖，曲桥池塘，景致幽雅，更有友人送来双鹤，放养园中。倪元璐因见双鹤衔枝骈舞，出入云汉，诗兴大发，遂完成了《舞鹤赋卷》这幅佳作。

艺术特点

在书法创作中，横幅的难度要大于直幅。而且，在倪元璐的存世作品中，直幅居多。《舞鹤赋卷》长达 9 米，在创作过程中的难度可想而知。但倪元璐凭借高超的技艺和深厚的功力，使这件作品达到了自然流畅、和谐统一而又雄浑苍劲的艺术境界，可以说与前人比肩继踵，令后人无法企及。

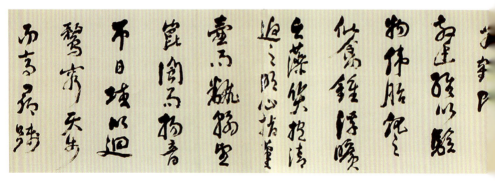

第六章 明代字帖

第七章

清代字帖

　　清代书法在近三百年的发展历史上，经历了一场艰难的蜕变，它突破了宋、元、明以来帖学的樊笼，开创了碑学，特别是在篆书、隶书和北魏碑体书法方面的成就，可以与唐代楷书、宋代行书、明代草书相媲美，形成了雄浑渊懿的书风。尤其是碑学书法家借古开今的精神和表现个性的书法创作，使书坛显得十分活跃，流派纷呈，一派兴盛局面。

清代书法名家

◎ 傅山

傅山（1607—1684年），初名鼎臣，字青竹，改字青主，又有浊翁、观化等别名。汉族，山西太原人。著名的道家学者，哲学、医学、内丹、儒学、佛学、诗歌、书法、绘画、金石、武术、考据等无所不通，并被认为是明末清初保持民族气节的典范人物。傅山与顾炎武、黄宗羲、王夫之、李颙、颜元一起被梁启超称为"清初六大师"。傅山的书法被时人尊为"清初第一写家"。他书出颜真卿，并总结出"宁拙毋巧，宁丑毋媚，宁支离毋轻滑，于直率毋安排"的经验。

◎ 法若真

法若真（1613—1691年），字汉儒，号黄山、黄石，祖籍济南，先祖于明朝景泰年间任职胶州，法氏后人遂定居胶州城里，以为故里。法若真父亲法寰学识渊博，尤爱好研究经史。受家庭影响，法若真自小好学。他精于书法，师魏晋"钟王"神韵，不效元明诸家，行、篆、草、楷都在行，且都显示出独特的风格。

◎ 龚贤

龚贤（1618—1689年），字半千、半亩，号野遗、柴丈人，清代昆山（今属江苏）人。早年曾参加复社活动，明末战乱时外出漂泊流离，入清隐居不仕，居南京清凉山，卖画课徒。擅画山水，风格独具，为"金陵八家"之首。擅行草书，源自米芾，又不拘古法，自成一体。

◎ 郑簠

郑簠（1622—1693年），字汝器，号谷口。原籍福建莆田，明洪武间祖父一辈迁至金陵（今南京）。为名医郑之彦次子，深得家传医学，以行医为业，终学不仕，工书，雅好文艺，善收藏碑刻，尤喜汉碑。郑簠是清初最重要的参与访碑活动并肆力学习汉碑的书法家，他的隶书获得其时知名文士的集体追捧。他倡学汉碑，对后来汉碑之学的复兴起了重要作用，后人称之为"清代隶书第一人"。

第七章 清代字帖

◎ 笪重光

笪重光（1623—1692年），字在辛，号君宜，又号蟾光、逸叟、江上外史、郁冈扫叶道人，晚年居茅山学道，改名传光、蟾光，亦署逸光，号奉真、始青道人，江苏丹徒句容东荆（今江苏句容白兔镇茅庄村）人。笪重光工书善画，与姜宸英、汪士鋐、何焯并称为康熙年间"帖学四大家"。

◎ 姜宸英

姜宸英（1628—1699年），字西溟，号湛园，又号苇间，浙江慈溪人。明末清初书法家、史学家，与朱彝尊、严绳孙并称"江南三布衣"。姜宸英擅书法，与笪重光、汪士鋐、何焯并称为康熙年间"帖学四大家"，为清代帖学的代表人物。宗米芾、董其昌，书法以摹古为本，融合各家之长，70岁后作小楷颇精。

◎ 陈奕禧

陈奕禧（1648—1709年），字六谦，又字子文、文一，号香泉，晚号葑叟。汉族，浙江海宁盐官人。清代书法家、藏书家，与姜宸英过从甚密。康熙三十九年（1700），官户部郎中，康熙帝极为欣赏其书法，召入直南书房。后出任贵州石阡知府，江西南安知府，修学宫、纂府志、兴文教，卒于任内。陈奕禧工书与诗文，以书法名天下。于唐宋以来名迹收藏甚富，皆为题跋辩证。晚年重著述。

◎ 汪士鋐

汪士鋐（1658—1723年），字文升，号退谷，又号秋泉居士，江苏长洲（今苏州）人。清代书法家、藏书家。康熙三十六年（1697）状元，授翰林院编修，官至中允，入值南书房。书法为清一代名家，与姜宸英、笪重光、何焯并称为康熙年间"帖学四大家"。

◎ 何焯

何焯（1661—1722年），字润千，因早年丧母，改字屺瞻，号义门、无勇、茶仙，晚年多用茶仙，江苏长洲（今苏州）人，寄籍崇明，为官后迁回长洲。先世曾以"义门"旌，学者称义门先生。清代著名学者、书法家。他与笪重光、姜宸英、汪士鋐并称为康熙年间"帖学四大家"。当时人争索何书，更有好事者以重金争购其手校本。

◎ 张照

张照（1691—1745年），字得天，号泾南、开瓶居士、南华山人等，清代华亭（今上海松江）人。康熙四十八年（1709）进士，雍正间官至刑部尚书，参与纂修《大清会典》。后因失职罪免职，乾隆七年（1742）复任刑部尚书，入直南书房。工诗文，善书画，书法初学董其昌，中年出入颜、米，为"馆阁体"代表书家，乾隆初年的"御书"匾额和书画题跋多由他代笔。刻有《天瓶斋帖》。

◎ 刘墉

刘墉（1719—1804年），字崇如，号石庵，清朝政治家、书法家，父亲刘统勋是清乾隆年间重臣。乾隆十六年（1751）中进士，历任翰林院庶吉士、太原府知府、江宁府知府、内阁学士、体仁阁大学士等职，以奉公守法、清正廉洁闻名于世。刘墉的书法造诣深厚，是清代著名的帖学大家，被世人称为"浓墨宰相"。

◎ 赵之谦

赵之谦（1829—1884年），初字益甫，号冷君，后改字撝叔，号悲庵、梅庵、无闷等，汉族，浙江绍兴人，清代著名的书画家、篆刻家。在晚清艺术史上，赵之谦无疑是最为重要的艺术家之一。在绘画上，他是"海上画派"的先驱人物，其以书、印入画所开创的"金石画风"，对近代写意花卉的发展产生了巨大的影响；在书法上，他是清代碑学理论最有力的实践者，其魏碑体书风的形成，使得碑派技法体系进一步趋向完善，从而成为有清一代第一位在正、行、篆、隶诸体上真正全面学碑的典范；在篆刻上，他在前人的基础上广为取法，融会贯通，以"印外求印"的手段创造性地继承了邓石如以来"印从书出"的创作模式，开辟了一个前所未有的新境界。

傅山《读传灯七言诗轴》

作品概况

《读传灯七言诗轴》是傅山的行草作品，绫本，纵179厘米，横48.5厘米，现收藏于天津博物馆。此轴款署"真山"；有款印一方，下方左右两角有压角印二方。

艺术特点

《读传灯七言诗轴》书法行草结合，字势以正为主，虽奇姿不多，但收放自如，大开大合，一气呵成。墨法的浓淡干湿，点画的粗细滚动，笔法的精妙放旷，极合"致广大尽精微"之中庸主旨。傅山书法，初学赵孟頫、董其昌，明亡以后专攻颜真卿，其后却直取魏晋。观此轴风格，不但没有赵、董的痕迹，甚至颜真卿的痕迹也很少了，其笔法、墨法，都非常老到，非常精彩，是其成熟期精品之一。

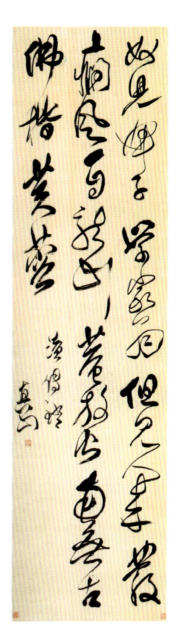

傅山《右军大醉诗轴》

作品概况

《右军大醉诗轴》是傅山的草书作品，绢本，纵202.7厘米，横44.2厘米，现收藏于南京博物馆。傅山晚年潜心王羲之的草书，对王羲之草书有独到见解。此轴描绘王羲之大醉后所书情态，形象逼真，如临之境。

艺术特点

《右军大醉诗轴》草法纯正，行笔爽利自然，气韵流美，笔力清劲中又见力度，布局整齐中有参差，相避相揖，互相呼应，深得王羲之书法三昧。

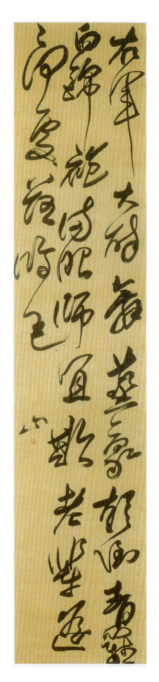

傅山《五律诗轴》

作品概况

《五律诗轴》是傅山的草书作品,绫本,纵 185.7 厘米,横 51 厘米,现收藏于北京故宫博物院。此轴书录唐代著名诗人杜甫五言律诗一首,出自《陪郑广文游何将军山林》。末识"书为松初先生词伯教政",款署"傅真山",下钤"傅山印"。此轴无藏印,具体书写时间不详,从书风来判断,当属傅山中晚期作品。

艺术特点

《五律诗轴》笔势雄奇,连绵飞动,起伏跌宕,字间连带自然,表现出生气郁勃的宏大气势,体现了书法家极强的个性。结字不求工稳,单个字显得敧侧不稳,然通幅观之,气韵生动,结构自然,字形大小的变化更增加了作品的生动性和跃动感,给人以朴拙遒美之感。

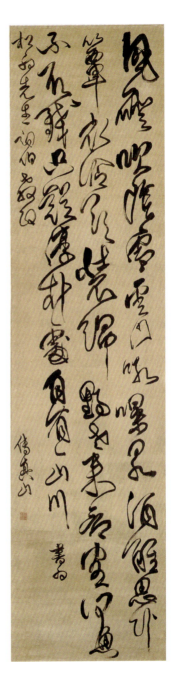

傅山《孟浩然诗卷》

作品概况

《孟浩然诗卷》是傅山的草书作品，纸本长卷，纵28.2厘米，横394.8厘米，现收藏于北京故宫博物院。此卷是为张钺书录唐代孟浩然"与诸子登岘山"等诗十八首，全卷凡三接纸，款署"山"，下钤"傅山私印"。

艺术特点

《孟浩然诗卷》书法纵逸奇宕，古拙雄健，字与字间不相连，结字欹正相间，但笔意相连不断，充分体现了傅山书法的特色，是对其书法美学思想的最好诠释。此卷为傅山草书中的上乘佳作，代表了傅山中晚期草书的最高水平。

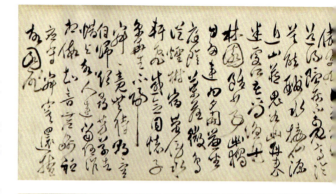

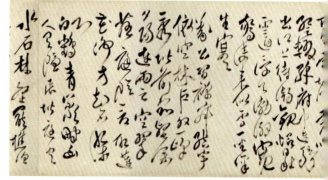

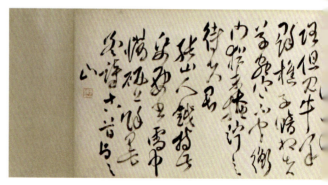

第七章 清代字帖

傅山《五言古诗轴》

作品概况

《五言古诗轴》是傅山的草书作品,绫本,纵201.5厘米,宽50.9厘米,现收藏于北京故宫博物院。此作为"惠介文兄粲"录五言古诗一首,款署"侨老傅真山",下钤"傅山之印",首钤"忠厚传家"印。

艺术特点

《五言古诗轴》用墨干渴,飞白之笔居多,字形敧正自然,章法不落俗套,布局平稳,行笔奔放自如。

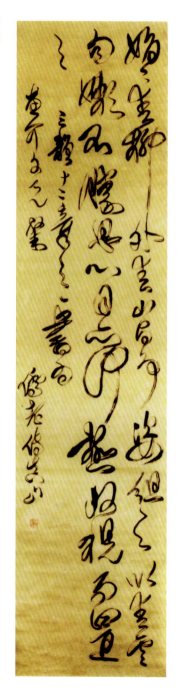

法若真《草堂诗轴》

作品概况

《草堂诗轴》是法若真的草书作品,纸本,纵 125.8 厘米,横 55.1 厘米。轴书南朝谢朓《游东田诗》一首。"甲戌"为清康熙三十三年(1694),法若真时年 82 岁,为其晚年作品。

艺术特点

《草堂诗轴》书法苍劲沉稳,结体欹侧错落,点画多方硬侧锋,字间牵丝引带若断若连,具苍古质朴之韵,与晚明黄道周、倪元璐硬崛、奇异一路风格相似。

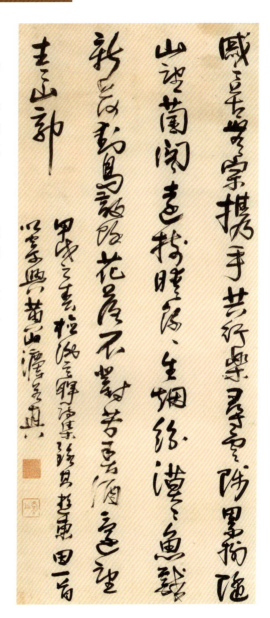

龚贤《七律诗轴》

作品概况

《七律诗轴》是龚贤的行草作品,纸本,纵 123.3 厘米,横 54.2 厘米,现收藏于北京故宫博物院。此轴下钤"龚贤之印""半千"印两方。鉴藏印钤"承素堂书画记""邦怀珍藏"印两方。

艺术特点

《七律诗轴》墨色浓重,又时出飞白;笔法纵放,又时见粗细变化;结体浑厚,又正欹相依;字距紧密,行间宽裕,疏密、虚实得宜。其变化多端的笔法、结构,源自米芾,而墨丰笔健、疏密相间的追求,却体现了自家的风貌。

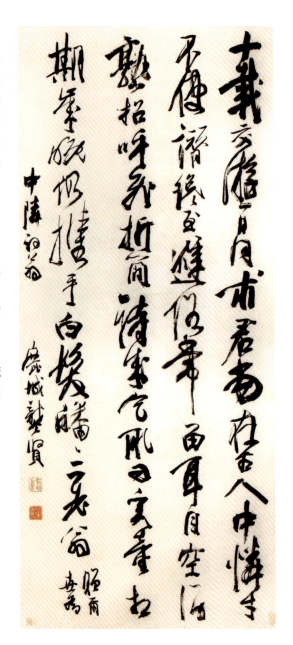

郑簠《剑南诗轴》

作品概况

《剑南诗轴》是郑簠的隶书作品，纸本，纵 104 厘米，横 56.7 厘米，现收藏于北京故宫博物院。此轴录七言诗一首，末识："剑南诗庚午春归日书，谷口郑簠。"下钤"郑簠之印""脉望楼"印二方，首钤"酒原泉处福长"印。右下角钤"伊秉绶印"。"庚午"为清康熙二十九年（1690），郑簠时年 68 岁。此轴曾收藏于清代中期著名书法家伊秉绶处，伊氏也为隶书名家。

艺术特点

《剑南诗轴》用笔厚重，结字稍扁。郑簠隶书到晚年产生了一些细微的变化，尤其在用笔上少了一些轻灵飘逸而增加了沉实厚重的气息，特别是一些出挑的用笔变化较大，结字也更加紧凑，在汉隶的基础上求新求变，反映了郑簠老而弥坚的艺术追求。

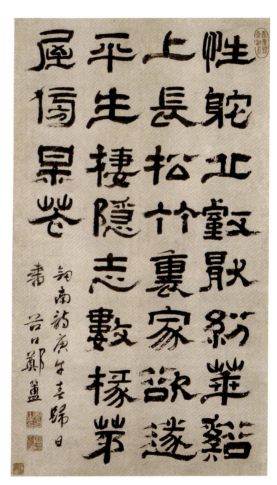

姜宸英《洛神赋册》

作品概况

《洛神赋册》是姜宸英的小楷作品,纸本,二开,纵 24.7 厘米,横 28.8 厘米,现收藏于北京故宫博物院。此册小楷书录汉曹植《洛神赋》,末款"姜宸英书"。钤"姜宸英印""西溟"印,引首钤"畦风阁"印。册后附清末黄易题跋一段。据跋称,此册为清末李鸿裔所藏,并见示于黄易,因题于后。此册无具体书写时间,但从书风来推测,应为姜宸英晚年所书。

艺术特点

姜宸英作为清初康熙时四大书家之一,晚年尤长于小楷,此册书法风格秀劲,取法于唐代虞、褚、欧诸家,兼融汉魏之意,正如黄易所评"询为楷法正宗,不可多得也"。

洛神赋

嬉左倚采旄右荫桂旗攘皓腕於神浒
兮採湍濑之芝余情悦其淑美兮心振
荡而不怡无良媒以接欢兮託微波以
通辞颛诚素之先达兮解玉佩以要之
嗟佳人之信修兮羌习礼而明诗抗
琼珶以和予兮指潜渊而为期执拳
之款实兮懼斯灵之我欺感交甫之
弃言怅犹豫而狐疑收和颜以静志

笪重光《五律诗轴》

作品概况

《五律诗轴》是笪重光的行草书作品，纸本，纵 242.8 厘米，横 52.5 厘米，现收藏于北京故宫博物院。此轴下钤"笪重光印""欝岗精舍""江上外史"印三方；引首钤"华易□主"印；鉴藏印钤"养臣珍藏"。此轴是笪重光写给冉渠的一首五言律诗。冉渠即吴湛，字伯其，号冉渠，睢阳（今河南商丘）人，清代文人。

艺术特点

笪重光书法注重用笔，在其所著《书筏》中即云："横画之发（起笔）笔仰，竖画之发笔俯，撇之发笔重，捺之发笔轻"，此轴中的"何""后""及"等字的捺、撇笔，各具俯仰、轻重之姿。整幅作品出入米、董之间，字体修长，点画丰腴，并有引带、游丝、飞白夹杂其中，流动缭绕，于秀雅姿媚中显出强健。

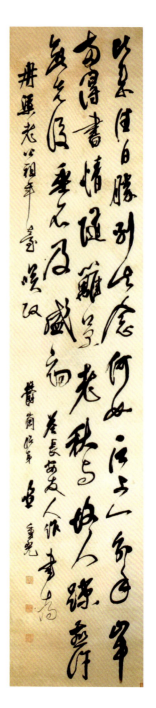

陈奕禧《七绝诗轴》

作品概况

《七绝诗轴》是陈奕禧的行书作品,纸本,纵 129.5 厘米,横 50.2 厘米。

艺术特点

《七绝诗轴》行笔疾徐和致,潇洒自如,行距、字距疏朗宽绰,结体呈纵势,形态沉稳,有米、董之意味。笔势优雅,线条圆润,疏秀中显质朴。正如杨宾《大瓢偶笔》所言:"香泉专取姿致,然大书沉着浑融,绝无轻佻之态。"

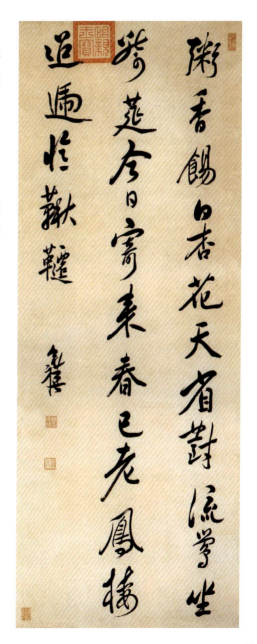

汪士鋐《东坡评语轴》

作品概况

《东坡评语轴》是汪士鋐的行书作品，纸本，纵91厘米，横50.9厘米。该作品是汪士鋐书录苏轼写在《唐氏六家书》后的一段题语。

艺术特点

汪士鋐主要以行、楷书见长，存世作品中行书较多见。《东坡评语轴》瘦劲挺拔，疏朗有致，分间布白均衡，点画波澜翻飞，笔笔送到。前人曾评其书"瘦劲""老劲""书绝瘦硬"，《东坡评语轴》可为证。

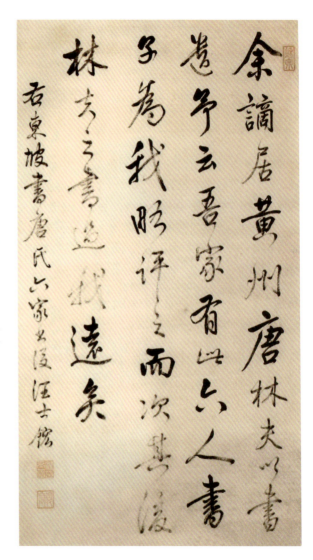

何焯《七言古诗轴》

作品概况

《七言古诗轴》是何焯的楷书作品,绫本,纵171.2厘米,横42.8厘米。轴书七言古诗一首,款署"古风一章,甲午夏日,邮祝大来老年台华诞并正,义门何焯"。

艺术特点

《七言古诗轴》因系祝寿之作,故书法尤其工整,点画粗细均匀,用笔流润秀美,结构端庄洒脱,具恬淡灵秀之美,为何焯成熟书风佳作。

何焯《桃花源诗轴》

作品概况

《桃花源诗轴》是何焯的楷书作品，纸本，纵60.4厘米，横33.8厘米。轴书唐代王维《桃源行》诗一首。自题"临湜庵老师法"，湜庵即王遵训，顺治年间进士，康熙间官御史。

艺术特点

《桃花源诗轴》书法结体工谨端秀，笔力劲健，布局舒展明朗，深得欧阳询意韵。近人马宗霍曾云："义门日事点勘，故小真，行书不习而工，较之习而工者为雅。"此作反映出何焯日事点勘抄写所积累的深厚书法功力。

张照《七律诗轴》

作品概况

《七律诗轴》是张照的行书作品，纸本，纵143.7厘米，横54.8厘米，现收藏于北京故宫博物院。此轴下钤"张照之印""瀛海仙琴"印两方，引首钤"既醉轩"印，无鉴藏印，款署"张照"。

艺术特点

《七律诗轴》行笔圆转流畅，墨色浓润，偶出枯笔于牵丝回环处，更显神采飞扬。张照融董其昌疏朗闲逸的布白和颜真卿淳厚敦朴的笔致于一体，呈现自家风貌。

张照《武侯祠记轴》

作品概况

《武侯祠记轴》是张照的楷书作品，纸本，纵95.7厘米，横52.3厘米。轴临唐代柳公绰书《武侯祠记》。款署"叔父千里寄书索大楷字，临此与巨来弟，感惠徇知一合也照"。柳公绰为柳公权之兄，官至兵部尚书，亦工书法，多书写名士所撰碑记。米芾评："公绰乃不俗于兄。"

艺术特点

《武侯祠记轴》存柳书基本面貌，然更趋规整，点画秀润，结体工稳，字形大小一律，章法整齐划一，墨色乌黑光亮，格调雍容华美，属典型的清代"馆阁体"书风。

刘墉《东坡游记》

作品概况

《东坡游记》是刘墉的行书作品,水墨团花笺本,纵 91 厘米,横 178 厘米。文末钤有"刘墉之印"白文印、"石庵"朱文印、"御赐清爱堂"白文印。作品书于嘉庆丁巳年(1797),时刘墉 79 岁,已抵达"人书俱老"的仙家意境,是典型的刘氏晚年风格成熟期作品。作品钤印可见《中国书画家印鉴款识》著录,可断为刘墉真迹。

艺术特点

《东坡游记》是一件开门见山的巨作,其尺寸之大是目前可见的刘墉作品中屈指可数的,且字字珠玑,精彩绝伦。细察用纸,可见此纸光洁严密、厚实匀净,并以金粉手绘团莲团菊纹。富贵雅致,极为珍奇。书法错落有致,肥腴中寓清刚之致,如太极高手,浑厚中寓轻灵,精气内敛,变化无穷。

刘墉《杜诗卷》

作品概况

《杜诗卷》是刘墉的行书作品,纸本,纵 18.5 厘米,横 132 厘米,现收藏于台北故宫博物院。此幅为刘墉书写杜甫诗句之手卷,书于水红色、钩金花的纸张上,十分别致。起始的一首诗题名为"缚鸡行",叙述小仆绑着鸡要到市中去卖,引起了诗人对人、鸡、虫三者间的一些感慨,内容颇有意趣。

艺术特点

《杜诗卷》圆润婉转的字体,看似柔软无骨,实际上却是将劲道隐藏于丰厚的外貌中,相当内敛,正如前人评论刘墉的书法为"绵里裹针"。

赵之谦《铙歌册》

作品概况

《铙歌册》是赵之谦的篆书作品，纵32.5厘米，横36.8厘米。此册篆书录《铙歌》"上之回""上陵""远如期"三章，计12开，74行，满行3字，末行2字。末识："同治甲子六月为遂生书，篆法非以此为正宗，惟此种可悟四体书合处，宜默会之。无闷。"下钤"之谦印信"印。无藏印，未见着录。据自题知此册书于同治三年（1864），时赵之谦35岁，当是其早年书风初成时期的作品。另从题语分析，此册应是其为习书弟子所书范本。

艺术特点

《铙歌册》用汉篆法，又有隶书笔法融汇其中，起笔处多方隽，复具魏碑书法特色，由此可见赵氏书法熔铸古今、各体杂糅、终为己用的独特书法面貌。结字略长，中锋用笔，沉实厚重，精气内敛，是赵之谦篆书代表作之一。

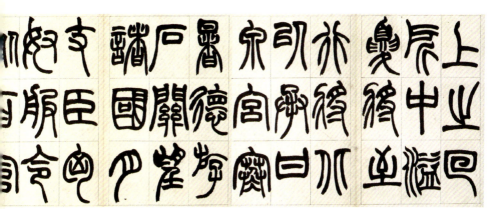

《铙歌册》（节选）

赵之谦《许氏说文叙册》

作品概况

《许氏说文叙册》是赵之谦的篆书作品,纸本,纵 32.4 厘米,横 57.5 厘米,每页 10 行,满行 4 字。此册篆书节录汉许慎《说文解字叙》中的一段,末开识云:"方壶属书此册,故露笔痕以见起讫转折之用。"署款:"之谦",款上押"赵氏之谦"印。无鉴藏印记,未见著录。从赵之谦识语推测,此册应为弟子习字用所书范本,上款"方壶"应为其弟子或爱其书者。此册具体书写时间不详,但从书法风格及为弟子书写范本的情况来看,当为赵之谦中年以后作品,是其具有代表性的篆书作品之一。

艺术特点

《许氏说文叙册》结构谨严,篆法精丽,起讫之处未用藏锋,其意为使弟子易见笔法之踪痕,却获得了一种意外的效果,使之不同于一般篆书之圆润流美,自具特色。同时,此册笔力健劲,使转自如,将北碑书法融于篆书之中,也是赵之谦书法一大特色。

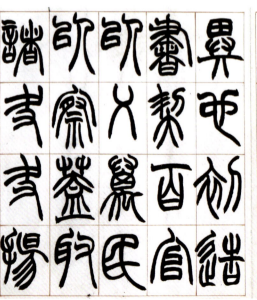
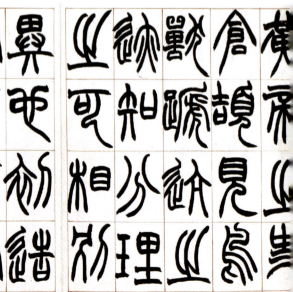